2018年湖南省社科基金项目（18YBA294）

文化强省建设背景下的湖南傩戏研究

池瑾璟 著

非物质文化遗产研究与保护丛书
FEI WUZHI WENHUA YICHAN YANJIU YU BAOHU CONGSHU

苏州大学出版社
Soochow University Press

图书在版编目(CIP)数据

文化强省建设背景下的湖南傩戏研究 / 池瑾璟著
. —苏州:苏州大学出版社,2021.4
(非物质文化遗产研究与保护丛书)
湖南省2018年度社科基金项目.18YBA294
ISBN 978-7-5672-3365-2

Ⅰ.①文… Ⅱ.①池… Ⅲ.①傩戏—研究—湖南 Ⅳ.①J825.64

中国版本图书馆CIP数据核字(2020)第204459号

文化强省建设背景下的湖南傩戏研究
WENHUA QIANGSHENG JIANSHE BEIJING XIA DE
HUNAN NUOXI YANJIU

池瑾璟 著

责任编辑 薛华强
助理编辑 杨宇笛

苏州大学出版社出版发行
(地址:苏州市十梓街1号 邮编:215006)
苏州市越洋印刷有限公司印装
(地址:苏州市吴中区南官渡路20号 邮编:215104)

开本 700 mm×1 000 mm 1/16 印张 17.25 字数 255 千
2021年4月第1版 2021年4月第1次印刷
ISBN 978-7-5672-3365-2 定价:65.00元

若有印装错误,本社负责调换
苏州大学出版社营销部 电话:0512-67481020
苏州大学出版社网址 http://www.sudapress.com
苏州大学出版社邮箱 sdcbs@suda.edu.cn

序 言

当今时代，对于一个民族、地区，乃至一个国家综合实力的评估，不仅要评估其政治、经济、科技等"硬实力"，还要综合考察其物质文化、非物质文化等"文化软实力"。作为一个民族、一个国家文化"活化石"的印记，作为一个地区历史发展的"活态"见证，非物质文化遗产是构成"文化软实力"不可或缺的重要方面。所谓"非物质文化遗产"，就是包括口头传统、传统表演艺术、民俗活动礼仪与节庆、有关自然界和宇宙的民间传统知识与实践、传统手工艺技能等以及与上述传统文化表现形式相关的文化空间。它们既是我们国家的宝贵财富，也是全人类共同的精神家园。

湖南地处我国大陆中部、长江中游，这里是楚湘文化的发源地，历史悠久、人杰地灵、钟灵毓秀、物华天宝；这里创造了光辉灿烂的历史文化，既有蔚为壮观的物质文化遗产，也有博大精深的非物质文化遗产。湖南非物质文化遗产源远流长、形式丰富，目前入选国家级、省级项目达320多项。它们是湖南各族人民引以为荣的精神财富，彰显了湖湘文化的道德传统和精神内涵，灿若星河、光照寰宇。我们有责任和义务去保护、传承、发展好这些非物质文化遗产，这不仅是人类文化自觉的必然要求，是我们必须担当的历史使命，更是实现伟大复兴的"中国梦"的文化根基。

湖南师范大学非物质文化遗产保护与开发中心成立后，与湖南师范大学音乐学院部分从事传统音乐、舞蹈、戏曲、曲艺表演艺术研究的教

师合作，在他们各自研究的基础上，将目光投向湖南省传统音乐表演艺术的非遗类项目研究。这些研究成果的出版将展现湖南非物质文化遗产的独特魅力，同时，这是努力践行保护使命的见证，功在当代、利在千秋，旨在将我们祖辈流传下来的传统音乐文化守望好；将代表湖南传统文化的音乐品种发展好、保护好；将寄托着湖南广大人民群众喜怒哀乐的音乐文化传播好。

虽然，自我国非物质文化遗产保护工作开展以来，"保护为主、抢救第一、合理利用、传承发展"的方针得到了推广，中国非遗保护工作逐步规范化，湖南非遗保护走向常态化；但是，随着城市化的快速到来和网络媒体的高速发展，加之年轻一代的审美趣味和审美诉求的改变，民间流传了几百年的传统文化样式受到了强烈的冲击。"非遗"保护中仍存在着诸如重申报、轻保护，重数量、轻质量，重利益、轻投入，重成绩、轻管理等问题。

非物质文化遗产作为既定的形态存在，不是孤立的；就其内部结构来说，它是混生性的；就其表现方式来看，它与多种文化表征又是共生的。湖南传统音乐表演类项目是具体的存在，是混生性结构，又有共同的特点。我们不可能用一般的、抽象的原则去对待完全不同质的、具体的对象。从湖南传统音乐表演类项目保护现状来说，不能就保护谈保护，更不能就开发谈开发，还不能将保护与开发由同一主体完成和评价，而必须将保护与开发变成一种第三者的话语主体，这样才能得到有效保护。对此，我们提出以下对策：第一，政府部门要积极响应、行动起来，投入人力、物力，建立抢救保护组织，制定抢救保护措施，有效推动"非遗"保护工作的顺利进行；第二，建立"非遗"保护评估监督机制，以有效整合各类信息，实现资源共享；第三，建立政府与民间公益性投入"非遗"保护机制，有的放矢地进行保护；第四，建立湖南传统音乐博物馆和保护区，作为一份历史见证和文化传播的载体被越来越多的人所欣赏和熟知。

概而言之，对于非物质文化的发展、传承进行研究，需要集结多方

面的社会力量才能做到，并非一人和几个人所能及。同样一种非物质文化遗产的传承所依赖的是一片可以孕育它的土地和一群懂得欣赏并懂得如何去保护它的人。弗兰西斯·培根在《伟大的复兴》一书序言中"希望人们不要把它看作一种意见，而要看作是一项事业，并相信我们在这里所做的不是为某一宗派或理论奠定基础，而是为人类的福祉和尊严……"我满怀真挚的情感，将这段话献给该丛书的读者。正如朱熹《观书有感》诗所说"问渠那得清如许，为有源头活水来"，愿该丛书成为湖南师范大学非遗研究与开发事业的活水源头。我们将与社会各界一道携手，为保护、传承、发展好湖南非物质文化遗产，为推动湖南文化的繁荣发展、续写中华文化绚丽篇章做出贡献！

<p style="text-align:right">湖南师范大学副校长、
湖南非物质文化遗产研究与发展中心主任</p>

目录

绪 论 …………………………………………………………… (001)

第一章 历史视角与学术视野 ………………………………… (010)
第一节 源流与发展 ………………………………………… (010)
第二节 傩戏研究 …………………………………………… (021)

第二章 新晃傩戏 ……………………………………………… (027)
第一节 生成轨迹 …………………………………………… (028)
第二节 传承人 ……………………………………………… (035)
第三节 传承剧目 …………………………………………… (052)
第四节 唱腔特征 …………………………………………… (058)
第五节 伴奏音乐 …………………………………………… (063)
第六节 道具与服饰 ………………………………………… (069)
第七节 表演程式 …………………………………………… (075)
第八节 保护与传承策略 …………………………………… (078)
小 结 ………………………………………………………… (084)

第三章 辰州傩戏 ……………………………………………… (087)
第一节 历史脉络 …………………………………………… (087)
第二节 传承人采访实录 …………………………………… (094)

第三节　代表剧目 ·· (107)

第四节　表演唱腔 ·· (112)

第五节　伴奏音乐 ·· (121)

第六节　面具服装 ·· (125)

第七节　表演要素 ·· (129)

第八节　保护与传承策略 ·································· (132)

小　结 ·· (135)

第四章　梅山傩戏 ·· (136)

第一节　历史沿革 ·· (137)

第二节　传承谱系与传承人 ······························· (140)

第三节　传承剧目 ·· (176)

第四节　剧目实录 ·· (183)

第五节　唱腔音乐 ·· (207)

第六节　伴奏艺术 ·· (225)

第七节　表演道具 ·· (227)

余　论 ·· (238)

参考文献 ·· (247)

后　记 ·· (264)

绪 论

民族的才是国家的，民族的才是世界的。文化自信体现在我们对民族文化的传承之上。物质文化遗产自然是值得保护和宣传的，非物质文化遗产亦是。2003年10月联合国教科文组织第32届大会通过了《保护非物质文化遗产公约》（以下简称《公约》），联合国的各缔约国对于非物质文化遗产的保护就有了相应的规范。《公约》中第一条就提出需要制定一项总的政策，使非物质文化遗产在社会中发挥应有的作用，并将这种遗产的保护纳入规划工作。这就要求对于非物质文化遗产的保护必须有统筹的规划，而不至于陷入东一榔头西一棒槌的窘境。《公约》的第二条指定建立一个或数个主管保护其领土上的非物质文化遗产的机构。鼓励开展有效保护非物质文化遗产，特别是濒危非物质文化遗产的科学、技术和艺术研究以及方法研究。采取适当的法律、技术、行政和财政措施。[①] 随着非物质文化遗产的保护成为世界性的课题，各国积极响应并相继出台了相应的政策法规。

环顾邻国，尤其是日本的非物质文化遗产保护成果对于我国的非物质文化遗产保护有着重要的借鉴意义。众所周知，日本是最早开展非物质文化遗产保护的国家。1971年，为了应对由于经济过度开发而导致文化遗产损失这一棘手的状况，日本太政官颁布了《古器旧物保存法》，开始向全国发出保护传世古器旧物的政府令。日本对文化遗产相

① 文化部对外文化联络局. 联合国教科文组织《保护非物质文化遗产公约》基础文件汇编[M]. 北京：外文出版社，2012：21.

关法律进行不断修订和完善，并出台了一系列具体操作细则，使文化遗产保护工作逐渐迈入正轨。《文化财保护法》是韩国出台的有关非物质文化遗产保护的相关法律。韩国人对于非物质文化遗产的保护热情令人惊叹，从 21 世纪开始至今，韩国所申请的世界非物质文化遗产竟高达 16 项，将非物质文化遗产依据价值准绳分为了不同的等级，依据等级提供了相应的资金保障。印度作为四大文明古国之一，其非遗保护却相对起步较晚，到了 2015 年印度的文化部才提议着手成立国家非物质文化遗产委员会，收集国家的非物质文化遗产，建立保护机制。

神州大地上日复一日地书写着属于中国的故事，这一片沃土所孕育的文化有着属于我们中华的烙印。中国是四大文明古国之一，流淌着的黄河和长江，正孜孜不倦地轻吟着曾经的文化和辉煌，细数历史，昆曲、南音；拂动衣角，桑蚕丝、南京云锦；回顾曾经，针灸、珠算。越来越多的民间文化被列入非物质文化遗产名录，在让我们惊叹中华文化博大精深的同时也为目睹多种文化流失而扼腕惋惜。博大的中华文化，亟须保护和传承。《中华人民共和国非物质文化遗产法》应运而生，为的就是最大限度地传承神州大地的故事。《中华人民共和国非物质文化遗产法》深入贯彻了联合国《公约》的主旨精神，立足于中国的基本国情，带着浓厚的中国色彩。该法第一则中就明确地指出了制定该法律的原因——"为了继承和弘扬中华民族优秀传统文化，促进社会主义精神文明建设，加强非物质文化遗产保护、保存工作，制定本法"①。从国务院主管部门开始，根据中国的行政区划逐级安排相应的负责机构。各地各级政府都积极响应国家的号召，着手于对当地非物质文化遗产的挖掘和保护。

"中兴将相，什九湖湘"，湖湘文化作为我国文化中不可缺少的部分，以其特殊的人文底蕴屹立在神州大地上。锦绣潇湘、伟人故里，在湖湘这片土壤之上，有着数量众多的非物质文化遗产，例如，通道侗族

① 姜敬红. 中国世界遗产保护法 [M]. 成都：西南交通大学出版社，2015：193.

芦笙、湘西酉水船工号子、岳阳洞庭渔歌、靖州苗族歌、湘西毛古斯舞、郴州汝城香火龙、湘西苗族鼓舞、怀化新晃侗族傩戏、邵阳布袋戏、湘西泸溪辰河高腔等，犹如镶嵌于千年项链上的明珠，熠熠生辉。为全面落实党的十七大关于推动社会主义文化大发展大繁荣的战略任务，围绕富民强省的目标，湖南省委省人民政府在《湖南省文化强省战略实施纲要》（2010—2015年）中提出了要"积极推动文化大省向文化强省迈进，努力打造湖南文化高地，形成强大的文化凝聚力、文化创新力、文化传播力、文化保障力和文化竞争力"的总体目标，并明确提出把"弘扬湖湘文化"列为主要任务之一。党的十八大以来，政府部门加强对各民族文化的发掘与保护，将非物质文化遗产保护工作上升为国家的文化战略，强调"弘扬民族艺术，振奋民族精神"，大力发展文化产业。而作为从事音乐文化教育的工作者，我们不仅要有国家文化建设的历史责任感，还要将目光投向中国传统音乐文化传承与保护事业中来，力争将这片热土上的传统音乐文化样式守望好；将代表湖南文化传统的音乐品种发展好；将寄托着湖南广大人民群众喜怒哀乐的音乐文化名片传播好。这就要求我们，不仅要注重自己的音乐文化修养与软实力的提升，而且要把我们祖祖辈辈留下来的音乐精神产品传承好。

傩是一种原始而古老的祭祀礼仪。关于"傩"的记载散见于各类史书典籍之中，最早可见于《礼记》《周记》。据《周礼·春官》记载，"方相氏：掌蒙熊皮、黄金四目、玄衣朱裳、执戈扬盾，帅百隶而时难，以索室驱疫。大丧，先柩。及墓，入圹，以戈击四隅，驱方良。"①此处的"难"通"傩"，意为傩法。《论语》记载道："口作傩、傩之声，以殴疫鬼也。"②《说文解字》解释道："见鬼惊骇，其词曰傩。"③《辞海》中对"傩"的解释有二：一是指行为有节；二是指古时腊月驱除疫鬼的仪式。"傩"与"鬼"之间有着密切的联系，它是一种与驱鬼

① 周礼·仪礼·礼记[M]. 陈成国，点校. 长沙：岳麓书社，2006：70.
② 吴国瑜. 傩的解析[M]. 北京：中国戏剧出版社，2011：41.
③ 吴国瑜. 傩的解析[M]. 北京：中国戏剧出版社，2011：41.

活动有关的古老仪式。

傩文化是中国原始文化的象征，距今已有3 000余年的发展历史，最初源自图腾崇拜。古时，先民认为万物皆有灵，存在于世间的一切都具有生命力。因此，在人类社会的发展过程中，各民族就会有意选择与本族的生存发展有密切关联的某一动物，或是植物，抑或是自然现象来作为崇拜对象，并将其视为本民族的象征，而这一象征便成为百姓祛灾辟邪的内心寄托，成了超乎自然的神灵，由此产生了"巫傩"的意识。巫是对有着原始宗教信仰的各民族中，从事本民族相应宗教活动的职业者的称谓。在我国，春秋战国以前，女为巫，男为觋，合称巫觋，现统一称为巫师。巫师为驱鬼敬神、逐疫去邪、消灾纳吉所进行的宗教祭祀活动，称为傩或傩祭、傩仪。巫师所唱的歌、所跳的舞称为傩歌、傩舞。

湖南傩戏是对湖南境内各地流传的傩戏总称。自先秦时期孕育以来，通过历代傩戏工作者的共同创造、传承和发展，迄今业已成为自成一派、内涵丰富的文化价值体系。脱胎于远古原始傩祭仪式活动的傩戏演剧形式，是戏剧文化、宗教文化以及各种民间艺术的综合体，曾经一度遍布三湘四水，省内的苗族、侗族、瑶族、土家族村寨都有其活跃的身影。人们赋予其具有地方特色的称谓，例如，在湘西一带，傩戏被称为傩堂戏、傩神戏、土地戏、狮公子戏等；在湘南一带也有师道戏、狮子戏、脸子戏等多种称谓；湘北一带习惯称之为傩愿戏、姜女儿戏；而湘中则称还傩愿、老君戏等。湖南各地傩戏先后入选国家、省、市和县级非物质文化保护项目，成为亟待保护的文化遗产。傩戏行走在湘江之畔，表演者婀娜的身姿舞动着时光的印记，湘西祖祖辈辈的传承人正是这舞蹈的支撑者。湖南傩戏种类繁多，包括新晃傩戏、辰州傩戏、梅山傩戏、临武傩戏等。新晃傩戏的传承人以龙金海为始，至今一共流传了24代有余，其中有国家级传承人龙开泰和龙景昌。除了龙氏家族之外，传承新晃傩戏的民间艺人还有很多，他们虽然默默无闻，但他们在傩戏的传承中所做出的贡献却是不可磨灭的。辰州傩戏的传承人与新晃傩戏

相似，也是以谱系的传承为主，民间艺人的传承为辅。而梅山傩戏的传承均以家传为主，现有的国家级传承人苏立文依然不时出现在傩戏表演和传承的舞台上。梅山傩戏的省级传承人 1 名，市级传承人 2 名，冷水县的县级传承人 22 名。随着龙开春、苏立文等傩戏传承人年事渐高，岁月的无情让他们精力不济，他们很难再参与日常傩戏的表演。20 世纪后半叶以来，市场经济、现代媒体与流行文化的不断冲击，许多年轻人外出务工、无心学习与传承傩戏，而老艺人年迈多病，相继谢世，致使傩戏后继无人，处于濒危的边缘，亟须抢救保护。

关于湖南傩戏研究，运用了多种方法，主要为资料搜集法、田野调查法。通过资料搜集阅读，未见有湖南傩戏综合研究成果，当前仅有各地傩戏专题研究，如侗族傩戏、辰州傩戏、梅山傩戏、临武傩戏、湘西傩戏等。笔者通过对每一个地域的傩戏专题相关文献的阅读和分析发现，这些研究主要集中于各地傩戏历史源流、主要特征、表现形式、传承人与传承剧目、音乐腔调以及传承发展等方面，代表成果如《中国侗族傩戏"咚咚推"》（四川人民出版社，2008 年），《非遗保护与辰州傩戏研究》（苏州大学出版社，2016 年）等；此外，在历次傩戏学术研讨会、各类戏曲图书资料中都能见到湖南各地傩戏零星的记载，如 1981 年《湖南傩堂戏资料汇编》、1982 年《湖南省传统戏曲剧本选》第 47 辑《傩堂戏志》、1988 年《湖南傩堂戏志》及《中国音乐词典》《中国大百科全书·戏曲卷》《中国戏曲志》《湖南地方戏曲剧种志》等。依据当前分散的区域性傩戏模块的研究，笔者致力于找出其中的相似之处。依据相关文献资料显示，我国傩戏的历史源远流长，古代典籍文献中关于傩祭仪式活动的记载便是确证。《分门古今事类》曰："昔颛顼氏有三子，亡而为疫鬼。于是以岁十二月，命祀官时傩，以索室中而驱疫鬼焉。"[①] 表明在颛顼之时，民间就已经出现了原始的傩祭仪式活动。宋高承的《事物纪原》有云："周官岁终命方相氏率百隶索室驱

① 谢维新. 古今合璧事类备要［M］. 上海：上海古籍出版社，1992：169.

疫以逐之，则驱傩之始也。"① 这个记载则表明驱傩活动始于周代。显然，周代的驱傩活动是原始社会时期傩祭仪式活动的延续。将目光投向傩戏，展开专门系统研究的成果始见于20世纪50年代。王兆乾开始了对安徽贵池傩戏的考察，于1953年在上海的《文艺月报》7月号上发表了题为《谈傩戏》的专题论文。该文被学界公认为是中华人民共和国成立以来公开发表的第一篇傩戏研究专题论文，王兆乾也被认为是我国当代傩文化的开拓者。

回首往昔，我国傩文化的研究始于20世纪50年代。在六七十年代之前，由于一些客观因素影响，傩文化研究虽然有部分学者涉足，但始终因势单力薄、资料难觅等因素的制约，未成气候，因此错失了对于一些地区傩文化的最佳保护和研究时期。由于傩文化自身带有浓厚的封建文化色彩，20世纪初期成了受压制的对象，加之国内战争的影响、"文革"十年的摧残，国内存留的傩文化的史料匮乏等原因，多数研究者对傩文化心存敬畏，力不从心。

直到改革开放时期，我国的学者开始关注文化遗产的保护和传承，国内关于傩文化的研究状况才大有改观，并涌现了一批傩文化研究者，他们的研究成果为我们了解傩文化提供了便利，其中较有影响的是曲六乙和庹修明。20世纪80年代初期，他们便将目光聚焦在古老的傩文化领域，查阅文献、深入田野、梳理，取得了一些研究成果。代表性专著有以下几本。高伦的《贵州傩戏》于1987年由贵州人民出版社出版，该书对贵州傩戏的形成、表演特征、分布地域、文化内涵等展开了全面的分析论证。王恒富主编的《傩·傩戏·傩文化》于1989年由文化艺术出版社出版，书中收录了18篇傩文化研究专题论文。庹修明的《傩戏·傩文化：原始文化的活化石》于1990年由中国华侨出版社出版。该书分"傩戏的原始形态""傩戏与民俗""傩戏面具""傩戏与巫术""傩戏与萨满教""生殖崇拜与傩坛巫术"六大部分，作者在后记中明

① 蒋梓骅，范茂震，杨德玲. 鬼神学词典［M］. 西安：陕西人民出版社，1992：70.

确指出:"傩戏是傩文化的载体,傩文化的历史积淀和覆盖面都很惊人,是人类社会历史文化大系统中容量很大而又具有相当稳定的因素,因而具有多学科的研究价值。"① 顾朴光等编的《中国傩戏调查报告》于1992年由贵州人民出版社出版,书中收录了12篇傩戏调查报告。中国艺术研究院戏曲研究所、安徽省艺术研究所、安庆行署文化局等编的《傩戏·中国戏曲之活化石:全国首届傩戏研讨会论文集》于1992年由黄山书社出版。庹修明著的《巫傩文化与仪式戏剧研究 中国傩戏傩文化》于2009年在贵州民族出版社出版。该著作分上下篇共18个专题,对傩文化进行了翔实的解读。关于傩戏傩文化研究的著作还有曲六乙著的《傩戏·少数民族戏剧及其他》(中国戏剧出版社,1990年)、玉溪地区文化局与云南省民族艺术研究所编的《云南傩戏傩文化论集》(云南人民出版社,1994年)、康保成著的《傩戏艺术源流》(1999年,广东高等教育出版社,2005年修订再版)、严福昌主编的《四川傩戏志》(四川文艺出版社,2004年)、庹修明著的《叩响古代巫风傩俗之门》(贵州民族出版社,2007年)等。这些著作以及一系列戏剧国际会议、一篇篇陆续在《戏剧艺术》《文艺研究》《戏剧》《文学研究》等刊物上发表的论文,对于推广傩戏研究的观念和方法都起到了重要的作用。

在国外研究方面,以日本的学者最具代表性。其中,广田律子基于对中国傩坛、傩仪、傩神、傩舞、傩乐、傩戏、傩面具的长期调查研究,不仅写出了系列专题论文,而且在其著作《"鬼"之来路——中国的假面与祭仪》中,对中国傩文化的各种表现形态做了深层解读,阐述了中国傩文化的发生、发展以及传播;并通过与日本傩文化的比较研究,彰显出中国傩文化的独特价值和艺术魅力。而诹访春雄《日本的祭祀与艺能:取自亚洲的角度》将中国的傩文化与日本的祭祀仪式置于亚洲的大背景中展开探究,揭示出了彼此之关系。此外,田仲一成

① 庹修明. 傩戏·傩文化. 原始文化的活化石[M]. 北京:中国华侨出版社,1990:107.

《中国乡村祭祀研究——地方戏的环境》《中国巫戏演剧研究》等著作、龙彼得的论文《中国戏剧源于宗教仪式考》等都为我们的研究提供了资料基础和方法。由是观之，国外学人的研究较多关注以祭祀仪式活动为内核的中国傩文化研究。

寻寻觅觅，我们走进了湖南傩戏传承人的生活之中。通过对于新晃傩戏传承人龙开春，辰州傩戏传承人李福国之女李萍，梅山傩戏传承人苏立文、张放初等人的采访和跟踪调查，鲜活丰满的湖南傩戏就在我们眼前展现。田野调查中，我发现傩戏传承人质朴语言下的拳拳之心。

综上所述，由于湖南傩戏的历史久远、地域分布广泛、内涵意蕴丰厚，许多成果未能深入调查，其研究还停留在一般的现象分析和描述层面，少见对湖南傩戏生成学理和活态现状有深度的研究成果。通过田野调查，我们认为，湖南傩戏无论从表演程式与传承人现状来看，还是从传承剧目与传承生态环境来说，均处于濒危的状态。

基于此，本课题在田野调查和追踪文献掌握第一手资料的基础上，从文化人类学的视野展开对湖南傩戏的整体考察，主要探讨湖南傩戏的界定和剧目、种类、表演形式的调查；探讨湖南傩戏的发展演变、地域分布、历史形态、发展势态、未来趋向；论述湖南傩戏的剧本内容、唱腔音乐和伴奏艺术，剖析湖南傩戏的剧本、声腔音韵、乐队伴奏和器乐形态；阐释湖南傩戏的传承剧目、传承团体、传承人及社会功能；解析湖南傩戏的文化特质、传承创新的动力与障碍，发现解决问题的突破口，为湖南傩戏文化保护与传承提供学理依据；并结合个案阐释湖南傩戏传承创新对区域社会文化、经济发展的影响，尤其是文化产业发展的作用，归纳湖南傩戏传承创新的必要性、紧迫性，创新发展的路径、方法和社会效益。同时，本课题研究在提高和培养民族文化传承意识和信心，促进地域文化繁荣，推动民族文化旅游和文化产业发展，助力民族文化资源开发利用，振兴乡村文化、助推文化强省建设等方面，发挥出了广泛的应用价值。

本书中作者将以下结构来展开论述。

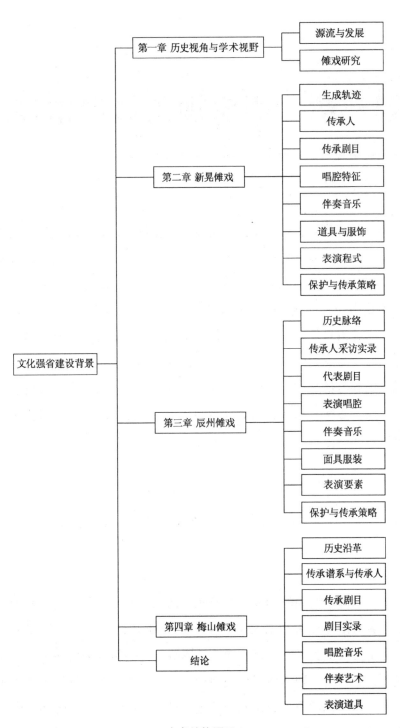

本书结构图示

第一章　历史视角与学术视野

傩，是古代人避难、驱鬼、逐疫的祭祀仪式，是一种世界性的古文化现象。泛舟史海，它滥觞于史前，其固定模式形成于殷商，至先秦时期便有娱人娱神的巫歌傩舞，此后各个朝代的五礼（吉、嘉、军、宾、凶）典籍中均有记载，而明末清初，傩更是汲取戏曲形式，盛行一时。傩是先人凭借自然崇拜、图腾崇拜、祖先崇拜、鬼神崇拜及万物有灵性观念，对生命意识的自我超越。溯其渊源，巫傩流传有序，其传承与流布融入民族习俗之中，存留于民间。追寻孑遗，巫傩的奇异神秘、乖张狞厉、摄人心魄，来自文明与自然的共生，幻化演绎着人们对激荡生命的虔敬。

第一节　源流与发展

傩戏起源于商周时期的方相氏驱傩活动，到了汉代以后才开始逐渐发展成具有浓厚娱人色彩和戏乐成分的祭祀礼仪形式。大约在宋代前后，由于傩仪受到民间歌舞、戏剧的影响，开始衍变为旨在酬神还愿的傩戏。自古以来，湖南地区巫觋神祠众多，这为傩戏的发展提供了肥沃的土壤，因而在湘西少数民族的"毛古斯""跳马"等民间盛会中广泛地使用着傩戏。茌苒蹉跎，湖南傩戏在时光的洗礼下，经受生活烟火的

熏陶，不断变迁。

一、傩戏的过去

中国傩文化历史悠久、内涵丰富、分布广泛，它是中华民族集体智慧的结晶，是中华文化的基因之一，也是民族文化多样性的集中体现。傩戏凝聚了各民族文化的精髓，历经民族文化的扩充，具有较强的融合性，是联结中华各民族的纽带。

据专家考证，我国傩文化发展历史距今已有3 500年。商代，已形成了用以驱鬼逐疫的固定祭祀仪式。周代之后，随着人们认知的提升，巫术及祭祀仪式的宗教色彩逐渐减弱，开始向政治化、社会化和生活化过渡，人们的宗教意识不似以往神圣，逐渐趋向世俗化。傩戏相关的文献最早可溯至《楚辞集注》："昔楚南郢之邑，沅、湘之间，其俗信鬼而好祀，其祀必使巫觋作乐，歌舞以娱神。"[1]《凤凰县志》明确了湘西凤凰傩戏音乐的文化根源——"本县昔属楚地，楚人信巫鬼，重祭祀，酬神还愿的仪式代代相传"[2]。《沅陵县志》亦有"县境春秋时期属楚巫中地"[3]的记载。先秦时期，便出现了具有娱神和娱人双重功能的巫歌傩舞。汉代以前极为盛行，汉代之后逐渐走向衰败，还曾一度被看作愚昧落后的"废品"，为人所不齿。[4]《汉书·地理志》亦有"楚人信巫鬼，重淫祀"的说法。

湘西傩中"娱神"亦"娱人"的《孟姜女》，在明清时期已进入官方视野。例如，明代中叶以后，孟姜女的故事开始伴随着傩戏音乐见载于湘西各地方志中，剧情被抹上了浓厚的宗教色彩，其中《姜女下池》成为巫傩还愿法事必不可少的仪式组成部分。明末清初，随着各种地方戏曲的蓬勃发展，傩舞在粹取戏曲形式的基础上，融合地域特

[1] 李永明. 朱熹《楚辞集注》研究[M]. 上海：上海古籍出版社，2015：276.
[2] 《凤凰县志》编纂委员会. 凤凰县志[M]. 长沙：湖南人民出版社，1988：151.
[3] 沅陵县地方志编纂委员会. 沅陵县志[M]. 北京：中国社会出版社，1993：149.
[4] 陈廷亮. 守望民族的精神家园：湘西少数民族非物质文化遗产保护与传承现状调查[J]. 三峡文化研究，2008（08）：116-134.

色，逐渐发展形成了地戏、傩堂戏、关索戏、梓潼（阳）戏、端公戏等。

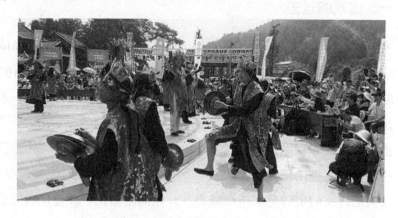

2016 年傩文化国际学术研讨会上的梅山傩戏表演

20 世纪 30 年代前后，是湖南地域傩堂戏的全盛时期。这一时期，湘西傩戏在演出剧目、演唱特征、乐器伴奏、使用曲调上都呈现出戏曲音乐特有的成熟形态，尽管此时尚未与敬神仪式完全脱离，但傩戏演出在当地民众的精神文化生活中超出了巫傩仪式本身的内涵，已初具独立意义，并取得了与其他戏曲艺术同等的文化地位。如在沅陵县内保留下

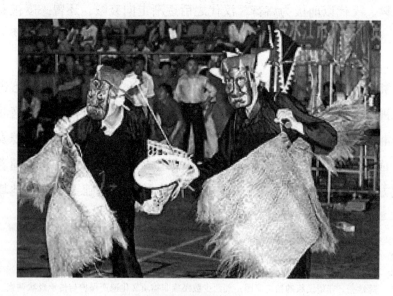

梅山傩戏表演场景

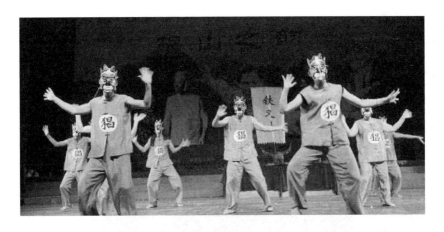
梅山傩戏演出剧照

来的傩戏剧目就有《孟姜女》《七仙女》《龙王女》《鲍三娘》四大本和《蛮八郎卖猪》《三妈土地》《观花教子》等小本戏。其演出时戴面具，一唱众和，锣鼓帮腔。曲调有姜女调、开山调、师娘调、梅香阁等就是明证。由于傩戏与敬神仪式同时进行，艺人附于坛门。以"三女戏"为代表的一批固定剧目程式逐渐形成，成为傩戏音乐与其他戏曲艺术争奇斗艳的主要手段，亦是湘西傩戏音乐真正完成宗教艺术化进程的重要标志。

抗日战争时期，严峻的战争环境与贫弱的社会经济状况迫使许多傩戏班就地解散，加之大量内迁民众带来的京剧、汉剧、昆剧、辰河戏等外来戏曲品种充斥戏剧舞台，湘西各地傩戏逐渐沦落，其发展遭受了前所未有的重创。中华人民共和国成立初期，由于傩戏长期伴随还傩愿等迷信形式演出，艺人又多为坛门巫师，所以都不同程度受到限制与追究，还傩愿的也日渐减少，使傩戏的出演机会锐减。有的地方虽然演出，但演出内容、形式、性质都已产生根本变化，如桑植的傩戏就加进了反映当时人民生活、生产等内容的剧目。后来，由于极左思潮的干扰以及特定政治年代的局限，湘西傩戏有的被弃之不顾，有的被"机械"式改造，虽处于"百花齐放"的文艺环境中却仍面临种种生存危机。

梅山傩戏演出剧照

对相关资料的研究表明，中国傩文化艺术的发祥地，都集中在曾被称为蛮荒之地的环洞庭湖地区的荆楚地带。傩文化被誉为古代文化的"活化石"，傩戏是它的重要载体。在傩文化中，尽管巫傩现象与现代社会格格不入，但它所承载的人文、历史、艺术等重要信息，却是难以代替的珍贵资料。

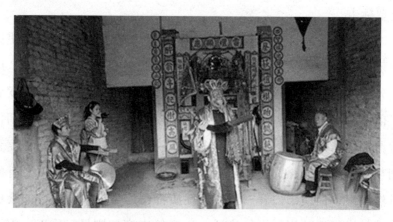

梅山傩戏《肖师公》表演剧照

二、傩戏的现在

湖湘文化是中华文明中独具地域特色的一脉。傩戏起源于早期人类

对于天地鬼神的信仰和原始图腾的崇拜，是民间祭祀仪式与民间戏剧相融合的产物，它是证明人类进入农耕文明时期的最有力的证据。"成礼兮会鼓，传芭兮代舞；姱女倡兮容与；春兰兮秋菊，长无绝兮终古……"这是屈原行吟澧浦时，以当地的巫觋神祠为素材创作的传世名篇《九歌》中的句子。东汉学者王逸在《楚辞章句·九歌序》中说道："昔楚国南郢之邑，沅、湘之间，其俗信鬼而好祀。其祀，必作歌舞，以乐诸神。"① 雄浑而又哀婉的傩戏歌声，从先秦时代飘来，至今萦绕在湖湘民众生活之中。

傩文化在国内分布流传范围甚广，这与中国人数千年来对于神灵的虔诚信仰密不可分。古时主要流传在长江流域、珠江流域以及黄河流域等地区。历经朝代的变换，以及现实因素的影响，国内傩文化分布情况随之有所变动。目前傩文化主要分布在湖南、四川、河北、江西、云南、重庆、贵州、广西等省市，主要以湖南、贵州、四川三省的交界处为轴心点，向四周辐射。作为轴心点的湖南，三湘百姓对古老的傩文化始终怀着敬畏之情。除西南地区的傩文化有所发展外，其他地区的傩文化总体出现衰微的现象。曲六乙先生根据地域特色将中华民族傩文化划分为六个傩文化圈，即"北方萨满文化圈、中原傩文化圈、巴楚巫文化圈、百越巫文化圈、青藏苯佛文化圈、西域傩文化圈"②。在现实生活中，它已广泛渗透至各个民族，其中，以对土家族、侗族、壮族、苗族等20余个少数民族以及汉族的影响为最大。

中国傩的种类丰富多样，形态各异。如在不同时节举行的傩，主要可以分为三种，即春傩、秋傩和冬傩。传承至汉代后，前两者已经消失，只剩下冬傩。所谓冬傩，是指在每一年的立冬之后所举行的傩文化祭祀活动。据举办者的不同，中国傩又可分为民间傩、军傩、寺院傩、官府傩和宫廷傩五大类。其中，官府傩和宫廷傩属于官方傩，现已成为历史。旧时举行官方傩的主要是国家或宫廷，以天子或诸侯的名义来进

① 屈原，宋玉. 楚辞评注 [M]. 汤漳平，评注. 北京：北京联合出版公司，2015：50.
② 曲六乙. 漫话傩文化圈的分布与傩戏的生态环境 [J]. 民俗曲艺（台北），1991 (69).

行。民间傩、军傩和寺院傩现今仍旧可见。民间傩因主要流传于民间，受众群体广，故时至今日仍很活跃。根据服务对象的不同，民间傩可进一步细分为游傩、愿傩和族傩。游傩于除夕日举行，形式最小，行傩者可是三五个结伴艺人，也可是游民，为乞讨糊口而挨家挨户进行祛病驱灾的祝福活动。愿傩，即还愿者为还先前许下的愿望而专门请傩法师举行祭祀的活动。族傩，又有"宗族傩"之称，是为一个村寨之中大姓者抑或是名门望族者举办的祭祀活动。随着时代的变迁，游傩和族傩尽管已不常见，但目前仍旧存在于民间，为需要、信仰它的人祈福、驱邪避灾。有关傩的分类还有不少，如根据地理位置的不同，分为湘傩、贵州傩、广西傩等；又如根据民族的不同，分为土家傩、苗傩等。

湖南地区傩文化集艺术、传统民俗、宗教仪式等为一体，有着傩舞、傩艺、傩戏、傩面、傩歌、傩祭等内容，其传承主体为傩法师。纵观傩文化的发展历史，它受儒、释、道三家的影响，在结合各地区民俗风情的情况下，从形式到内容进一步完善与丰富。如傩的形式最早为傩祭，而后发展为傩舞，再则发展为傩戏。傩的主题也随着形式的转变，由最初的驱鬼转为娱神进而又转为娱人。它是在历史沉淀后，逐渐形成并包含有傩祭、傩舞、傩戏、傩画、酬神祭祀活动、祛病驱鬼活动等的完整体系。诚如民间所传"五里一将军，十里一傩庙"。如今，在一些较偏远的乡村还保留有自己的傩文化。

在当下湖南地区流行的傩戏种类中，新晃侗族傩戏、辰州傩戏和梅山傩戏呈现出枝繁叶茂的盛况。本书将对以上三类傩戏进行详细论述，此节中不再赘述。

除新晃、辰州、梅山三个区域之外，湖南省内其他地区的傩戏也在蓬勃发展。位于湖南省与广东省接壤处的临武县，具有历史悠久的临武傩戏。临武傩戏是集降妖、驱邪、赶鬼、祈福于一体的"舞岳傩神"，俗称"神狮子"。临武傩戏主要集中于郴州市临武县大冲乡中部的油湾村，偏僻的地理环境和单一的生产方式，是临武傩戏流传至今的重要原因。临武傩戏源于原始社会的图腾崇拜，融傩祭、傩仪、

傩舞、傩歌、傩技、傩戏于一体，心口相授、代代相传，至今已有500余年历史，2014年被列入国家级非物质文化遗产代表性项目名录扩展项目名录。

临武傩戏存在于傩祭仪式"舞神狮子"之中。可将其分为"祈福"的内坛傩戏与"驱邪"的外坛傩戏。内坛傩戏有《三娘关》《夜叉关》《云长关》《二郎关》《土地关》等剧目；外坛傩戏有《打神狮》《斩小鬼》等剧目。临武傩戏的表演内容大体分为傩祭（傩仪）、傩舞（傩技）、傩戏。傩戏是演员扮演神角色，演绎神的故事，有情节、舞蹈、对白和演唱，通过人格化的"神灵"故事表演，表达乡邻对神恩的感戴和敬畏，同时又借"神灵"的表演，增添人们应对苦难和灾害的信心和勇气，映射出需求神佑的俗世心灵和试图改变命运的苦难诉求。作为傩事仪式程序中的重要环节，傩戏富有戏剧情节、表演程式、角色行当和舞台砌末等戏剧特征，表演性、趣味性强，易于吸引观众。

临武傩戏呈现出以下特征：演员全部为男人；其表演载歌载舞，其唱腔、道白、动作全部配有舞蹈动作；演唱形式丰富多样，有独唱、齐唱、对唱、清唱、伴唱和一唱众和等。声腔上呈现出独特的地域特色，配乐以道教音乐为主，以打击乐、唢呐曲牌自然过渡。曲调融合了临武祁剧、临武花灯小调、临武民歌（山歌）、民间宗教音乐、劳动歌曲等原始的地方音乐元素。唱腔高亢、清冽，形成了相对稳定的基本曲调。服装发挥着装扮角色行当的实用功能，起到推进戏剧表演的作用。演出一唱众和，男声帮腔纯正而又朴实。常用堂鼓、战鼓、钹、大锣、小锣、大钹、小镲、唢呐、铜铃等民间器乐。临武傩戏整个演出过程弥漫着浓厚的宗教色彩，古风俨然，整体上呈现出偏重傩仪、程序繁复的特征。

临武傩戏现存代表九个傩神的樟木面具，分别为三娘、来保、夜叉、云长、二郎、土地、猴王、小神和狮头。面具没有为两眼和嘴开孔，因此均戴在额头之上。面具造型诡异、夸张、粗犷、古朴，服饰色彩鲜明艳丽。傩戏表演的背景布置、装饰、图案、经幡等服装道具都具

有神秘气息。

临武傩戏与湘南民间习俗以及郴州地方艺术有着密切联系,并具有浓郁的湘南地方特色。临武傩戏的传播模式是典型的村落宗族、家族传承传播模式。法师是家族传承,是傩戏演出中的核心人物,一代只传一人。第15代老法师王本佑全身心投入傩戏的传承恢复工作,后将第16代法师一职传给了自己的儿子,即现在湖南省省级非物质文化遗产传承人王太保,接着,王太保以心传口授方式培养他的儿子王玉辉为第17代法师传人。演员文化程度偏低,年龄偏大,在很大程度上影响着傩戏的演出质量和对傩戏内在精神的把握。同时,临武县傩戏剧团在油湾村成立,为临武傩戏的传承提供了固定生存环境。

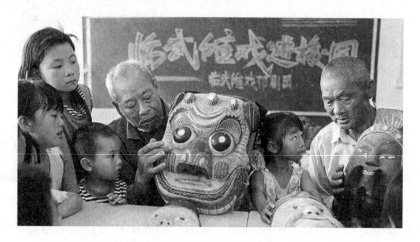

临武傩戏师到校园给小学生讲解傩戏面具

素有黔巫要地之称的湖南邵阳市武冈市地区也流传着被称为"活化石"的戏剧形式——傩戏。武冈傩戏被当地人称作鬼戏,是最古老的一种祭神跳鬼、驱瘟避疫的娱神舞蹈,其表演分外戏和正戏两种。外戏以娱人为主,减少了娱神法事,也叫阳戏,其形式活泼、轻松,语言诙谐、朴实,多以劳动人民身边的故事为主要内容,是劳动人民在劳作之余即兴创作的智慧结晶。正戏则是以娱神为主的祭祀活动。演员必须戴傩面具,脚踏罡步,口作诺诺之声以驱鬼逐疫。

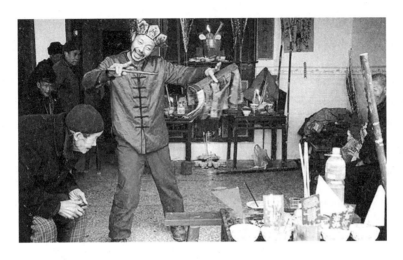

武冈傩戏表演

武冈傩戏在吸收了汉腔、快板、道白、说唱、小品等音乐元素的基础上，根据傩戏内容与形式的需要形成了独特的声腔与唱腔体系。其唱腔主要来源于民族民间音乐中的山歌、劳动歌曲、民间舞蹈音乐、宗教音乐等。在调式与调性方面，武冈傩戏以五声调式的宫、商、羽调为主，时而运用转调，以二胡、钹、锣、唢呐等为伴奏乐器，丰富傩戏的演出气氛，扩大其唱腔音乐的曲式结构，填补间奏音乐的空白性，形成了歌、舞、乐一体的地方戏曲程式。节奏多为一拍两个、一拍一个、前八后十六等简单节奏型，打斗场面会少量运用十六分节奏型和即兴的拖腔，节拍以二、三拍子居多，后半拍较强，用方言演唱，节奏自由。武冈傩戏的面具有木制傩面具、纸制傩面具两种。傩面具古朴原始，富有特殊的艺术魅力，凝聚着世世代代民间雕塑家的心血，工艺精细、手法夸张、神气活现，其中忠奸优劣、老少妍媸无不神似。武冈傩戏以"神""奇"著称，具有一定的审美价值，人们可从傩文化氛围中领略独特的民族民间风情。此外，武冈傩戏有助于人们形成尊老爱幼的正确价值观。

会同高椅傩戏是湖南地区当下流传的傩戏中较为小众的一种。傩戏"杠菩萨"于2006年被列入湖南省省级非物质文化遗产名录，主要流

行于湖南省怀化市会同、洪江、中方等地,其中以会同县高椅村最为有名。湘西高椅村位于会同县东北,村子三面环山,形同椅状,"高椅"因此而得名,系中国历史文化名村。高椅村傩文化氛围浓厚,傩戏"杠菩萨"在此已有200余年的历史。会同高椅的傩戏演出化装比较简单,不用涂脂抹粉,穿上服装,带上傩面具即可。会同高椅傩戏的面具代表着天地人鬼等不同的"菩萨",其种类繁多,是会同巫傩文化的象征。湘西南一带以会同高椅的杨国顺为核心构成了独有的巫傩体系,会同高椅的傩戏演出分为内傩堂戏和外傩堂戏。内傩堂戏在宅院演出,外傩堂戏得在戏台表演,起除邪、还愿的作用。会同高椅的傩戏中女演员的加入成为其特色。演员青黄不接,多为本村村民,并身兼数职。傩戏配乐一鼓一锣,较为简单。

杨国顺从小跟随父亲进行傩事活动,12岁时,其父去世后,拜师杨宏远,正式开始学习傩戏,擅长演外坛傩戏中的老生、丑角,熟悉内坛法事并能够独立完成整套法事。杨国顺在会同县各处行傩,积极整理"杠菩萨"戏本,传授傩戏技艺。2010年成为傩戏"杠菩萨"的省级传承人。

作为一项历史悠久的民间艺术表现形式,桑植傩戏是流行于湖南省桑植县的一种具有浓厚地域特色的传统戏剧。封闭落后的自然环境使其顽强生长,借此种形式宣扬惩恶扬善、平等自由的思想情感,反映人民的现实生活,具有很高的研究价值,于2009年被列为湖南省非物质文化遗产保护项目。

桑植傩戏起源于远古时代的祭祀,在漫长的发展过程中,吸收当地花灯、阳戏、道教文化等元素,形成独特的艺术个性,题材广泛,行当齐全。桑植傩戏有"游傩""大傩""低傩""高傩""三元盘古傩"五大门系,"游傩"和"大傩"已经失传,汉族地区多演出高傩,而土家族、白族、苗族等少数民族聚居区多演出低傩,高傩和低傩都信奉"三元",在傩坛上供奉"傩公""傩母",对桑植的周边市县都产生了深远影响。桑植傩戏的传统演出剧目一共有二十四出,较著名的有

《孟姜女寻夫》《柳鼓传女》《三打鲍家庄》等。唱腔方面，将本土方言与戏剧唱腔完美结合，唱腔低沉，音域狭窄，一领众和，保持着古代祭祀仪式传统。桑植傩戏分为正朝和花朝，正朝戏祭祀巫傩神灵，花朝戏以戏剧娱神。结构大多是前正朝、中花朝以及后正朝三段式，对应请神、酬神、送神的格局。

桑植县打鼓泉乡赶塔村人文为林是桑植傩戏的市级传承人，也是市级非物质文化遗产项目桑植跳丧舞、桑植佛戏、目连戏的代表性传承人，他自小热爱文艺活动，师从张文寿、张运含、黄生枝等老艺人学艺。善唱傩戏又掌握雕刻、傩舞、做花灯等多种技艺，文为林在学傩的过程中也对傩技艺和傩戏传承有个人的看法。另一位桑植傩戏传承人，是湖南省桑植县龙潭坪镇四方溪村四方溪组人周纯勤。他也掌握着还傩愿、跳丧舞、佛戏、雕刻、纸扎等多种技艺，承担着传承跳丧舞、傩戏、佛戏以及相关民间技艺等桑植傩戏传承发展的重任。周纯勤博学多才，触类旁通，游走于湘、鄂边地区，不仅与众多艺人有着广泛的合作，还培养出一大批优秀的徒弟，在当地和周边地区有一定的影响力，并为傩戏的传承和发展做出了较大贡献。湖南省桑植县澧源镇建新岭村人冯明柱，掌握了桑植傩戏正朝和花朝的全部表演流程，并承担着桑植傩戏表演和传授重任，他根据现实生活创编百姓喜闻乐见的新傩戏剧目，深受广大民众的喜爱。2010年被评为省级非物质文化遗产项目桑植傩戏的代表性传承人。

第二节 傩戏研究

对傩戏的本体研究和自身特性的研究，旨在探求湖南傩戏的内涵，了解湖南傩戏在湖南文化强省建设中的历史风貌、文化内涵、创新模式和价值意义。这将为抢救、保护和发展作为非遗项目的湖南傩戏文化提

供理论依据，为其当代传承创新提供参照，亦可深化湖南傩戏史、湖南戏剧史、湖南艺术史研究，提升中国傩文化史研究的学术价值。

一、傩戏本体研究

"傩"的研究一直是学术界关注的焦点。有关"傩"的定义，专家们也多有不同理解。李子和认为，"傩，是源远流长的祭祀性巫术活动，其目的在于驱鬼逐疫、祈福禳灾"①。刘芝凤在其撰写的《戴着面具起舞：中国傩文化》一书中说道："傩，是远古时期人们无法解释自然科学而由此产生的精神寄托。通俗的解释是人们从远古时代就传承下来的，驱魔逐疫、求愿酬神的一种娱神娱人的祭祀活动。"② 而陈跃红等人在其编著的《中国傩文化》一书中描述道："傩是一种请神逐鬼，祈福免灾的文化现象。"③ 庹修明在谈及"傩"时说："傩是以驱鬼逐疫、酬神纳吉为目的的多元宗教祭祀仪式活动。"④ 之后，宛志贤又说道："在我国民间流传着一种以佩戴面具，驱邪逐疫为主要特征的文化现象，称之为傩。"⑤

湖南傩文化是中国传统文化中多元宗教、多种民族习俗、多种艺术相融合的文化形态，它以傩戏为主要表现形式而遍布在广大的乡村区域。诚如民间所传"五里一将军，十里一傩庙"。如今，在一些较偏远的乡村还保留有自己的傩文化，如流行于湖南省新晃侗族自治县贡溪乡四路村天井寨一带的"咚咚推"，该名的由来与演出时在"咚咚"（鼓声）、"推"（一种中间有凸出的小锣声）的锣鼓声中跳跃进行有密切关联。侗族傩戏有着近600年的历史，它以舞蹈展现简单的情节，是戏剧

① 李子和. 信仰·生命·艺术的交响：中国傩文化研究 [M]. 贵阳：贵州人民出版社，1991：1.
② 刘芝凤. 戴着面具起舞：中国傩文化 [M]. 哈尔滨：黑龙江人民出版社，2005：4.
③ 陈跃红，徐建新，钱荫榆. 中国傩文化 [M]. 北京：中央编译出版社，2008：1.
④ 庹修明. 巫傩文化与仪式戏剧研究：中国傩戏傩文化 [M]. 贵阳：贵州民族出版社，2009：8.
⑤ 宛志贤. 贵州古傩 [M]. 贵阳：贵州民族出版社，2010：2.

的一种雏形，它所有的演唱、对白全部采用侗语，能演唱的剧目有22个。剧中角色自始至终都是在跳跃性的动作表演中进行言说，当地人也称之为"跳戏"，亦称侗戏。① 2006年5月20日，侗族傩戏经国务院批准被列入第一批国家级非物质文化遗产保护名录。以湖南新晃"咚咚推"为代表的地方傩戏这才被重新纳入大众视野。对其所用音乐道具的基本种类、制作材料等情况的掌握，对其象征意义、艺术风格、传承发展等方面的剖析，有助于加深对傩戏的了解。在促进傩戏的发展同时，中国的学术界也掀起了研究"傩文化"的热潮。

近年来，新化、新邵、娄底等地区对梅山文化的研究和挖掘取得了一定的成绩，湖南人文科技学院（原娄底师专）的刘铁峰在《船山学刊》2004年第4期发表论文《论梅山道教文化中的"巫"特质》，娄底市文化局曾迪在《湖南人文科技学院学报》2006年第5期上发表《梅山傩戏〈和梅山〉》；湖南安化谭盛明在中华文化论坛1997年第4期上发表论文《浅论"梅山文化"的内容与特色》，还有《梅山神初探》《论梅山民俗性宗教文化的生成》《傩戏：巫文化滋养的戏曲活化石》等以及硕士论文《古梅山峒区域梅山教探究》《梅山文化与安化传统民居》等，主要集中于梅山教、梅山民俗及湘西傩戏的研究。②

综上而言，傩是一种通过祭祀傩神祛病驱邪的仪式，其宗旨为驱鬼逐疫。傩的文化核心是鬼神信仰，主要的表现形式为祭祀活动，祭祀的对象是傩神（所谓"傩神"是对各类神灵的总称，不同的民族有着各自的傩神），祭祀的主要目的是为了祈求平安顺意，祛病驱灾，以此来慰藉人们的精神。傩法师是人与神灵之间的中介，举行傩事是通过傩法师同神灵"通灵"的系列仪式活动，达到诉说人们的愿望的目的。傩法师在"作法"时，通常会伴有念唱和跳舞表演，具有娱神和娱人的双重目的。此外，在举行傩事时，还会向神灵呈上各式各样的祭品，以示敬重与虔诚。

① 孙文辉. 湖南新晃侗族傩戏"咚咚推"[J]. 中华艺术论丛, 2009 (00): 392-406.
② 谭盛明. 浅论"梅山文化"的内容与特色[J]. 中华文化论坛, 1997 (04): 21-24.

二、傩戏自身特性

傩戏作为一个古老的剧种，有着其自身的特性，分别表现为宗教性、世俗性和地域性。当下对于湖南傩戏的研究，最关注的是其所体现出的浓厚宗教功能。一般的戏剧，只有审美作用与教育作用，而无关人们的生活与生命，故而可演可不演、可看可不看。而傩戏则不是这样，它是一种民俗，在规定时间内，或在与神灵"商约"的时间内，人们必须观看，甚至组织者或观众也要在一定程度上参与"表演"。湖南省西部的湘西地区文化闭塞，多年来巫楚之风盛行，民间常常举办各类巫术活动，在浓郁的巫楚文化影响下，傩祭逐渐演变，最终转化成为傩戏，传承至今，被列为我国非物质文化遗产。

傩本是由原始社会人们驱鬼逐疫的宗教活动演变而来的。傩戏中蕴含的宗教性，也是人们表达信仰的体现。傩戏是一种具有世界意义的宗教文化，它是由傩祭、傩舞发展而来的一种独具特色的民间艺术形式，在发展过程中大多受到汉文化的影响。至宋代，傩在艺术表现上亦有了历史性的转折，其在表现内容和形式上亦有了飞跃，傩祭中的神祇及扮演者均有了较大的变化，活动形式由"祭"过渡到了"戏"。

傩戏是多种宗教文化的混合产物。早期的傩戏，依附于傩祭活动，从内容到形式都充满宗教意识和宗教色彩，缺乏独立的品格。后期的傩戏，努力摆脱宗教文化的束缚，半脱离或完全脱离傩祭活动，开始有了戏剧艺术的独立品格。宗教是傩戏的母体，傩戏是宗教的附庸。宗教给傩戏以生命，傩戏给宗教以活力。傩戏为宗教活动增添了艺术魅力，扩大了影响，吸引了更多的善男信女，在一定程度上改变了自身的某些面貌。但恰恰是这种牢固的依附关系，使傩戏艺术长期以原始、简陋、粗糙的形态存在，它的发展极为迟缓，审美功能也受到宗教功能的制约。歌时不舞，舞时不歌，一唱众和（简单的帮腔）。唱腔除傩歌、道歌、法歌之外，也吸收了一些民歌、山歌、说唱等小调。乐器有鼓、钹、锣等简单打击乐器，间或插入唢呐、大号以制造气氛。已发展到较高层次

的贵州傩戏,至今仍保留有这些表演特征。不少地区的汉族傩戏和一些少数民族傩戏,在较自由的交流中,不断吸取戏曲艺术营养,发生了较大变化,乐器增加了管弦乐,唱腔向曲牌体或板腔体过渡,歌与舞、白与做,都得到较好的融合,并形成了行当艺术,完成了向戏曲剧种嬗变的过程,从而脱离宗教型变成了戏曲型的傩戏。

世俗性,是当下对湖南傩戏研究的另一重要着力点。自古以来,道德伦理观念就根深蒂固,长幼有序、夫妻相敬等家庭伦理观念都在傩戏中有所体现。在从宗教仪式向戏曲形式转变的过程中,傩戏中蕴含的巫傩文化逐渐减弱,取而代之的是傩戏的世俗性,傩戏走进了平常百姓的生活。

傩戏吸收了从上古到近代各个历史时期的宗教文化和民间艺术。首先,傩戏继承了它的母体——傩的原始宗教文化因素,即傩歌、傩舞和说唱神话传说,接着吸收了道教、佛教故事和神鬼人物。实际上,傩是以道教及其方术为支柱,如广西壮族傩戏(师公戏)、湖北土家族傩咙,都供奉道教的三元真人,并以之为招牌,但也吸收佛教、儒家文化以为补充,后期更吸收了汉族的讲史、演义、神怪传说,而最突出的是吸收汉族戏曲文化,包括剧目、行当、音乐、舞蹈和一些技法。有的傩戏甚至形成了自己的行当艺术和程式化的唱腔、表演,完全具备了戏曲的艺术品格。①

傩戏在中国的分布广泛,地域性是其重要特征。湖南地处我国内陆,湘西地区更是群山高耸、地势险要。湘西商品经济不发达,人们主要从事农业生产,故农耕文化长期影响着当地百姓。环境的封闭、经济结构的单一,使得湖南傩戏在这样的大环境下,只能延续传统的表演模式,在这大山深处艰难生存。湖南傩戏大多使用湖南本地方言进行演唱,曲调多由民间小调、山歌等组成,爽朗明快,风趣诙谐。多以打击乐伴奏,一般常用小锣、马锣、中锣、镲、鼓,必要时加胡琴、土长号

① 檀新建. 傩文化与佛文化的互渗关系研究:以贵池傩与九华山佛教为例[J]. 池州学院学报,2015(04):29.

等弦乐、吹奏乐，演奏唱腔的前奏、间奏、结尾。一般情况下是唱时小声伴奏，大声演奏时不唱，多数情况是演唱者在唱腔间奏时随锣声起舞，领唱时不用打击乐，合唱时须加打击乐。傩戏同一般的戏曲一样，讲究曲牌，其曲牌较多的有"老旦板""梅忔板"等。常用的锣鼓曲牌有《一起头》《两头尖》《倒壳子》《小钉子》等。傩戏生、旦、净、丑行当齐全，古朴粗犷，唱腔旋律单纯，口语性强，有单、双板之分，念白分引、诗、韵等套。演唱时人声帮腔、锣鼓伴唱，称"打锣腔"，有"九板十八腔"之称，是傩戏的基本音乐。

　　因而，宗教性、世俗性和地域性是傩戏的三大主要特征。傩戏的产生离不开宗教，宗教为傩戏的产生提供了信仰上的支撑；傩戏的发展离不开万千百姓的喜爱，湖南傩戏之所以能在历史的涤荡下经久不衰，其世俗性便是维系傩戏和百姓生活之间最强有力的纽带；湖南所特有的地理环境造就了傩戏，其较为封闭的村落较好地保存了傩戏的神秘，使之较少受到外来文化的冲击。

第二章 新晃傩戏

新晃侗族自治县位于湘江西南,新晃侗族人民伴随着潺潺的流水将傩戏的神秘向外人娓娓道来。记述新晃侗族的傩戏,是一件曲折之事,好在侗族傩戏传承者们都毫不吝啬于向外来的人们详细介绍傩戏在侗族人民生活中的神圣地位。与此同时,逐渐年迈的侗族傩戏传承人时常叹息自己眼中的神圣之物后继无人。傩戏虽不能代表湘西文化的全部,也不能代表侗族文化的全部,却承载着湘西侗族的历史。此刻,我们以忠于事实的态度,试图记录新晃傩戏的辗转起伏,在此过程中为之欢呼,也为之唏嘘。2013年至2019年的6年间我们多次探访新晃,旨在找到新晃傩戏的过去、当下和未来。

本章在湘西众多傩戏中选取了新晃傩戏的天井寨傩戏进行实录,是因为湖南新晃侗族傩戏是在原始傩祭仪式活动的基础上发展起来的演剧形态。新晃地区以"咚咚推"为代表的傩戏演出兼有"族傩"与"社傩"属性,因演出时在"咚咚"(鼓声)、"推"(一种中间有凸出的小锣声)的锣鼓声中跳跃进行而得名,由具有简单情节的舞蹈和侗语演唱的唱段组成。侗族傩戏继承了古老的"社祭"传统,服务于当地的大家族,例如,龙氏家族等,以求农业丰收,人丁兴旺。新晃傩戏主要在每年农历的正月初一至十五和农历六、七月份演出,其节目内容寄托了人们对生活的美好愿望——祈求五谷丰登、全寨平安。在春节演出期间会进行"咚咚推"表演的教学活动,使其能世代传承。新晃傩戏演

出人员和剧目的数量虽有一定限制，作为传统的戏剧形式，以原始、质朴的《刘高斩瓜精》《盘古会》《古城会》等为代表的经典剧目，为我国南方戏剧的发展和传播提供着生动的例证。2006年侗族傩戏经国务院批准被列入第一批国家级非物质文化遗产名录。

第一节　生成轨迹

湖南西部的古黔中地区是傩文化的发祥地，而傩文化是荆楚文化的重要构成部分，也是距今保存最为完好的原始文化形态。在现代文化的强烈冲击下，新晃傩戏顽强地存活了下来，并呈现出原始古朴而又绚烂的文化魅力。湖南新晃侗族傩戏是在原始傩祭仪式活动的基础上发展起来的演剧形态。其历史渊源理应上溯到上古时期的祭祀活动；从空间的视野看，新晃侗族傩戏与周边的傩戏同源而又独具特色；从历史的角度说，新晃侗族傩戏的发展与人口迁徙、文化交流有着"剪不断理还乱"的复杂关系。从分布的境遇说，新晃侗族傩戏在20世纪80年代分布在波洲柳寨、步头降、沙湾、乌木溪以及贡溪等地，而今却仅存于贡溪四路的天井寨。由于侗族自古只有语言没有文字，与侗族傩戏相关的资料很少，因此，对于新晃侗族傩戏的渊源、文化内涵、历史变迁等研究还有很大的拓展空间。

一、中华人民共和国成立前

目前的资料显示，新晃侗族傩戏"咚咚推"的起源还未有确切的证据。自古以来，此地民间盛行祭祀之风。据《沅州府志》记载，"至春秋大赛，行傩逐疫，尚在行之，此又古礼之未坠者"。而《岭表纪蛮》也明确记载说："苗侗诸族多祀之，其出处无可考。"由此可见，湖南西部一带傩文化的历史至少可以追溯到春秋前期。学界多

以天井寨傩戏作为侗族傩戏的起点，即从明代永乐十七年（1419）算起，距今最多也就600多年。这种观点科学与否，我们暂且不论。根据民国二十二年的《龙氏族谱》中提供的信息，来到天井寨定居的第一代龙姓人龙金海是零陵前太守龙伯高的后裔。《古文观止》之《诫兄子严敦书》称龙伯高是陕西西安人。由此可见，新晃侗族傩戏的渊源比较复杂。这在天井寨戏台旁的《中国侗族傩戏历史渊源碑志》中有所记载。

中国侗族傩戏历史渊源碑志

根据对当下新晃傩戏的研究资料整理发现，对于新晃侗族傩戏的起源，当前学界主要有以下几种说法：

靖州起源说。其依据是《龙氏族谱》中记载了"'咚咚推'头在靖州（位于湖南怀化）尾在天井"的说法，并以《天井碑志》上的碑文佐证。资料显示，天井寨设有供奉盘古神像的盘古庙一座，坐落于天井寨东头；而在天井寨西头设有供奉侗族英雄杨再思的飞山庙一座。庙宇神像下方的木柜中存放有"咚咚推"表演的服饰、面具等。村民每年祭奠英雄都要跳"咚咚推"。这一演出情况在《天井碑志》上有清晰的记载，说当时龙姓四人、姚姓三人、杨姓一人参与演出。飞山庙位于今靖州境内，于是也就有了侗族傩戏起源于靖州的说法。

《龙氏族谱》

贵州起源说。持有这种观点的人认为新晃侗族傩戏"咚咚推"与贵州的地戏有许多相似之处。"咚咚推"与贵州地戏在民间都俗称"跳戏",二者的演出都由开箱、祭神、表演、封箱等固定的程序构成,舞台动作都以单腿小跳步为基础,都用锣、鼓、钹等打击乐器伴奏,均需戴面具上场,表现的内容都以反映历史故事和现实生活为主等。另外,《龙氏族谱》记载"咚咚推"的源头应该在贵州古州平茶(今榕江县乐里镇),族谱上显示龙姓第四十五代子孙龙地盛和龙地文于元顺帝二年(1334),从古州平茶迁徙至靖州,一年之后又辗转至新晃县平溪龙寨,后来又于永乐十七年(1419)迁入天井寨。因此才有"咚咚推"起源于贵州的说法。

铜鼓源起说。持有这种观点的人主要从"咚咚推"的伴奏乐器、演奏曲牌等方面来判断。在"咚咚推"的伴奏乐器中,铜鼓是必不可少的传统乐器,其渊源可追溯到上古百越民族生活的时代。中古时期也不乏文献记载,如五代时期著名词人孙光宪的《菩萨蛮》中写道:"铜鼓与蛮歌,南人祈赛多。"表明铜鼓在五代时期作为歌的伴奏乐器使用已经十分盛行。1979 年,新晃侗族自治县出土了明代黄铜鼓一面,经考证,它与永乐年间用于为"咚咚推"伴奏的"锣鏿"同源。并且,

"咚咚推"仍保留有锣鼙的传统曲牌，如《闹年锣》《月月红》《四季发财》《十八罗汉》《懒龙过江》等。

据天井寨《龙氏族谱》载：元顺帝三年（1335），龙姓盛迁往今新晃县平溪龙寨。明洪武年间，龙姓四十六世祖龙金海、龙金湖从龙寨迁四路村盆溪寨，住了30余年。明代永乐年间，盆溪寨农民为了找寻丢失的白牛，登上一座山顶，发现山顶之背有一处犹如池塘的洼地，便将此消息报告龙金海兄弟，龙氏兄弟遂派人前往察看，感慨这里"山环水绕，气聚风茂，可以为宅"。于是于明永乐十七年（1419），举家从盆溪迁入，开荒破土、安家落户，并将新迁地取名为"天池"，后世易名为"天井"，龙金海成了天井寨的始祖。《龙氏族谱》载："一处天井雾云戏场园圃一屯，系我秀环公后裔公共之地。"其中的"雾云戏场"据考证就是傩戏"咚咚推"演出的专门场所。据查证，秀环公生于明弘治五年（1492），卒于明隆庆六年（1572），系"咚咚推"第九代传人。这一记载充分说明，明代中叶，侗族傩戏"咚咚推"已经有了专门的演剧场所。作为演剧形态的侗族傩戏"咚咚推"的源头，应当是贵州古州。后传至靖州，又于明永乐年间传至天井寨。

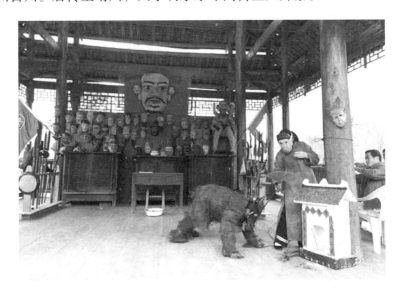

新晃侗族傩戏《癫子偷牛》剧照

综上所述，明代永乐十七年，龙氏一族从盆溪迁入天井寨定居。一住就是六十七年。直到明代成化二十二年（1486）姚姓人氏从田家寨迁居此地，后又有杨姓人氏迁入，形成了龙、姚、杨三姓组成的村寨，延续至今。

根据《龙氏族谱》的记载以及老艺人的口述，姚姓人迁入就能参与傩戏演出，表明傩戏演出在侗族区域业已盛行。不过杨姓人氏参与傩戏演出是20世纪50年代的事。起初，傩戏"咚咚推"只在春节等重大节日，或遇灾疫时上演。经过四百余年的繁衍生息，清代道光年间，天井寨人口超过千人，经济状况也有所提升，成为附近村民集中交易的场所。这为傩戏"咚咚推"的发展提供了有利条件。"咚咚推"除了在春节或遇灾疫时演出外，每逢场期也要演出。咸丰年间，傩戏"咚咚推"多次因农民起义而未能如期表演，但还是以顽强的艺术生命存留下来。

二、中华人民共和国成立后

1949年，盘古庙存放的"咚咚推"面具被带走，但民间仍以"涂面化妆"代替面具上演"咚咚推"。1956年，中央民族民间音乐普查组来到天井寨，围绕着傩戏"咚咚推"的音乐和表演进行了深入的采访调查，完成了《侗族傩戏"咚咚推"调查》，载于《湖南民间音乐普查报告》，并辑有"咚咚推"简介和唱腔曲谱。同年，新晃傩戏队携"咚咚推"剧目《跳土地》《癞子偷牛》参加黔阳专区举办的首届群众文艺调演，分获一、二等奖。标志着"咚咚推"开始脱离宗教坛门，走向民众舞台，其影响力日益扩大，深受群众欢迎。1959年新晃侗族傩戏以剧目《雪山放羊》参加黔阳专区举办的第二届群众文艺会演，获得二等奖。

"文革"期间，天井寨的盘古庙和飞山庙被毁于一旦。演剧场所也被征为农耕用地，"咚咚推"进入了发展的"停滞期"。直到改革开放的号角吹响，被禁止的古老傩戏艺术才缓慢复苏，其艺术价值逐渐得到人们的重视。1992年，怀化地区艺术馆资助800元人民币，用于制作

面具，添置服装，傩戏"咚咚推"的本来面目得以恢复。

2002年，新晃侗族自治县将天井寨定为傩戏文化传承基地，各级人民政府相继出台了一系列措施，对这一古老艺术进行抢救与保护。2006年，经县文化局申报，国务院批准，侗族傩戏"咚咚推"被列入首批国家级非物质文化遗产名录。随后建立了新晃侗族傩戏传承基地（戏台）和傩戏剧院。

新晃侗族傩戏传承基地

天井寨侗族傩戏班参加第二届乌镇国际戏剧节留影（龙立军提供）

2007年12月,"天井寨"被湖南大学作为文学院大学生新晃非物质文化遗产保护科研实践基地。如今,在各级人民政府文化部门以及天井寨傩戏班成员的共同努力下,新晃侗族傩戏的演出走向正常化。经常参与县境内文化节演出,也参与省、国家举办的文艺演出,深受群众的喜爱。

2014年,新晃侗族傩戏戏班参加"第二届乌镇国际戏剧节"。戏班成员以质朴而大方的表演赢得了广泛的赞誉。同年新晃县文化局在县委、县人民政府的指导下,开展了傩戏进校园系列传承活动。

傩戏戏班进校园传承活动合影

新晃傩戏历史悠久,内涵深厚,具有浓郁的地方特色,并在其发展过程中取得了斐然成就。它是由巫师还傩愿时酬谢傩神的歌舞发展而来的,有一定的宗教色彩。新晃傩戏综合了戏剧、音乐、祭祀、美术、民间演唱等艺术形式,对这一地区的社会学、历史学、民俗学的研究有重要价值。

第二节 传承人

传承人是指直接参与文化遗产传承，使文化遗产能够沿袭的个人或群体（团体），是非物质文化遗产最基本和最重要的活态载体。非物质文化遗产的代表性传承人则是指经国务院文化行政部门认定的，承担国家级非物质文化遗产名录项目传承保护责任，具有公认的代表性、权威性与影响力的传承人。新晃侗族傩戏"咚咚推"有六七百年的历史，固然离不开一代又一代的优秀传承人的传承和发扬。

新晃侗族傩戏传承谱系如下（表1）。

表1 新晃侗族傩戏传承谱系

传承代数	传承人	出生年份	去世年份
第一代	龙金海	1340	1370
第二代	龙章	1371	1454
第三代	龙开云	1391	1467
第四代	龙道元	1408	1484
第五代	龙再珎	1424	1504
第六代	龙正泽	1440	1518
第七代	龙通环	1457	1527
第八代	龙胜纪	1474	1553
第九代	龙秀环	1492	1572
第十代	龙再详	1510	1590
第十一代	龙正广	不详	不详
第十二代	龙通高	不详	不详
第十三代	龙胜朝	不详	不详
第十四代	龙秀显	不详	不详

续表

传承代数	传承人	出生年份	去世年份
第十五代	龙再晚	不详	不详
第十六代	龙正仕	不详	不详
第十七代	龙通尧	不详	不详
第十八代	龙胜楚	不详	不详
第十九代	龙秀楚	1837	1859
第二十代	龙继湘	1878	1961
第二十一代	龙子明	1912	2011
第二十二代	龙子木	1925	
第二十二代	龙开春	1930	
第二十三代	龙祖柱	1940	
第二十三代	龙祖进	1937	
第二十三代	龙绍成	1945	
第二十四代	龙柳生	1965	
第二十四代	龙景新	1968	
第二十四代	姚世彬	1974	
第二十四代	龙立军	1972	

一、国家级传承人

【时间】2015 年 3 月 26 日

【地点】天井寨傩戏传承基地

【访谈对象】龙开春、龙景昌

【访谈内容】2015 年 3 月 26 日，笔者分别对龙开春、龙景昌进行了访谈实录。龙开春，1930 年生于新晃县贡溪乡四路村天井寨。1948 年加入新晃侗族傩戏班，随其叔父龙子明学习傩戏。其叔父龙子明乃傩戏第一批国家级传承人。龙开春积极参与傩戏演出实践，悉心指导后备传承人，努力传承侗族傩戏，被称为侗族傩戏的第二十二代传承人，现在也是侗族傩戏国家级传承人。龙景昌于 1987 年开始跟随师傅龙开春

学习傩戏，现为侗族傩戏的国家级传承人。

（一）龙子明

龙子明（1912—2011），男，1912年生于湖南省新晃侗族自治县贡溪乡四路村天井寨，2011年12月21日寿终正寝。龙子明自幼随父亲龙继湘学习侗族傩戏"咚咚推"，经过多年的演出实践，系统掌握了侗族傩戏的表演技艺，成为新晃侗族傩戏的第二十一代传人，也是新晃侗族傩戏的首位国家级传承人。

龙子明从小对侗族傩戏耳濡目染，深受熏陶，终身致力于侗族傩戏的传承事业。1956年曾到黔专区（现怀化市）参加会演，

龙子明①

所演剧目《癞子偷牛》获一等奖。"文革"时期，侗族傩戏是禁演的，但龙子明还是偷偷在夜间练习唱戏，足见其对傩戏艺术的忠诚。正是由于他至死不渝的奉献精神，傩戏才得以延续。在龙子明80多年的傩戏艺术生涯中，他系统掌握了各类人物的舞台特征，培养了上百名傩戏演员，带着一帮年轻人努力传习傩戏，挖掘整理传统剧目，现存的21出傩戏剧目完全是靠他们传承下来的。难能可贵的是，自2006年新晃侗族傩戏入选国家级首批非物质文化遗产名录以来，90多岁的龙子明还坚持登台演出，多次向国内外专家学者介绍"咚咚推"的历史和艺术特征，他用傩戏诠释了生命的意义。可以说他是新晃侗族傩戏发展史上一位重要的人物，傩戏有今天，龙子明功不可没。他去世后，新晃侗族自治县文广新局局长杨先尧同志对他给予了高度而中肯的评价。"新晃重量级文化传承人的去世是新晃文化界的一大损失和缺憾。日月同衰，后人缅怀，我们谨铭记龙老生前的丰功伟绩，为文化的大发展、大繁荣负重前行，谨以小诗一首共悼龙老：国粹精品'咚咚推'，龙老功高自

① 该图引于中华龙氏网。

有为。辞尘仙驾音容在，戏留侗乡响惊雷。"

龙子明（中）与中南大学文学院师生合影（龙立军供稿）

龙子明擅演《跳土地》中的土地神、《桃园起义》中的刘备、《关公捉貂蝉》中的吕布、《古城会》中的蔡阳、《老汉推车》中的老汉、《菩萨反局》中的农民、《癞子偷牛》中的县官等形象，他的表演真实质朴，保留了古老傩戏的原始风韵。

（二）龙开春

龙开春，男，1930 年生于新晃县贡溪乡四路村天井寨。他于 1948 年加入新晃侗族傩戏班，向叔祖父龙继湘和叔父龙子明学习傩戏。几十年如一日，他积极参与傩戏演出实践，悉心指导新一代传承人，努力传承侗族傩戏。他是侗族傩戏的第二十二代传承人，也是侗族傩戏国家级传承人。

龙开春深得侗族傩戏"咚咚推"表演艺术真传，演技高超，擅演多种角色，曾在《跳土地》中饰演农民；在《天府掳瘟华佗救民》中饰演华佗；在《桃园结义》《古城会》《战华容》《关公教子》《云长养伤》《关公捉貂蝉》等三国戏中饰演关公；在《老汉推车》中饰演青

年;在《癞子偷牛》中饰演癞子;等等。他还扮演过刘备、张飞、关平、周仓、王允、吕布、蔡阳、刘高、强盗、巫师、看香婆、县官、衙役、农人、农妇、土地、雷公、雷婆、小鬼公、小鬼婆、瓜精等角色。

龙开春

龙开春在龙子明去世后,成为侗族傩戏班的班主,既要掌管傩戏班的日常事务,又要负责接待专家学者的访问,还要组织傩戏演出和传承实践活动。

杨和平(左)、吴春福(右)与龙开春(中)合影

以下是对龙开春的采访实录：

问：您好，请问您作为国家级非物质文化遗产新晃侗族傩戏的传承人，对傩戏有着怎么样的情感？

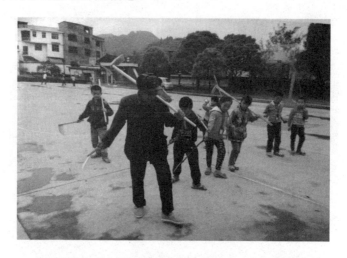

龙开春向小学生传授侗族傩戏表演动作（龙立军提供）

龙开春向小学生传授侗族傩戏剧本内容（龙立军提供）

龙开春：由于家里有长辈从事这一职业，我从小对傩戏耳濡目染，产生了深厚的兴趣，十七八岁就进入了侗族的傩戏班，打心底里把（演）傩戏作为这一辈子要做的事情，自然感情深厚，不知不觉，傩戏也陪了我大半辈子。

问：在您的印象中，傩戏的发展顺利吗？有没有遇到什么困难？

龙开春：我从小跟我（叔）祖父和叔父学习傩戏的表演，傩戏的表演形式特别贴近群众的日常生活，因此也受到广大人民的喜爱。困难时期是上个世纪（20世纪）六七十年代，受国内政治和经济等方面的影响，傩戏的表演一度暂停。改革开放以后，新晃傩戏受到了国内外相关学者和相关文化部门的关注，在他们的帮助下，我们的表演有了更好的发展平台，才逐渐转危为安。

问：龙先生，听说您培养了很多优秀的专业傩戏演员，您招收弟子有什么要求吗？

龙开春：想要跟我学习傩戏，首先要对傩戏有一定的了解，并真心喜欢。因为我们平时的排练，各方面知识的学习是很辛苦的过程，只有内心具有强大的信念，将傩戏的发展和传承视为己任，才有可能做好傩戏的表演。

（三）龙景昌

龙景昌，男，1947年2月生于贡溪乡天井寨。1987年开始随师傅龙开春学习傩戏，擅演《跳土地》《菩萨反局》《盘古会》等剧目，为国家级代表性传承人。

龙景昌

二、市县级传承人

（一）龙景新

龙景新，男，1968年8月生于天井寨。2012年被评为侗族傩戏（怀化）市级传承人。曾随龙子明、龙开春学习傩戏，21个传统剧目全部会演。擅演《过五关斩六将》剧中的关云长、《天府掳瘟华佗救民》剧中的巫师。也会打锣鼓曲调如《闹年锣》《十八罗汉》《龙摆尾》等。

市级传承人龙景新

（二）龙立军

龙立军，男，1972年10月生于中寨草坪村，祖籍天井寨。他从小就听老一辈艺人讲侗族傩戏的事情，中学毕业后一直在广东打工。2007年清明节回家乡祭祖，来到天井寨。龙子明老人语重心长地对他说："我们新晃侗族的傩戏已经快要灭亡了，希望你这个年轻人挑起传承的重担。"龙老的这番话深深刻在他心里。作为天井

县级传承人龙立军

寨龙氏的后裔,龙立军深感传承侗族傩戏是他的责任。回到广东后,他想尽一切办法,写信联系了中华龙氏总会的龙观生,得到龙观生的大力支持。随即他开始了"辞工返乡救傩戏"的艰难而光荣的历程。他努力争取到一批经费,开始修缮天井寨的路基、牌坊并新建戏台等,还向龙子明、龙开春等老一辈艺人学习傩戏表演和乐器演奏,开展傩戏传承工作。

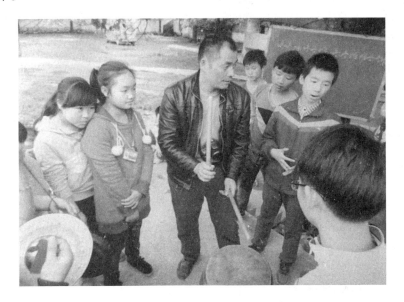

传承人龙立军向学生传授侗族傩戏乐器演奏方法(龙立军供稿)

采访当天,他满怀深情,眼含热泪,向我们讲述了抢救傩戏的艰辛。从他"辞工返乡救傩戏"到修缮天井寨的基础设施,从购买石材、木材新建天井寨戏台到走村串户收购布料、木材做服装和面具,从学戏到传戏,无不充满着艰辛。尽管有些村

龙立军的证书

新晃侗族傩戏班参加
"第二届乌镇国际戏剧节"证书

民不理解他，甚至怀疑他的行为，但为了抢救傩戏，他始终如一，即使受了天大的委屈，也觉得值得。笔者作为采访者也被他对傩戏的"一往情深"所深深感动。

龙立军现在是新晃侗族傩戏县级传承人、中华龙文化学术委员会湖南分会理事、新晃侗族自治县文广新局聘任的文化研究员、侗族协会会员。2014年曾带领侗族傩戏班参加"第二届乌镇国际戏剧节"。

龙立军与侗族傩戏传承的故事，他为侗族傩戏所做的贡献被许多媒体关注和报道。可以说，龙立军是新晃侗族傩戏在新世纪传承关键点上的一位文化自觉者、侗族傩戏的忠诚卫士。

三、其他传承人

（一）傩戏班传承人

1. 龙炳金

龙炳金，男，1950年10月生于天井寨，国家级传承人龙子明之子。学习傩戏与演出32年来，对21出传统剧目全部了如指掌，尤其擅演《跳小鬼》《开四门》《跳土地》《菩萨反局》等。

2. 吴桂金

吴桂金，女，现年65岁，贡溪乡铜鼓人，嫁到天井寨后学习傩戏，善演《癞子偷牛》《土保走亲》《铜锣不响》等8出传统剧目。她是傩戏班的乐师，所有乐器都会，尤其擅长鼓、锣、钹等乐器的演奏。

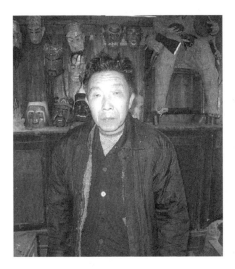

龙炳金

吴桂金

3. 龙彩银

龙彩银，女，1969年1月生于贡溪乡天井寨。傩戏乐师，擅长鼓、锣、钹等乐器的演奏。

4. 姚梅清

姚梅清，女，1966年11月生于天井寨。擅演《癫子偷牛》《杨皮借锉子》《铜锣不响》等。

龙彩银

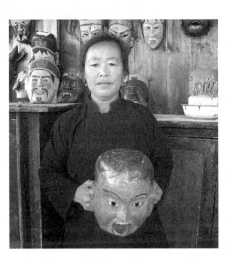

姚梅清

5. 杨松妍

杨松妍，女，1966年11月生于贡溪高寨，嫁到天井寨后，随龙开春学习傩戏，擅长鼓、锣、钹等乐器的演奏，15年来参与演出21出傩戏剧目。

6. 杨凤婍

杨松妍

杨凤婍，女，1962年生于中寨草坪，嫁到天井寨后随龙子明、龙开春学习傩戏。她既是演员，也是乐师，擅演《老汉推车》《土保走亲》《过五关斩六将》《桃园结义》等，还擅长鼓、锣、钹等乐器的演奏。

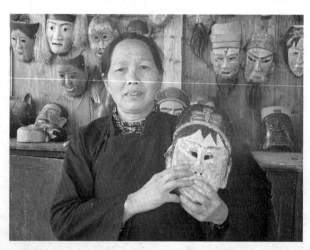

杨凤婍

7. 姚本忠

姚本忠，男，出生于1968年，是本乡本土的天井寨人。迄今学习傩戏已有35年，他不仅会表演傩戏，还会打锣鼓。他主要参演剧目有《癞子偷牛》《县官老爷》《天府掳瘟华佗救民》《驱虎》等9出。

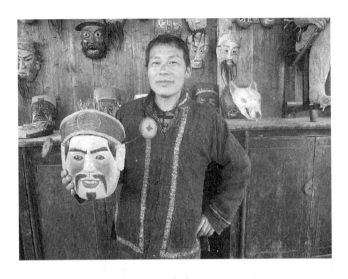

姚本忠

8. 杨凤元

杨凤元,女,1970年8月生于贡溪乡铜鼓村,后嫁到天井寨,跟随龙开春师傅学习打鼓20多年,参与演出傩戏剧目21出。

9. 姚爱红

姚爱红,女,生于1964年9月。她嫁到天井寨后,随龙开春学习傩戏,并擅长鼓、锣、钹等乐器的演奏。

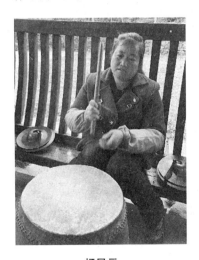

杨凤元

姚爱红

10. 姚梅玉

姚梅玉，女，生于1962年5月。嫁到天井寨后随龙开春学习傩戏，曾饰演傩戏角色二爹等，擅长鼓、锣、钹等乐器的演奏。

11. 杨莲花

杨莲花，女，1967年9月生于贡溪乡东溪村。嫁到天井寨，随龙开春学习傩戏，曾饰演傩戏剧目《老汉推车》中的"白娘"等角色，擅长鼓、锣、钹等乐器的演奏。

姚梅玉

杨莲花

12. 姚祖茂

姚祖茂，男，现年83岁，龙开春的徒弟，学习乐器演奏，擅长鼓、锣、钹等乐器的演奏。

13. 龙根

龙根，六年级学生，新生代演员的代表之一，八岁开始学习傩戏。会表演《跳小鬼》《关公捉貂蝉》等剧目。

14. 龙堂

龙堂，六年级学生，新生代演员的代表之一，会表演《跳小鬼》《刘高斩瓜精》《关公捉貂蝉》等剧目。

15. 龙胤

龙胤,是龙开春的重孙,会表演《跳小鬼》《刘高斩瓜精》《关公捉貂蝉》等剧目。

杨和平(前排左5)与傩戏班成员合影

(二)新生代传承人

1. 贡溪小学傩戏文艺队成员(表2)

表2 贡溪小学傩戏文艺队队员名单

序号	姓名	性别	年龄/岁	就读年级
1	姚伟群	女	10	五年级甲班
2	龙秋姣	女	12	五年级甲班
3	龙雨薇	女	12	五年级甲班
4	冉 颖	女	12	五年级甲班
5	罗 焦	男	11	五年级甲班
6	杨 丹	女	12	五年级甲班
7	姚沅深	男	12	五年级甲班
8	姚燕珍	女	13	五年级甲班
9	杨 愉	女	12	五年级甲班

续表

序号	姓名	性别	年龄/岁	就读年级
10	杨雁翎	女	11	五年级甲班
11	龙莉华	女	11	五年级乙班
12	龙晓芳	女	11	五年级乙班
13	龙艳华	女	12	五年级乙班
14	徐慧煊	女	11	五年级乙班
15	杨琴冰	女	12	五年级乙班
16	龙金金	女	11	五年级乙班
17	吴海燕	女	12	五年级乙班
18	杨松梅	女	11	五年级乙班
19	杨长圩	男	11	五年级乙班
20	龙绍锴	男	12	五年级乙班
21	杨仲谋	男	12	五年级乙班
22	杨梅艳	女	12	五年级甲班
23	杨凤梅	女	10	四年级甲班
24	龙俊兰	女	11	四年级甲班
25	陈松银	女	9	四年级甲班
26	杨代靖	男	10	四年级甲班
27	龙立锦	男	10	四年级甲班
28	姚建民	男	10	四年级甲班
29	龙绍均	男	10	四年级甲班
30	龙金桃	女	12	四年级乙班
31	龙露瑶	女	10	四年级乙班
32	姚诗琴	女	11	四年级乙班
33	龙本华	男	10	四年级乙班

续表

序号	姓名	性别	年龄/岁	就读年级
34	杨　丽	女	11	四年级乙班
35	蒲祖莹	男	13	四年级乙班
36	杨顺金	男	12	四年级乙班
37	杨昭平	男	11	四年级乙班
38	杨长峰	男	12	四年级乙班
39	杨金竺	女	9	三年级甲班
40	杨名旺	男	10	三年级甲班
41	杨武裕	男	10	三年级甲班
42	姚　枫	男	10	三年级乙班
43	龙金豆	男	10	三年级乙班
44	杨长谨	男	10	三年级乙班
45	龙建志	男	10	三年级乙班
46	杨绍平	男	10	三年级乙班
47	龙国良	男	9	三年级乙班
48	龙锦海	男	9	三年级乙班
49	杨崇鑫	男	10	三年级乙班
50	龙小菲	女	10	三年级乙班

2. 贡溪中学傩戏文艺队成员（表3）

表3　贡溪中学傩戏文艺队队员名单

序号	姓名	班级	序号	姓名	班级
1	龙燕玲	117班	8	杨天柱	113班
2	姚柳红	117班	9	龙　胤	115班
3	龙小玉	116班	10	龙秋荷	114班
4	蒲金桂	117班	11	张吉铭	113班
5	龙湖玲	115班	12	杨代远	113班
6	龙秀如	115班	13	姚艳玲	114班
7	杨　苑	114班	14	杨天河	113班

第三节 传承剧目

新晃侗族傩戏"咚咚推"是以侗族农耕社会中原始先民的祭祀仪式活动为基础，长期积淀、发展而来的戏剧形态，具有古朴的原始遗风、鲜明的个性和强烈的农耕文化内涵。总体来说，新晃侗族傩戏地方风格浓郁、音乐曲调质朴、表演情节真实、行当角色齐全、情感表达细腻、人物刻画鲜明、彰显着艺术魅力，传承剧目在新晃傩戏的历史发展中遗存至今，具有独特韵味。

新晃侗族傩戏"咚咚推"今存剧目有《跳土地》《跳小鬼》《盘古会》《菩萨反局》《天府掳瘟华佗救民》《刘高斩瓜精》《老汉推车》《癫子偷牛》《土保走亲》《杨皮借锉子》《驱虎》《背盘古喊冤》《铜锣不响》《造反》《桃园结义》《过五关斩六将》《古城会》《开四门》《云长养伤》《关公捉貂蝉》《关公教子》21出。

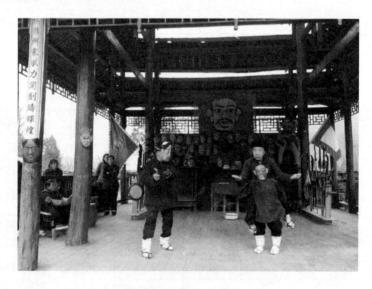

新晃侗族傩戏《菩萨反局》剧照

新晃侗族傩戏"咚咚推"的剧目主要取材于神话传说、历史故事以及现实生活。依据题材来源及表现形式的差异，当下所传承的剧目主要可以分为以下几类。

一、传统剧目

侗族傩戏的传统剧目反映着本民族的历史故事，还有些是由三国时期的历史故事改编而成。前者剧目大多具有神秘的神话色彩，如传统剧目《姜郎姜妹》（今已失传）取材于姜郎姜妹两兄妹在漫天洪水之时喜结良缘、创造人类的传说；剧目《盘古会》取材于盘古开会排定人类工作与寿命的历史故事，起初人的寿命虽只有 20 岁，但舒心自在，后定为 65 岁，增加了很多人世艰苦的磨难经历等。以《跳土地》（又名《庆丰收》）、《跳小鬼》《造反》为代表的祭祀题材的剧目也备受侗族人民的欢迎，而广泛流传。

据相关材料推测，可能源于贵州龙氏家族的三国故事剧逐渐成为"咚咚推"演出剧目的核心内容。新晃"咚咚推"在原有的长期流传于民间的三国故事基础上，加入了天井寨农民对其的理解，形成了以反映三国时期历史故事为主的剧目。例如，剧目《桃园结义》中刘备、关羽、张飞在桃园结义，通过射箭、爬树、甩稻草、搬石头等方式来排定大小。剧目《云长养伤》说的是关公出征，被庞德射伤肚子，久治不愈，去请教寨老的故事。寨老要他请看香婆看香，又请来巫师作法，均无济于事。后来由华佗为关公剖开肚腹，拉出受伤肠子清洗，然后缝合复原，关公方得痊愈。愈后的关公登场舞刀，舞得地上飞沙走石，舞得天上乌云翻滚，大雨倾盆。如逢天旱无雨，则演唱此剧。剧目《过五关斩六将》讲述了关云长得知大哥刘备的下落后，准备前往河北袁绍处寻找大哥，与曹操辞行，曹操不肯相见，便连夜挂印封金，携嫂上路。一路过东岭、洛阳、汜水、荥阳、黄河渡口五关，斩杀孔秀、韩福、孟坦、卞喜、王植、秦琪六将的故事。剧目《古城会》讲述了关羽和甘、糜两位嫂嫂抵达古城并得知张飞下落，欲与其相会，而张飞不

肯开城门，关公表明心迹，张飞更生疑心，关公在张飞擂鼓三声后斩下蔡阳的首级，解除了张飞的疑虑，开城相会。《开四门》为傩舞，展示关公盖世无双的刀法，分为上马、磨刀、摆刀、刀钻胯、刀过头、砍刀、舞刀七个部分，是以关公为主角的剧目中的必演舞蹈。《关公教子》讲的是关公教子严格，其子关平受不了，心中憋气，生了病，疼痛难忍，请来看香婆看香，疼痛不止，请来巫师作法，也不愈，关公令周仓骑赤兔马到江南请来华佗，华佗破开关平肚皮，取出被憋坏的肠子洗净，关平才得以痊愈。最后，关公将看香婆和巫师当面大大地嘲讽了一回。剧目《关公捉貂蝉》讲述王允、吕布、貂蝉与二小鬼欢娱歌舞，关公欲捉貂蝉，貂蝉挑逗关公。关公刀劈貂蝉，二小鬼暗中抵挡，关公以箭射貂蝉，亦未中，关公施法术，貂蝉被擒。二小鬼禀报王允，王允命吕布追回貂蝉，吕布途中遇周仓，厮杀，周败，关公上阵，也不敌。后刘备、关公、张飞同战吕布，吕布被擒。

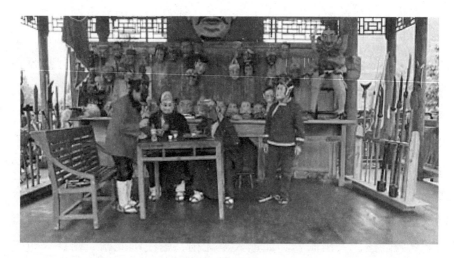

《桃园结义》剧照

二、新编剧目

除了以上的传统剧目，侗族的傩戏传承人及剧社也在尝试着创作不同类型的新型剧目。其中，惩恶扬善的教育类剧目以《癫子偷牛》为

代表，此剧讲的是癞子好逸恶劳，偷盗秀才家的黄牛的故事。狗吠，秀才家的几兄弟合力将癞子抓住，癞子不承认，秀才告官，癞子被抓、捆绑起来责打。这出戏有着极强的教育价值。此外，还有各种类型的新编剧目，例如，《土保走亲》讲述了土保去岳父家祝寿的故事，土保提鸡前往，半路解手行方便，鸡飞无踪，土保返回。其妻打发他带点豆腐再去，半路又解手，土保担心豆腐也像鸡一样飞跑开去，因此将豆腐用石头压住，豆腐烂，土保只好返回。其妻让他带两枚鸡蛋去装面子，到了岳父家，花狗吠叫，土保将鸡蛋打在狗脸上，身无一物的土保无颜迈进岳父家大门，悻悻而返的故事。剧目《杨皮借锉子》的梗概是：杨皮家里的桌子缺了一条腿，女人要他去寨中二爹家借锉子来修修，杨皮记性不好，只记得一路上"锉子、锉子"地念叨着走到了二爹家。狗吠，杨皮把一路念叨的锉子给忘记了，空手回到家，老婆骂他是"锉子"，杨皮才猛然想起，要向二爹借的正是锉子。剧目《驱虎》的故事梗概是：媒婆到员外家，给本寨后生四郎说媒，员外认为四郎家贫，配不上自己的女儿，设计将四郎送入虎口，四郎以伞驱虎，员外不得不将四郎纳为女婿。《老汉推车》的故事梗概是：一位老汉推着一位侗家阿妹在山路上行走，一位侗家阿哥随行，阿哥想与美丽的阿妹结交朋友，一路表明心迹，在推车老汉的撮合下，侗族阿哥得遂心愿。《天府掳瘟华佗救民》的故事梗概是：瘟疫流行天井寨，村民请来看香婆看香，巫师作法都无法制止瘟疫，华佗到来，为患者开肚洗肠制止了瘟疫。这出戏歌颂了华佗救死扶伤的高尚品德，又具有反封建迷信的现实主义色彩和浓郁的浪漫主义色彩。此外，还有反映侗族民间生活的世俗化剧目，例如，剧目《铜锣不响》讲的是一村寨巡逻员将铜锣拿到小竹生处去换吃的，并用竹簸箕蒙上牛皮纸做了一个假铜锣。当外族来犯时，巡逻员手中的"铜锣"不响了，情急之下，小竹生敲响铜锣，向村民发出警报的故事。

《天府掳瘟华佗救民》剧照

《铜锣不响》剧照

 上述剧目不论是反映民族民间历史故事还是神话传说，不论题材源自本民族还是其他民族，一旦搬上"咚咚推"的舞台，剧中人物、情节便一律生活化。如剧目《桃园结义》是根据《三国演义》改编而来，剧中刘备、张飞、关羽三人排定大小的爬树、搬石头、甩稻草都是侗族民间常见的游戏活动，而在《三国演义》中是没有这些情节的。在同样取材于《三国演义》的剧目《关公捉貂蝉》中，小鬼帮貂蝉挡箭，关公学侗族巫师作法降服小鬼的情节，在《三国演义》中也未曾见到。

《关公教子》剧照

换言之，新晃侗族傩戏"咚咚推"剧目的演出，其舞台呈现是依据侗族人民固有的习俗、审美追求来进行处理的。即便是以历史故事、英雄传说为内容的剧目，如《云长养伤》《关公教子》这类历史人物的形象塑造、情节表现也都通通按照当地的民俗风情来进行舞台化处理，例如，村民生病、降灾，通常就要去请看香婆看香，请巫师来作法等。

三、特色剧目

新晃侗族傩戏在发展过程中，经过不断推陈出新，创造出大量优秀的、不同类型的特色剧目，其中不乏具有新晃傩戏自身特色的剧目。这些剧目流传至今，成为世人了解新晃傩戏优秀文化的窗口，也成为新晃傩戏的亮眼标志。

其中，《刘高斩瓜精》讲述了赖子和瓜精偷牛的故事。赖子和瓜精偷牛，王秀才报官，县官令邓钧、宏云前往安溪王家庄捉拿赖子和瓜精。赖子畏罪逃跑，瓜精夺刀杀公差，县官上报朝廷，刘高王爷亲自前往，斩杀瓜精。《背盘古喊冤》的故事梗概是：姚良被龙根诬陷为偷棕贼，姚良百口莫辩，求保董出面讲理，保董再三推诿。姚良向龙根求情，龙根不肯放过他，要他速还棕钱。姚良悲愤交加，毅然背起庙中盘古神像，一路喊冤，进庙必拜，遇神烧香，求神主持公道，还他清白。从早喊到晚，直至声嘶力竭，最后，以龙根临死前发自内心的忏悔谢

幕。《铜锣不响》的故事梗概是：塞老将一面铜锣交由寨上后生杨腊柱保管，并要他经常巡逻，如发现有土匪来犯，就敲响铜锣报警，众人就聚集起来抵御外敌。可杨腊柱日夜看守了大半年，并没有发现敌情。于是，就用铜锣向小竹生换了一些猪颈肉来煮了吃，然后用竹簸箕糊上牛皮纸来充作铜锣。不料，敌人突然来犯，杨腊柱手中的"铜锣"敲不响了，危急之中，小竹生敲响了铜锣向村民发出警报。《菩萨反局》讲的是菩萨迁徙的故事。述说在千米高的顶天山上，姚家姚老豹建起一座庵堂，塑有释迦牟尼、观音、罗汉等众多佛像，数十年间香火不断。后来，上香的人少了，菩萨没有吃的，要人背他下山，另寻住处。迁到狮子洞，仍不理想，最后菩萨反过来背起了人，继续走上迁徙之路。终于找到理想之地。遂花十年工夫，在这里建起了一座富丽堂皇的庙宇，还架起了桥，为人类建造了一座学堂。

第四节 唱腔特征

新晃侗族的"咚咚推"的发源地——天井寨，地处偏远山区，交通不便。"咚咚推"长期在一个较为封闭的环境中发展，形成了稳定的风格特色。从侗族傩戏的唱腔中，可窥探出属于新晃的鲜明地域风格和浓郁的地方文化色彩。

一、音乐特征

"咚咚推"的音乐是在当地山歌、小调、劳动号子以及宗教祭祀歌曲等基础上发展形成的，节奏多为缓慢的$\frac{2}{4}$拍；旋律一律由五声音阶组成，常用五声徵调式和羽调式，其他调式几乎不用；旋律常用民族民间音乐中常见的"重复""同头换尾""鱼咬尾""异头和尾"等手法；

曲体结构通常为上下句构成。如剧目《跳土地》中农夫演唱的《土地老者在哪里》是五声F徵调式，上下句结构，上句的后三小节与下句的后三小节原样重复，而上下句的前三小节不同，显然采用的是"异头和尾"的发展手法。

谱例1：《土地老者在哪里》①

土地老者在哪里

（《跳土地》农夫唱）

龙开春　演唱
杨来宝　记录

$1=\flat B$ $\frac{2}{4}$

```
‖: 3 2̂3 6 1̇ | 2̇ 3̇ 2̂3̇ 2̇ | 2̇· 3̇ | 1̇ 2̂1̇ 6 5 |
  1. 闷底 藏人 闷底竹 （哎）,        不劳 独底
  2. 肉赖 苕赖 忙都赖 （哎）,        到乃 没间
  3. 展劲 热工 油藏茂 （哎）,        国往 家正
  4. 年成 赖麻 赖热炎 （哎）,        问干 唱嘎

  6 2̇ 1̂6 5 | 5 — | 1̇ 2̂1̇ 6 5 | 6 2̇ 2̇ 5 1̇ |
  鸟各 奴 （哟）;    跟调 收泥 油保佑 （哎）
  调国 竹 （哟）;    蒲劳 国苦 泥国裤 （哎）
  旺苦 绸 （哟）;    登泥 光彩 油赖亚 （哎）
  国忙 竹 （哟）;    开闷 开底 开宁成 （哎）

  1̇· 6 | 1̇ 2̂1̇ 6 5 | 6 2̇ 1̂6 5 | 5 — :‖
       蒲甲 坝朵 讲串洲 （哟）。
       细嫩 哥伪 在尧谷 （哟）。
       务身 培呢 讲夺肉 （哟）。
       不劳 独底 鸟各双 （哟）。
```

剧目《天府掳瘟华佗救民》中的唱段《傩歌》为F徵调式，上下

① 江月卫，杨世英，杨丽荣．中国侗族傩戏：咚咚推［M］．成都：四川人民出版社，2008：151．本书引用乐谱根据出版规范，对体例略有改动。

句非方整性结构（上句 10 小节，下句 7 小节），下句旋律的开始音是上句的结束音，采用的是"鱼咬尾"的发展手法。

谱例 2：《傩歌》①

傩 歌

（《天府掳瘟华佗救民》农夫唱）

姚绍尧　演唱
杨来宝　记录

1=♭B 2/4

老君　赐尧　三　（呀）　圣哥　（呀），惊动务门
老君　赐尧　三　（呀）　声角　（呀），惊动天上

老君　赐尧　三　（呀）　圣哥　（呀），惊动务门
老君　赐尧　三　（呀）　声角　（呀），惊动天上

南天门；太白细尧拜（呀）文信（呀），
南天门；太白给我去（呀）送信（呀），

又请玉皇麻　　证宁（吔哎傩）。
要请玉皇来　　证明（也哎傩）。

二、唱腔曲调

新晃傩戏声腔的形成和发展经历了法师腔、傩坛正戏腔和傩戏腔这三个发展阶段。法师腔是傩坛法师所哼唱的曲调，其节奏自由、旋律口

① 江月卫，杨世英，杨丽荣. 中国侗族傩戏：咚咚推 [M]. 成都：四川人民出版社，2008：152.

语化，属朗诵体；傩坛正戏腔多为法事程序中演唱的曲调，正戏腔是发展傩戏腔的基础，其旋律和节奏虽简单，但结构严谨、形象鲜明，并且已经有了行当划分；傩戏腔是伴随着大本戏的演出逐渐融合地方方言、民间音乐、戏曲曲艺等因素，发展形成的戏曲声腔，多以地方方言演唱。

侗族傩戏"咚咚推"的唱腔曲调，多由当地民歌如嘎阿溜、嘎消、山歌等发展而成，也吸收了汉族的阳戏、花灯戏唱腔中有益的成分，清新悦耳，婉转动听。常用的有"山歌""垒歌""侗傩腔""溜溜腔""石垠腔"（又叫"苗腔"）、"吟诵腔"等，节奏鲜明、旋律柔美，极具侗族民间风味。如三国故事剧目中的关云长唱段《跟随曹操假投降》就是"山歌"的典型代表，该曲为 D 徵五声调式，旋律舒缓婉转。

谱例3：《跟随曹操假投降》

跟随曹操假投降

姚祖柱　演唱
吴　声　记谱
姚本圣　译配

1 = G

```
 6  1   5̲ 6̲  5̲ |  5̲ 0 0 0 3̲ | 5̲ - 1 - |
jax (di) douc (di) xxangc,   (en)  na  ou
假  (的) 投  (的) 降,       (恩)  哪  欧
假  (的) 投  (的) 降,       (恩)  哪  欧

 1  6   5̲ - 1̲ 6̲ | 5̲ 0 0 0 | 1 1 1   6̲ 5̲ |
yuv (li) jas juv (li) jonv   bens xik jouv (na)
又  (哩) 家  又  (哩) 卷    奔  细  卷  (哪)
要  (哩) 等  要  (哩) 回    终  是  回  当  (哪)

5̲·  3̲   5̲·   3̲ | 5̲ 0 0 0 |
linl (li) wangc (li na).
刘  (哩) 王  (哩 哪).
刘  (哩) 王  (哩 哪).
```

又如"溜溜腔",是"咚咚推"剧目中的主要声腔之一。剧目《古城会》中的唱段《皇嫂围困在山城》就是"溜溜腔"的典型代表。再如"侗傩腔",也是侗族傩戏"咚咚推"的主要腔调。剧目《古城会》中的唱段《三弟三弟把门开》《桃园三结义》都是"侗傩腔"。此外,剧目《古城会》中的唱段《三国英雄刘关张》是"苗腔"唱段,该唱段为D羽三声调式。

《开财门》演出剧照

再如《跳土地》《开财门》剧目的音乐曲调就吸收了道教音乐元素。其旋律比较简单,以吟诵为主。最后,侗傩"咚咚推"音乐还吸纳了民间宗教音乐成分。

道教在天井寨十分盛行,据当地老艺人反映,此地建有一座香火很旺的杨华祖庙,专门祭祀道教祖师杨华祖。侗家人无论是动土、建屋、架桥、乔迁等都要去祭奠他,以求万事顺意。

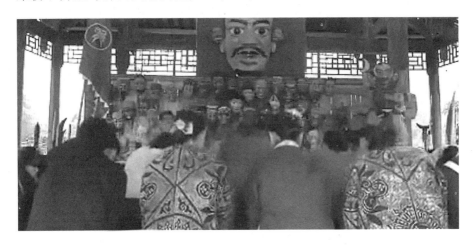

天井寨人祭祀场景

第五节　伴奏音乐

新晃侗族傩戏"咚咚推"因其表演时伴奏锣鼓的节奏和鼓点而得名,即只以锣鼓伴奏,不使用管弦乐器,仅使用鼓、包锣、钹等打击乐器。傩戏的伴奏音乐增添了演员表演的节奏感,也对剧目剧情的推进起重要作用。新晃傩戏演奏方法很简单,两声鼓一声锣,以"咚咚、推"为一个基本单元,无限反复以配合"跳三角"的基本舞步。曲调大致如:

$\frac{2}{4}$ 咚咚 推 | 咚咚 推 | 咚咚 推推 | 咚咚 推 ‖

侗族傩戏"咚咚推"的表演很有讲究，在念白、演唱时是不用伴奏的。伴奏主要用在表演上场、下场，舞台调度，歌唱的前奏、间奏、尾奏，台词的段落处。起着召唤观众、渲染气氛、补充剧情、升华情感等作用。

伴奏曲调"锣鼓经"是剧中不可分割的一个组成部分，与"跳三角"处于同等地位。"咚咚推"的名称即从"锣鼓经"中得来，形成"咚咚推 | 咚咚推 ‖"和变化重复的"咚咚推 | 咚咚咚咚推 ‖"等伴奏形态。

一、乐器组合

起初，侗族傩戏"咚咚推"的伴奏乐器是侗族人制作的具有独特音响效果的青铜乐器，如大锣、包包锣（班锣）、铙钹和木质乐器桶鼓。其中，大锣，又名筛锣，在新晃傩戏的伴奏乐器中占有重要地位。

包包锣与桶鼓的演奏现场

钹的演奏现场

如今的侗族傩戏"咚咚推"乐队主要由鼓、包包锣、大锣和钹

（两副）构成。其打法是"咚咚 推｜咚咚 推｜咚咚 推推，咚咚 推"。乐队伴奏总谱如下：

$\frac{2}{4}$
中速

锣鼓字谱	咚 咚咚 推	咚 咚咚 推	咚 咚咚 推推	咚 咚咚 推
鼓	X X X X	X X X X	X X X X	X X X X
大锣	0　　　X	0　　　X	0　　X X	0　　　X
大钹	X　　　X	X　　　X	X X　　X	X X　　X
包锣	0　　　X	0　　　X	0　　X X	0　　　X
小钹	0 X X X	0 X X X	0 X X X X	0 X X X

此曲可加花并无限反复演奏。

新晃侗族傩戏女性乐手合奏

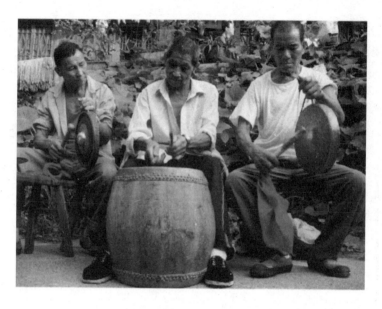

侗族傩戏男性乐手合奏

谱例 4：伴奏曲牌《四季发财》

四季发财

磬 磬 推 0	磬 磬 推 0	恰 恰 推 恰	恰 恰 推 恰
恰 恰 推 0	恰 恰 恰	咚 咚 咚 咚 0	咚 咚 咚 咚 0
咚 咚 咚 咚	咚 0 0 咚	0 咚 咚 0	咚 咚 咚 0
推 0 推 0	恰 恰 恰 恰	恰 0 推 推	推 推 推 0
恰 恰 推 恰	恰 恰 推 0	咚 咚 咚 咚 0	咚 咚 咚 咚
咚 0 0 咚	0 咚 咚 0	咚 咚 咚 咚	咚 咚 咚 咚
哐·啦 咚 咚	哐 咚 咚	哐·啦 咚 咚	哐·啦 咚 咚

注："磬"为钹边打声、"恰"为钹合打声、"咚"为鼓声、"哐"为筛锣声、"推"为包包锣声（班锣）、"啦"为磨钹声。

二、演奏形式

侗族傩戏"咚咚推"的乐队常由四人、五人、六人组成,也有更多人的乐队组合形式。不论是哪种乐队组合形式,铙和钹都是乐队中最为重要的乐器,一钹与二钹的组合是乐队的基本组合形式,钹手运用各种不同的演奏手法,通过复杂的节奏变化和音色、力度的对比,演奏出热情奔放、刚柔相济的艺术效果。演奏的排列位置是照顾前后、关照左右的马蹄形排列法,不但队形美观,声部的安排也十分合

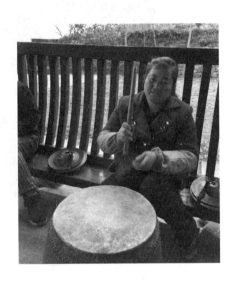

桶鼓奏法

理。排列在中间的是大鼓,左边的是筛锣,右边的是包包锣,筛锣的旁边是一钹,包包锣的旁边是二钹,这种马蹄形的排列使两钹演奏者之间、钹与鼓演奏者之间的视线相互非常清楚,配合的时候一个简单的动作变化或细微的眼神都能准确体会。筛锣与包包锣、一钹与二钹可以交换位置,在表演中通常以鼓为乐队的核心,但有时一钹也充当乐队指挥,在变换曲牌或变换节奏时一钹总是走到马蹄形的中间进行演奏。

侗族傩戏"咚咚推"的伴奏句法特点,是不同形态乐器节奏的组合,属于"撞声乐器组合",采用单音、双音、三音、四音的组合形式,句法以重复和变奏为主。在伴奏乐队中,以筛锣发出的低音来突出强拍音,起着分句和稳定音的作用,有时也进行加花演奏;包包锣发出的声音丰富多彩,起着装饰性的作用;筛锣和包包锣的敲击方法有"轻打""重打""中打"等;其中"中打"和"轻打"在演奏中较常用;大鼓是乐队的指挥,节奏的变化是鼓点子,大鼓有"直打"(击打鼓心)、"闷打"(将左手鼓棒压在鼓皮上,用右鼓棒敲击呼棒)、"边

侗族傩戏传承人走进校园传授乐器演奏要领（一）（龙立军供稿）

侗族傩戏传承人走进校园传授乐器演奏要领（二）（龙立军供稿）

打"（鼓棒击打鼓边）等奏法。在伴奏乐队中，钹的演奏方法最多，有"亮打"（普通的击打方式）、"闷打"（两边钹合拢，击打时打开一边轻轻合拢发出的声响）、"边打"（两边钹相互碰击钹边）、"竖打"（右手钹竖击左手钹锅心）、"磨打"（两边磨击）、"地打"（用钹击地）等。傩戏"咚咚推"在开场时往往演奏一些难度较大、音响丰富的曲牌，引起观众的注意，例如《闹年锣》《懒龙过江》《十八罗汉》等。

因此，这种"撞声乐器组合"的伴奏音乐在新晃傩戏中占有重要的地位。

第六节 道具与服饰

我国的传统剧种无不具有独特的服饰和道具。这些道具和服饰的使用，使演员能够更投入角色，也使观众在观看演出时能丰富视觉体验，加深对剧情的理解。新晃侗族傩戏的道具和服饰根据表演的具体需要不断丰富。演出时演员根据不同的人物形象，佩戴不同颜色、形状的面具；依据剧情需要添置农具、兵器等道具；演出服饰也是根据角色专门制作的。这些方面都突显着独特的侗族风格，独具匠心的设计也为侗族傩戏的传播和发展添光加彩。

一、常用道具

新晃傩戏中，演员所佩戴的面具根据角色的不同而各有特色。面具最早用于傩祭仪式中，表演中所使用的道具，以农耕器具和兵器类道具居多，依据剧情内容与表现发展的需要添置。

（一）面具

傩戏的道具中最常用的当属面具了。面具，在原始的傩祭仪式中起着十分重要的作用。早在商周时期，先民为了增强傩祭仪式的效果，主持傩祭仪式的方相氏面部就佩戴着"黄金四目"，双手"执戈扬盾"。《周礼·夏官》中有明确记载："方相氏掌蒙熊皮，黄金四目，玄衣朱裳，执戈扬盾，帅百隶而时难，以索室驱疫。"[1] 其中的方相氏作为傩祭仪式的主持人，又是神的化身，具有驱鬼逐疫、消灾纳吉的本领。其

[1] 杨天宇. 周礼译注［M］. 上海：上海古籍出版社，2016：598-599.

中的"黄金四目"就是面具。

新晃侗族傩戏"咚咚推"作为一种成熟而又自成体系的演剧形态，它是一种融演唱、舞蹈、念白以及乐器演奏于一体的综合型表现性艺术。在傩戏表演中，面具是塑造人物形象的重要手段，同时也是必不可少的道具。演员佩戴面具登台表演是傩戏有别于其他戏剧表演艺术的鲜明特征。

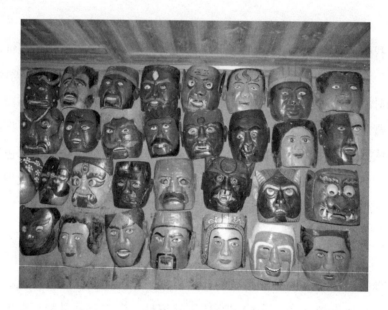

新晃侗族傩戏面具（一）

面具，侗族人称之为"交目"，民间俗称"脑壳子"，通常由当地工匠用楠木雕刻后着色制成。高约 30 厘米，宽约 25 厘米。侗族傩戏"咚咚推"现存的面具有 42 副，其中代表妖神鬼怪的有 8 副，分别是傩公（姜郎，1 副）、傩母（姜妹，1 副）、土地神（1 副）、雷公（1 副）、雷婆（1 副）、小鬼公（1 副）、小鬼婆（1 副）、瓜精（1 副）；代表普通角色的有 7 副，分别是农人（2 副）、农妇（2 副）、后生（1 副）、姑娘（1 副）、孩童（1 副）；扮演秀才的 1 副；代表官衙人物的有 5 副，分别是县官（1 副）、差役（4 副）；代表神职人员的有 3 副，分别是看香婆（1 副）、巫师（1 副）、神童（1 副）；代表流氓地痞的

有 2 副，分别是癞子（1 副）、强盗（1 副）。

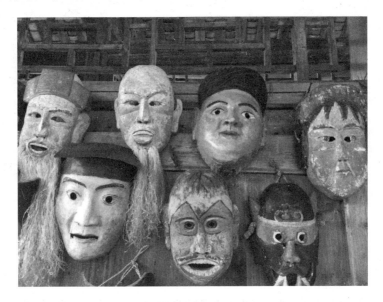

新晃侗族傩戏面具（二）

代表历史故事人物的有 13 副，即刘高（1 副）、刘备（1 副）、张飞（1 副）、关公（1 副）、吕布（1 副）、貂蝉（1 副）、关平（1 副）、周仓（1 副）、王允（1 副）、蔡阳（1 副）、华佗（1 副）、甘夫人（1 副）、糜夫人（1 副）；代表动物的有 3 副，即牛（1 副）、马（1 副）、狗（1 副）。

傩公、傩母面具　　　　　　　　**土地神面具**

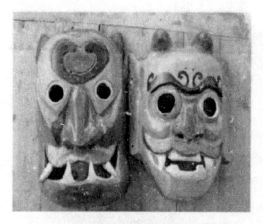

小鬼公、小鬼婆面具　　　　　　　关公面具

上述面具是依据剧中人物角色的需要设计、雕刻而成的。颜色以暖色为主,做工精良,具有较高的艺术价值。

面具制作场景（龙立军供稿）

（二）其他道具

新晃侗族傩戏"咚咚推"使用的道具依据剧情内容与表现的需要添置,通常以农耕器具和兵器类道具居多。例如,《菩萨反局》中将人背在背上的菩萨;《老汉推车》中一架人力车,以及菩萨神像1座,盘

古神像1座，还有刀、剑、戟、梭镖、布带、龙头拐杖、拂尘、锄头、镰刀、油纸伞、木凳、竹簸箕等。

农耕类道具

二、特色服饰

新晃侗族傩戏"咚咚推"的服饰由当地缝纫师按照剧中角色制作。服饰做成后，都要绣上极具侗族特色的图案，并标记制作时间。通常情况下，扮演历史人物时上身穿对襟衣，下身着马裤；扮演文官、神仙与读书人等人物时身着长衫。其他人物的服装则按照角色需要来设计，例如，因为瓜是绿色的，所以就让瓜精的扮演者穿上绿衣绿裤；因为生活中常见的狗多为花狗，就让狗的扮演者穿上一套花衣服；因牛多为黑色的，就让牛的扮演者穿一套黑衣服；而鬼公鬼婆，因无生活根据，就按照当地人对鬼的想象，给鬼的扮演者穿上红花背心、红色裤子。所有演员脚穿布鞋。

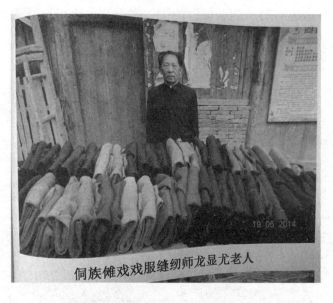

侗族傩戏戏服缝纫师

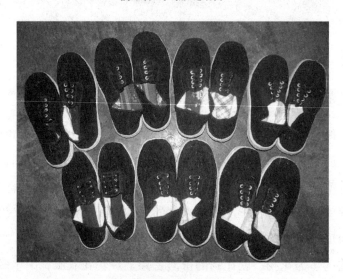

侗族傩戏演员所穿布鞋

新晃侗族傩戏"咚咚推"的头饰也有自己独特的处理方式。剧中各种角色戴上面具以后,头上均缠上约八尺(2.67米)长的黑色丝帕,帕子两端从后脑勺垂下来。据艺人介绍,"咚咚推"的头饰也是其演出的一抹亮色。这样的头饰设计让"咚咚推"的舞蹈动作更具动感,更

能显现神灵妖怪的飘逸诡秘，同时也能在表演过程中配合其他装饰产生立体的视觉审美效果。

第七节 表演程式

侗族傩戏"咚咚推"是侗民族地区独有的、保存较为完好的傩文化艺术形式，与其他傩戏有着共性特征，即表演的目的是为了请神驱鬼、祈求平安。这种傩戏形式在天井寨传承了几百年间，已有一定程度的发展，形成了一套完整的演出程式和固定的风格特征。

一、程式性

新晃侗族傩戏"咚咚推"主要在丰收庆祝、祈雨抗旱、祛病消灾等时候演出，并常常伴随原始的祭祀活动，在每年的正月初一至十五以及农历七月半的"鬼节"都要上演，并且由龙、姚二姓轮流坐庄主持。它的演出由开台祭祖、唱戏、收台等程序组成。

"咚咚推"每次演出之前都要举行开台祭祖仪式。戏台中央摆放四方桌一张，桌上摆放糯米粑、猪肉、水果、酒水等祭品。全村人手执香火纸钱，在桌前列队集合，听主祭人安排，一同祭祀开天辟地的盘古和湘西英雄杨再思。主祭人铺摆猪肉、果品、糯米粑和米酒等，向神灵禀报演出目的，祈求神灵保佑，然后鸣炮，准备演出用具，换上服装，准备演戏。

"咚咚推"的演出过程没有规定的模式，演出的剧目没有固定的版本，演员们根据祭祀人请神的目的有选择性地进行表演，但《跳土地》是逢场必演的剧目。除此以外，常演出的剧目有三国故事剧、历史神话故事剧以及其他侗族傩戏特有剧目。正戏唱完后收台。收台，民间也称"送神"，即把请来的神灵鬼怪一一送走。最后演员谢幕，傩戏演出结束。

二、戏剧性

新晃侗族傩戏"咚咚推"的表演融合了舞蹈、哑剧等元素，是一种集侗歌、侗舞、手势表演、乐器伴奏于一体的综合艺术表演形式。"咚咚推"的台词和唱腔并不多，剧情主要通过演员的舞蹈动作、肢体语言来表现，充满"哑剧"的意味。这种表现形式在内容庞大、故事情节复杂的剧目（《癞子偷牛》《天府掳瘟华佗救民》），以及人物情景众多的三国故事剧中，有专门的设计和表演程式。例如，《古城会》中关公表演的"关公耍刀"；《天府掳瘟华佗救民》中小鬼散布瘟疫表演的"跳小鬼"；华佗为村民治病、开刀手术的程式化的表演，等等。

侗族傩戏的面具、服饰装束和使用道具与其他戏曲剧种不同。"咚咚推"人物角色的服饰装束具有侗族特色，例如，服装上绣着侗族特色的花纹、图案等。不论是关公、华佗，还是其他，一旦融入"咚咚推"中，他就是典型的侗家人。据当地老艺人反映，傩戏"咚咚推"原有面具共108副，如今仅存42副，人物造型大多是以人物画像为模板雕刻而成。也有一些是工匠依据想象构思雕刻出来的，例如，各种神灵鬼怪、官府士人等；还有动物的造型也是依据生活中常见的动物形象来刻画的，如牛、狗等。面具造型生活化，使观众对角色表演一目了然。

三、舞蹈性

"咚咚推"又叫"跳戏"，表演时，演员的双脚随着鼓点踩着三角形的顶点反复跳跃，这种舞步又称为"跳三角"，即左脚先踩上三角形的一个顶点，右脚接着踩三角形的另一个点，左脚又踩三角形的最后一个点，三步完成一个三角形。按照伴奏"咚咚推"的节奏组合编排成一系列的基本台步。在表演中，不论是威严的关羽还是淘气的小鬼，所有角色都必须踏着"咚咚推"的节奏跳步表演，只有在进行道白、唱腔及哑剧形式表演时才能停下。这种别具一格的舞步是侗族艺人从牛的

动作中得到灵感,提炼加工出来的。这便是"咚咚推"表演的主要特色之一,也是它区别于其他戏曲表演的重要标志。以"跳三角"的基本台步为基础,侗族傩戏"咚咚推"的舞蹈动作还有以下几种呈现方式。

其一,跳梅花,即演员上场后,用"跳三角"的基本台步,按照东、南、西、北、中的顺序跳成一个"器"字形。"跳梅花"多用于有身份的角色如土地、华佗、道师、二郎等上下场。

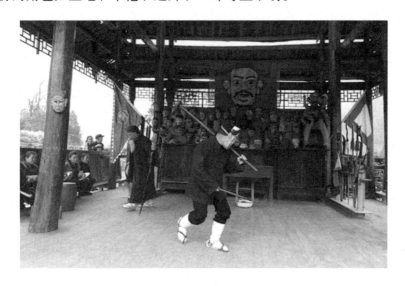

侗族傩戏《跳土地》剧照

其二,半梅花,即演员上场后,用"跳三角"的基本台步,跳成一个"品"字形。"半梅花"多用于一般角色上下场。

其三,"8"字形,即演员上场后,用"跳三角"的基本台步,跳成一个横"8"字形。"8"字形不仅用于人物角色上下场,还用于两个角色同台表演。例如,在《跳土地》剧目中,土地神与种田人的对台表演就用了这种方式。

其四,大圈,即演员上场后,用"跳三角"的基本台步,跳一个O形,称为"大圈"。"大圈"一般穿插在两段念白或唱段之间,也可用于人物上场时。例如,在剧目《天府掳瘟华佗救民》中,农妇出场叙

述瘟疫的情况时就用到了这种方式。

其五，踩洲形，即演员上场后，用"跳三角"的基本台步，沿波浪形路线跳舞。"踩洲形"一般用于人物上场后，开始道白或演唱之前，有时也在人物下场时使用。

"跳三角"是侗族傩戏"咚咚推"的基本舞步，贯穿于傩戏演出的各种程式之中。如跳土地、跳小鬼、将军背刀、将军甩刀、关公耍刀，以及把子功中的舞剑、耍双刀、流星锤、长枪等，均与"跳三角"融合在一起。

四、世俗性

不论是神话传说、历史故事还是侗族特有的故事，一旦以"咚咚推"的形式搬上舞台，剧中所有的人物角色便都经过了世俗化、生活化处理。首先，要用侗语作为舞台语言；其次，故事情节要符合当地的习俗、审美心理。只有这样，才能得到侗家人的认可和赞同。

第八节 保护与传承策略

新晃侗族傩戏"咚咚推"是我国原始农耕文化在侗乡的具体演绎，是原始祭祀活动的当代遗存。它是在保留原始遗风的基础上，不断融入新的内容，发展起来的一种风格独特的戏剧形态。旧时，"咚咚推"作为祭祀活动的重要构成部分，原本是在天井寨的盘古庙和飞山庙演出的，不幸的是"文革"时期，庙宇被毁，侗族傩戏的演出场所遭到破坏。这也是傩戏从祭祀活动向戏剧演出形态转换的重要原因。

改革开放至今，侗族傩戏表演活动在民间艺人的努力下逐渐恢复，并获得了一定的发展，组建了专门的傩戏戏班，戏班形成了自身的管理制度和运作体制。这支傩戏演出队伍的成员平均年龄约50岁。从成员

结构上看,新晃侗族傩戏的传承以家族内部传承为主,戏班成员多为本寨村民。目前"咚咚推"表演的日常事务主要是由传承人龙开春负责,管理事务由龙立军负责,演出一场戏戏班的演员每人能分到50～100元钱。在传授对象方面,以前有传男不传女、传内不传外、只传姚姓和龙姓的说法,现在只要有人来学,他们就会教。

20世纪末期以来,高新技术的发展,电视、电影、网络等媒体日益普及,加之流行音乐的冲击,人们的精神文化生活已由单一化转向多元化,许多地方戏曲的生存发展都面临着严峻考验。

一、面临困境

侗族傩戏"咚咚推"的传承面临着诸多问题,如传承人老龄化、表演人才欠缺等。

(一)传承后继乏人

根据相关调查可知,现有传承人中对傩戏传统剧目了如指掌的人屈指可数。尽管新晃侗族自治县文广新局已将新晃侗族傩戏剧目全部剧目录制成光碟,希望能够实现侗族傩戏的活态传承,但是,一旦这些传承人不能亲身传授这门技艺,学习者光靠光碟来学"咚咚推"是很难领会其奥义的。调查显示,天井寨傩戏戏班成员平均年龄在50岁左右,老龄化现象相当严重。而年轻一代,几乎都外出打工,留在村里多是年迈的老人、中年妇女或仍在上学的学生。老年人年老体衰、中年妇女又被家务缠身,在贡溪乡和新晃县城愿意放弃自己学业和就业机会来学习"咚咚推"的学生为数不多。这些导致"咚咚推"传承人陷入青黄不接的尴尬局面,傩戏的传承成为亟待解决之事。

(二)欠缺经费扶持

新晃侗族傩戏"咚咚推"是一种综合的演剧形式。调查中,龙立军向我们反映了抢救傩戏的另一个突出问题——扶持经费不足。虽然现在戏班演员的服装问题基本得到解决,但是演出场地狭小,演出的基础设施有待完善,如音响、道具等都需要经费购买,加上演员没有固定收

人等，这些都是傩戏传承和发展面临的困境。

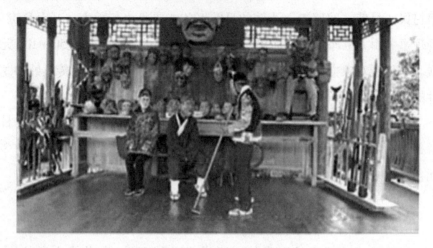

侗族傩戏《驱虎》剧照

（三）思想认识偏差

年轻一代与老一辈艺人对侗族傩戏的思想认识存在偏差也是造成傩戏传承困难的主要原因之一。年轻一代大多受到经济飞速发展的影响，思想超前，对传统的傩戏缺乏兴趣。而会演傩戏的艺人大多已年过六旬，他们饱尝人世的辛酸，从思想上来说，他们乐于也勇于传承与保护好傩戏这一优秀的民族传统文化遗产，但已年迈体衰、力不从心。两代人的理念差异和不同的价值观念，阻碍着傩戏的传承和发展。

（四）传播范围狭小

侗族傩戏"咚咚推"仅存在于贡溪乡四路村天井寨这样的自然村落。从傩戏推广的现状看，虽然在党和人民政府的关注与扶持下，傩戏艺术工作者积极投身于傩戏的推广与普及工作中，但老一辈艺人年事已高，加之傩戏的生存环境受到外来文化的冲击，缺少能够接受、发扬傩戏的传承人，致使侗族傩戏的普及工作流于表面，成为完成命令式的敷衍。由此可见，对侗族傩戏的普及和推广，我们还有很多的工作要做。

(五) 政策落实缺位

新晃侗族自治县文广新旅局在2005年就为保护"咚咚推"制订了五年保护计划,把"咚咚推"的全部剧目录制成光碟;编纂出版《侗族傩戏"咚咚推"》;开办"咚咚推"学习班,吸收有志于此项艺术的青年加入戏班,继承"咚咚推"的表演艺术;要重建盘古庙和飞山庙,恢复两庙的祭祀活动,以保持"咚咚推"原有的风貌;召开"咚咚推"学术研讨会,邀请国内外专家前来观摩并共同研讨;建立"咚咚推"长效演出机制,组织"咚咚推"戏班到外地演出,其中包括著名景点演出,让"咚咚推"走出天井,扩大影响。不过,县文广新旅局的政策实施受到了一些客观因素的影响,未达到预期的效果。由此可见,若要传承侗族傩戏,应落实政策,从根本上扭转傩戏濒危的现状。

二、保护措施

我们理应关注的是,新晃侗族傩戏这一传统文化品种如何在当代社会立足,如何走得更远。这就迫使我们用当代的文化理念去赋予它新的内涵,将传统的内容融入符合时代精神的形式中,实现文化创新。新晃侗族傩戏作为非物质文化遗产的代表项目,有它自身独特的价值。侗族傩戏的保护、传承和创新,需要我们做的工作还有很多。为保护、传承和发展好新晃侗族傩戏这一优秀的文化遗产,使它在新的历史时期有更好的发展,我们可以从以下几种途径入手。

(一) 更新思想认知

做好新晃侗族傩戏的保护、传承和发展工作,首先要从思想上充分认识新晃侗族傩戏多元的价值取向和深厚的文化内涵。它是新晃侗族人民在长期劳动生产活动中创造的精神财富,是新晃侗族人民勤劳与智慧的结晶,是新晃侗族文化的代名词,也是中华优秀文化的重要组成部分。千百年来,新晃侗族傩戏在教育和陶冶人的思想情操、道德品格,提升人们的文化修养,促进社会生产等方面有着重大的功用。它所具有的历史文化价值、艺术审美价值、科学研究价值、旅游经济价值与教育

传承价值等都是不容置疑的。因此，挖掘新晃侗族傩戏的深层内涵，充分展示其多元价值，进一步拓展和丰富侗族傩戏的文化意蕴，是我们保护与传承新晃侗族傩戏的思想保证。

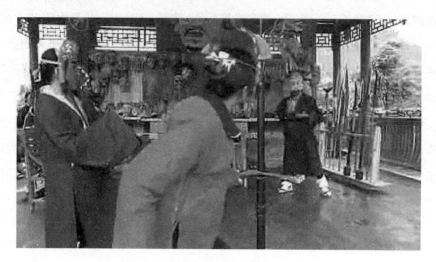

新晃侗族傩戏《桃园结义》剧照

（二）加大政府扶持

政府部门的扶持，是新晃侗族傩戏可持续、健康发展的有利保障。我们的政府各级部门联动起来，充分认识保护工作的紧迫性、必要性和重要性，出台相关的政策措施，并保证把工作落到实处，进一步规范和完善侗族傩戏的管理工作。例如，制定侗族傩戏艺人奖励制度、考评制度以及优惠政策等，积极吸引新一代加入学习傩戏的队伍中来，激发新生代的文化传承潜力，为侗族傩戏的长远发展储备力量。与此同时，加大财政投入力度，为侗族傩戏的保护、传承与发展提供充足的资金。拨出专门款项，积极创设有利环境与条件，努力把侗族傩戏的普及、发展与新晃当地旅游、经济、文化紧密结合起来，利用天井寨的区位优势，借助新晃县打造"夜郎古国"的契机，把侗族傩戏的保护和民间村寨刀梯舞狮的保护开发整合起来，实现互利共赢。

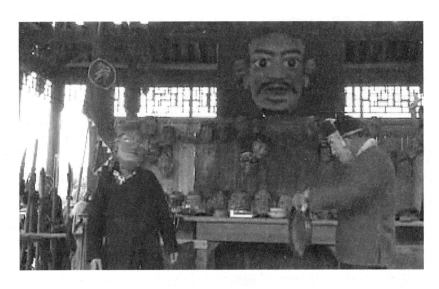

侗族傩戏《铜锣不响》剧照

(三) 强化人才培养

加强人才培养是保护、传承与发展好新晃侗族傩戏的关键环节。田野调查显示，新晃侗族傩戏的传承主体老龄化现象严重，且出现后继无人的困境，这显然不利于侗族傩戏的持续、健康发展。因此，保护好健在的传承人，建立健全传承人培养机制，是目前最重要、最艰巨的任务。相关部门应加强对"活态"传承人的保护，给予他们相应的政策支持，创设条件，积极鼓励他们参加各类演出，引导他们做好技艺的传授工作，增强他们的文化归属感和责任感。同时，定期组织老艺人与中青年传承人进行交流，以提高传承人的素养。此外，可鼓励傩戏传承人到地方社区、学校举办讲座，将傩戏音乐文化与社区、校园文化结合起来，培养合格的传承人。如此，侗族傩戏的传承、发展才有希望。

(四) 加强普及宣传

普及、推广新晃侗族傩戏，新兴媒体发挥着重要的作用，例如，积极借助各类网络媒体平台对侗族傩戏的理论、演唱等进行专题报道，开设侗族傩戏专门网站，等等。除此之外，举办研讨会，加强新晃侗族傩戏与其他地方戏曲的交流，扩大新晃侗族傩戏的辐射力、影响力，提高

知名度。只有这样才能增强人们对侗族傩戏的亲切感、归属感、自豪感和文化自信力，为新晃侗族傩戏培养起最广泛的观众，提升新晃侗族傩戏的社会影响力。

（五）创新传承模式

新晃侗族傩戏传承模式的创新，必须确保其原貌，使其原汁原味地得到保留。因此，要有专业研究人员收集、整理相关的历史文献、剧目文本、音像资料、演出剧照等原始材料，建立起专门的侗族傩戏档案。在保存原始资料的基础上，撰写好侗族傩戏研究丛书。新晃侗族傩戏的保护与传承，要坚持传承发展与弘扬创新的结合，通过融合现代元素、时代特点赋予侗族傩戏新的文化内涵，赋予它与时俱进的时代特征。并在此基础上开展富有时代性的民族民间文化演出、比赛等实践活动，使侗族傩戏在传承中发展，不断满足人民群众的文化生活需要。

小 结

中华民族深厚的文化底蕴、多元的民族融合铸就了丰富的传统戏曲文化形式。作为侗族人民智慧的标识、民族文化的象征、生活的重要部分，新晃傩戏承载着民族文化固有基质的同时，也彰显出侗族人民的独特魅力。新晃侗族傩戏作为非物质文化遗产之一，是当地民众在漫长历史发展中伴随着劳动生产生活实践，逐渐形成的具有浓厚区域文化色彩的戏剧形式。

新晃侗族傩戏兴起于明代永乐年间，是在天井寨世代传承的一种戏剧形式，是村落民俗文化的集中体现。它神秘而多姿，内蕴丰富，历史悠久。新晃傩戏寓含着古老的戏剧表达因素，其唱腔独具特色，伴奏音乐以打击乐为主，以鼓点的变化衬托不同的人物形象，推进故事情节的发展。其具有侗族自身特色的民族服饰和区别于其他戏曲形式的面具、

道具，让我们不禁感叹古时侗族人民伟大的创造力。其粗犷、夸张的舞蹈动作以及原始不羁的风貌表现着浓厚的乡野人文情怀，同时也给观众制造了强烈的感官刺激。其表演目的逐渐实现从娱神到娱人的过渡。新晃侗族傩戏作为传统的戏曲种类之一，是新晃戏曲文化呈现的完美形式，是研究新晃地区戏曲文化发展脉络的样本。深入研究新晃傩戏对传播侗族的民族文化有着十分重要的学术价值和历史意义。

新晃侗族傩戏的存在和传承是一个族群生活的感性表现，也是一个村落文化的感性表现，其形成、发展、传承都依赖着侗族群众自身的力量。新晃傩戏是村落文化的必然产物，它具有相对固定的活动场所和生存语境，以此唤起侗族民众的记忆而代代相传。新晃侗族傩戏"咚咚推"记录着中华民族的农耕文明，其歌舞动作中传承着古老的民间信仰，保留着珍贵的侗族文化和乡土记忆，新晃侗族傩戏凭借着这些特有因素延续着自己的艺术生命。

作为戏剧种类中的活化石，新晃侗族傩戏历经了历史的流转变化。其中包括战争的洗礼、文化的劫难、生活的艰辛，在新晃侗族人民的共同努力下，古老的"咚咚推"奇迹般地在贡溪乡四路村天井寨较为系统地保存下来，并呈现出独特的风格特征。侗族傩戏使用侗语演唱，形成具有自身特色的剧目，演员以简单的舞蹈动作表现多种文化信息。新晃傩戏不同于其他戏剧形式的特点在于，首先，它并不是一种纯粹的、独立的艺术形式，而是依托于劳动、宗教祭祀、婚丧嫁娶等活动存在的，具有广泛的社会学意义。它不仅与广大民众的生产实践有着紧密联系，而且与当地的宗教信仰、习俗密切关联，彰显着新晃傩戏所特有的人生观和世界观。其次，傩戏艺人的专业知识和技能往往是在父母、师傅、同伴那里通过"口传心授"习得。这种传承方式富有创造性、开放性。最后，新晃侗族傩戏的传承人和相关演职人员具有"终身学习观"，即傩戏艺人们一边从传统中汲取营养，一边在传承中对其进行改编、创新，形成了风格迥异的傩戏流派。如此不断发展延续，侗族傩戏才获得了无比顽强的生命力。此外，侗族傩戏与地方语言结合紧密，不

仅简明朴实、平易近人、生动灵活，而且还具有浓郁的乡土特色和广泛的群众基础。作为文化的表现形态之一，新晃傩戏在自身发展的过程中会随生存环境的变迁，做出相应的改变。

对新晃侗族傩戏的生存轨迹、传承人、传承剧目、唱腔类型、伴奏音乐、道具与服装、保护与传承等方面的详细梳理和深入研究，使我们对侗族傩戏有了更为系统的认识，同时也引起了我们对新晃傩戏进步发展的深思。如何更好地保护、传承以新晃傩戏为代表的地方传统戏曲文化，使我国民族民间戏曲形成自己独特的风格，是新时代每一个新晃人都义不容辞的职责。

在具体的举措方面，我们可从日常生活实践中不断发掘传承与创新新晃傩戏的具体保护方式，使之主动适应社会发展的脚步，并形成新的、符合时代发展要求的新晃傩戏表演体系。在传承人的培养方面应以血缘、地缘为纽带，灵活运用舞台表演、音像制品、电视媒体等多种方式，结合自然传承手段，达到传播新晃傩戏的最终目的。作为国家首批非物质文化遗产保护项目，新晃侗族傩戏自身所具有的价值是毋庸置疑的，但传承新晃侗族傩戏并不是一件简单的、能在短时间内完成的事情，新晃傩戏的传承需要社会各界从不同途径共同发力。

迄今为止，新晃侗族傩戏在历史的洗礼中不断传承发展，经历了繁荣期，也必将要承受艰难的低谷期。我们应始终坚信，历经数百年风雨的新晃侗族傩戏作为我国民族传统戏曲的优秀代表，生根发芽于民间，它的未来仍旧要依靠群众。在经济文化高度发展的今日，希望每个热爱民族传统戏曲文化的中华儿女，都能够在日常生活中主动关注以新晃傩戏为代表的传统民间戏曲。为留住传统文化、留住中华民族的"根"，希望青少年能够为民族文化的传承做好榜样。社会各界共同努力，新晃侗族傩戏的艺术传承和发展必会前途光明！

第三章 辰州傩戏

中国傩戏经过几代人的传承与完善,才有了今天的精彩呈现,它凸显了浓郁的地域色彩,表现出独特的民族韵味。辰州傩戏作为辰州地区的代表性戏剧,无疑是地方文化发展的重要组成部分,因此,对辰州傩戏展开深入研究是必要的,也是有重要意义的。辰州傩戏保存最为完好的地方是沅陵县七甲坪镇,对于辰州傩戏的主要研究也是从这里开始的。在广泛研究已有辰州傩戏相关文献的基础上,我们可结合田野调查所获得的一手资料,在历史脉络、传承人采访实录、代表剧目、唱腔类型、伴奏音乐、面具服装、表演方式、保护与传承策略等方面做宏观把握。

第一节 历史脉络

辰州傩戏经历了数年的发展,形成了独特的音乐文化体系。它融合了宗教、民俗、仪式等诸多因素,以音乐、舞蹈、戏剧为一体的形式进行表演。近年来,随着研究工作的深入,辰州傩戏的发展源头与历史脉络逐渐清晰起来。从辰州傩戏发展的主线看,它主要经历了兴起、繁盛、衰落和复苏四个时期,在这四个时期中,"还辰州愿"作为辰州傩戏中的重要风俗,得到了完好的传承与发展。值得注意的是,辰州傩戏

并不是一成不变的，它随着社会时代的变化而变化，主要体现在其形式、内容等方面。今天的辰州傩戏凝聚了几代传承人的心血，是国家非物质文化保护的重点对象，是我国传统艺术文化发展的重要见证。

一、起源考究

辰州傩戏的起源可以从三个方面进行考究，一是历史，二是原始巫术，三是还愿仪式。辰州古为辰州北、黔东、鄂西南等部分地域，现指五溪流域，包括今天的怀化市、辰州自治州、张家界永定区，多指湖南西北部沅陵一带。沅陵在夏商、西周属荆楚，春秋属楚国，为黔中郡首府，秦属黔中郡，自隋代"首置辰州以处蛮"后，它便成了古荆楚巫傩文化活动的中心地区之一。

（一）源于历史积淀

辰州傩戏，是由当地巫师冲傩还愿的歌舞发展而成的仪式性戏剧，尤以沅陵县七甲坪镇的辰州傩戏保存最为完好。傩戏演出中大多穿插着傩祭活动，目的在于驱鬼逐疫，纳吉纳福。提起辰州傩戏，人们容易联想到两千多年前屈原被楚王放逐到沅湘流域时记录下的当地巫歌。近年来一些专家学者撰文，论证屈原整理加工的《九歌》为大型歌舞剧，并依此说明中国早在春秋战国时期就产生了戏曲或戏剧。我国著名戏剧理论家曲六乙先生认为："《九歌》，不论是整篇表演还是演出个别篇章，都已具备歌舞剧雏形，至少处于从歌舞向歌舞剧的初步过渡。"[①]由此可见，研究傩文化的历史渊源，应以周代傩礼为标志——那是一个典型的历史文化"释站"。

《中国大百科全书·宗教卷》对史前社会的法术、巫术、仪式以及各种信仰、崇拜的形式与演化做了权威性的论述，这是目前傩文化历史渊源研究的重要依据。原始法术产生于原始人长期的渔猎生产生活。通过反复实践，原始法术逐渐形成一种相对固定的结构程式，这一程式的

① 曲六乙.建立傩戏学引言：在贵州傩戏学术讨论会上的发言［J］.贵州民族学院报（哲学社会科学版），1987（2）.

确定标志着原始祭祀仪式的诞生。原始法术及其原始仪式的发明，显现出原始人的智慧之闪光。经历了漫长的岁月，原始先民的思维有了很大发展，萌生了灵魂观念。距今2万—3万年前，中国山顶洞人对死者施行墓葬并有一定的下葬仪式程序，尸骨旁撒有赤矿石粉末，甚至有工具和饰物等随葬品。在原始人看来，工具和饰物也有法力。这种原始墓葬为后世越来越隆重的丧葬制度开启了先河。

(二) 源于原始巫术

原始巫术产生于宗教萌芽时期，它可能是原始人在受到原始法术的启示下"发明"出来的，但它与法术的基本区别，在于它受到早期自然意识的支配。它的对象是想象中的妖灵、恶魔，人们不是信仰这些对象，而是企图制服这些对象，以避免受其伤害。例如，颜师古在《汉书·武帝纪》注中引《淮南子》一则传说：禹治水遇巨山受阻，便化熊以搬山运石。周王室也是黄帝姬姓氏族的后裔，同样崇拜熊图腾。周代驱傩英雄方相氏是一个下级军官，即使膀大腰圆，武艺高强，率领着百隶也难斗得过无形的疫鬼，更难将它从官禁、墓穴中赶出去。这就必须借助超自然威力，而最理想的超自然威力就是从黄帝时期到周朝时期王室所崇拜的熊图腾，方相氏披熊皮，戴熊头，饰以黄金四目，执盾挥戈，借助熊图腾神力，以达到驱傩的目的。

图腾崇拜和鬼神信仰，使我们的远古先民们习惯于依靠"傩"这种神秘的祭祀仪式，来祈求美好愿望的实现。傩戏最初便是祭祀中的礼仪。辰州傩戏由傩祭、傩舞发展而来，其起源及发展与沅陵土家族的文化背景及生态环境密不可分。土家族先民们在上古时期并没有足够的智慧和认知能力来对抗恶劣天气，便认为大自然的奇风怪雨都来自鬼神的作弄和惩罚。他们只能把生死福祸、灾难疾病等现象通通寄托于神灵的庇佑，便自发地形成了原始的自然崇拜，这就是辰州傩戏形成的主要原因。

(三) 源于还愿仪式

辰州周边地区的许多人家都是沿酉水、澧水从辰州迁徙而来的。

"还辰州愿"是辰州北澧水流域一带李、涂、朱姓酬神的习俗，现在保持这种风俗习惯的村民总共千余人。从族谱记载可知，辰州北澧水流域一带的李氏、朱氏的先祖在清初的顺治前后迁徙过来的；而涂氏是先于康熙年间迁到大庸（今张家界）的轿子垭一带，再于乾隆时期定居永顺县桃子溪的。据20世纪二三十年代出生的一些老人回忆，他们祖辈的那一批人，说话的腔调明显与周边村民有所区别，其中的一些词语还保留有"辰州腔"，如声母t的发音会读成d，j会读成g，等，"喉音"较重。

二、发展过程

辰州傩文化以巫术文化为主体，这种巫术文化的发展分为四个时期，即兴起期、繁盛期、衰落期和复苏期。

（一）兴起期

辰州傩戏经过原始巫术文化的孕育，大致在宋末元初开始兴起。元世祖至元八年（1271），元朝建立，中原文化进入了特殊的发展时期。元朝统治者崇尚习武，忽视文化发展（尤其是华夏民族的主体文化）。为了以武力征服四方，元朝实行分地而治的制度，凤凰一带始置五寨司，并以土人治土，强化专制统治。以土人治土的土司制独具地域性的宗教文化增加了浓厚、鲜明的民族色彩。宗教文化的地域性和民族性是辰州傩戏产生的主要原因。据文献记载：第一代土司的祖先田佑恭由于在南宋初期征蛮有功，被封为少师国公，居思州（今贵州省思南、镇远一带）。他神武过人，习文尚歌舞。在欢宴喜聚时，令少女少男戴着面具表演一种娱神歌舞，以彪炳自己的文治武功。据说，这种头戴面具或鬼脸的娱神歌舞，可以一男一女配合表演，也可以多男多女齐跳齐唱。在表演这种娱神歌舞时，往往以锣鼓伴奏，以增强节奏感。这种古老而又简单朴素的娱神歌舞，就是原始傩戏的胚胎形态。因为，它的舞蹈动作、念唱的歌词、所戴的面具以及表演时所请的司事神，其色彩和内容，与现在傩戏非常相似，只不过前者更原始，后者更戏剧化。

明承元制，继续实行五寨长官司制，其司城由思州移迁至镇竿城（今凤凰县沱江镇）。田儒铭出身世袭土司家庭，从小习文尚武，颇通韬略。明初，随朱元璋讨伐贼寇有功，于洪武壬子年（1372）授沱江宣抚使，世袭土司。从那时起，凤凰一带全部属于土司的辖区。土司制的实行，加强了这一带的封建专制统治，封建专制和独裁使土司统治区域内的经济文化也出现了畸形的发展，产生了土司专制经济和土司专制文化。而土司专制文化的主要特点就是强化宗教奴役，推行唯我独尊的民族文化渗透政策。随着宗教文化的强化和民族文化的渗透，这一带巫事和宗教活动更加频繁。跳仙、跳神、跳鬼以及求神驱鬼等一些巫术、宗教活动遍及乡里。为了巩固土司的统治，加强土司的权力，土官绅士和富豪们利用巫术和宗教文化来控制人民。于是跳神驱鬼的一大批专职人员经常出入官庭贵府，为其所驱使，供其享乐。这些带有浓厚宗教性质的巫术活动，即简单古朴的傩戏表演，是傩戏的雏形。

（二）繁盛期

辰州傩戏的繁盛期，大约在明末至民国时期，历时三百多年，最为繁盛的时期应在清乾隆至民国时期。民间调查所获的大量资料说明，明末清初，凤凰一带已经有小型的傩戏班，开始时称神戏班子，这些神戏班子最初专为土司官绅祀神驱鬼，后来慢慢走向民间，其表演成为广大人民群众娱乐欣赏的艺术形式，这是傩戏发展的重要转折点。现就辰州傩戏繁盛时期的史料来分析辰州傩戏在这一时期所表现出的几个不同特色。

水打田乡傩戏老艺人刘大爬，约在清康熙三十九年（1700）或四十年（1701）开始从事傩事活动。据刘氏后代回忆，刘大爬的曾祖父是一个为官府酬神的专职老司。经推算，他的曾祖父从教的时间应该是在明朝天启初年（1621）。当时的傩戏还处于官绅独享时期，而傩戏艺人开始授徒传承时间应该是始于明末清初，它从一种禁锢的宗教文化中被解放出来后，逐渐在民间流传开来，并不断显示出它的艺术功能和效益，走向繁荣兴旺。刘大爬所组建的傩戏班子一代一代地授徒传艺，历

经12代,授徒近千人,至今还有数十名艺徒健在。长宜哨（今齐良桥乡）的傩戏老艺人杨员外,于清乾隆五十五年（1716）开始从艺,授徒传艺经7代,门徒约120人,遍及城郊地区。茶田镇十八坪的周法师,于乾隆末嘉庆初（1793—1796）开始从事傩戏活动,并传艺授徒,艺徒遍及48寨。比刘大爬、杨员外、周法师稍晚的文天送老艺人是下五峒傩戏的鼻祖,从傩的时间大约起于清嘉庆二十三年（1818）,止于清道光十九年（1839）,从艺时间21年左右,遍及下五峒的5乡68寨,授徒200多人。文天送去世后,一高徒谭仁静回吉信一带搭班演出,一高徒侯桥保回狗爬岩一带搭班演出。他们各自授徒传艺,傩戏班子遍及凤凰、麻阳、芦溪等地,历经清咸、同、光、宣四朝,长盛不衰。这一阶段是辰州傩戏发展的高峰期,也是辰州傩事活动的最繁盛期。

清光绪二十一年至民国二十六年（1895—1937）,是辰州傩戏又一个繁盛期。这一时期涌现出大批的傩戏艺人,他们的徒弟,遍及凤凰、麻阳、泸溪、吉首各个地区。这些傩戏艺人各自搭班,走乡串寨卖艺演戏,逐渐确立了固定的活动区域,互不侵犯。最出名的有得胜背（现吉信镇）的谭世全,黄落寨的韩福送,上都落的杨光孝,土里新寨的吴桥保,马王塘的王章新,水打田的杨福云,首卜塘的滕有明,镇竿城的殷腊狗、龙老元,阿拉营的昊法祥,等等,当时傩戏和傩事活动在镇竿城风靡一时,是辰州傩戏发展的黄金时代。

(三) 衰落期

抗日战争爆发至1949年,是辰州傩戏由繁盛走向衰退的时期。首先,抗日战争爆发,沦陷区大批难民内迁,使这里封闭式的生活被撞开了一个大大的缺口。随着难民的涌入,外地的先进文化和艺术也随之传入,不同民族的特色剧种也在这一时期大量传入,人们艺术欣赏水平发生了变化。特别是20世纪40年代的各种剧种输入,逐渐改变了人们的欣赏习惯。汉剧、弹戏、辰河高腔以及京剧等外来剧种慢慢占据了当地的戏剧舞台,使单一、纯宗教性的傩戏艺术受到了冲击,这是傩戏发展逐渐衰弱的主要原因。其次,日本发动侵华战争,使当地社会经济受到

摧残和破坏，人民生活贫困，大批的傩戏艺人和傩戏班子被迫弃艺从农。这使得原本高速发展的傩戏艺术止步不前。

"文革"时期，辰州傩戏被作为"封建糟粕"清扫，一度销声匿迹。"文革"后，傩戏表演虽在一定程度上有所复苏，但因为断层，各地的傩戏仍面临着濒临灭绝的险境，仅沅陵县七甲坪镇及周边乡镇仍存有少量的傩戏戏班，他们运用傩戏的特色唱腔新编唱段或移植表演小型戏曲。

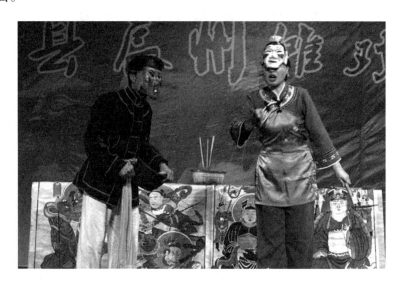

辰州傩戏《捡菌子》剧照（金承乾供稿）

（四）复苏期

1949年以后，由于党实行了"百花齐放，百家争鸣"的文艺政策，各种民族民间艺术得以弘扬。湮没在民间的傩戏艺术也和其他剧种一样，获得新生。1982年冬，湖南省电视台拍摄傩祭仪式现场对中国香港、澳门地区进行播放，唤起港澳同胞回归祖国寻根问祖的愿望；1983年春，湖南省艺术研究所派专家学者到七甲坪组织辰州傩戏老艺人座谈，请戏班演出，并录制成音像制品；1994年10月，七甲坪的傩技"上刀梯""过火槽"两个节目代表怀化市参加湖南省第三届少数民族传统运动，两个节目均获一等奖；1994年4月，湖南卫视《乡村发现》

栏目到七甲坪拍摄辰州傩戏绝技表演，将沅陵的傩文化向外进一步推广；1998年9月，"沅湘傩戏傩文化国际学术研讨会"在七甲坪召开，7个国家的127位专家学者在七甲坪镇五家村金氏宗祠观看傩祭、傩戏、傩技表演，与会专家学者认为："沅陵现存的傩戏还保持着这样的原汁原味，是很难得的。"会后，七甲坪傩戏得到很大程度的恢复。

第二节　传承人采访实录

　　传承人是非物质文化遗产保护的核心，它对非遗的传承有着重要的作用。辰州傩戏能够传承至今，凝聚了几代辰州傩戏传承工作者的共同心血，由于各方面条件的限制，这些传承人仅以口传的方式对学徒进行技艺传承，这一传承方式具有单一性与封闭性，不利于辰州傩戏的普遍推行和全民传承。因此笔者对辰州傩戏主要传承人进行了实地采访，并搜集和汇总了相关资料，以将这些人类文明的"活化石"更好地保留并传承下去。2016年12月13日笔者分别对李萍（李福国女儿）、金承乾等傩戏重要传承人进行了采访。

　　【时间】2016年12月13日
　　【地点】沅陵县七甲坪镇老年大学
　　【访谈人】蒋立平、池瑾璟、吴远华
　　【访谈对象】七甲坪镇傩戏班全体成员

一、国家级传承人

　　（一）李福国
　　由于李福国先生去世，我们采访了他的女儿李萍女士。
　　问：您好！李女士，请问辰州傩戏传承了几代？您父亲是第几代傩戏传承人呢？

答：辰州傩戏的第一代传承人是聂德望，第二代传承人是全永显，第三代传承人是向世显，到了我父亲这一代已经是第四代传承人了。我父亲是辰州傩戏河南教派（下河教）的传承人，他的法名是李福显，生前是怀化市傩文化研究协会会员，是沅陵县国家级非物质文化遗产项目辰州傩戏的代表性传承人。

问：您能跟我们说一说您父亲的傩戏学习与演出经历吗？

李福国（图片源自湖南非遗网）

答：我父亲告诉我，他小时候是先学唱汉戏，后面才找到傩戏师傅进行学习。父亲的傩戏演出经历很多，其中最让他印象深刻的是，1998年他和我母亲（聂满娥）在"沅湘傩戏文化国际学术研究会"上为7个国家的127位专家学者进行表演，当时他们表演的剧目是《姜女下池》，这个剧目一表演完，就受到参会代表们的一致好评。他们也因此次表演的成功，在桃源、大庸、沅陵三县名气大增，在此之后，我的父母亲就去参加了省、市、县电视台的拍摄演出。

问：李女士，对于傩戏的传承，您父亲是怎么看的呢？

答：我父亲跟我们说，傩戏传承的第一步就是要留住经典剧目，我父亲先后整理了《姜女下池》《观花教子》《蛮八郎买猪》《买纱》《郭先生教书》《毛三编筐》《三妈土地》等剧目。他认为有了经典剧目后，接下来就要培养传承人，我父亲收了两名门徒，不仅亲身教授傩戏，而且还带领他们在桃源、大庸、慈利、沅陵等地演出，就其场次来说，不下千场，且每一场演出都获得当地观众的高度评价。除此之外，我父亲还组织傩戏表演队伍连续3天在龙兴寺火神庙古戏台和文化大楼二楼傩戏堂昼夜巡回演出《开洞请戏》《三妈土地》《捡菌子》等12个精品剧目。小时候的我只是跟着父亲学习傩戏，表演傩戏，并没有太多的想

法，直到长大些，我的父亲才告诉我他这样不停歇地到处巡演的目的，他说："我这样到处巡演，不为别的，为的就是通过表演让更多的人了解傩文化。我觉得只有傩文化的传播范围广了，傩戏的生存与发展空间才会增大，傩戏才能永久流传下去。"2008年，我父亲被认定为第二批国家级非物质文化遗产项目辰州傩戏代表性传承人，我想这是对他为傩戏传承所做贡献的最高评价。我父亲的一生都与傩戏相伴，他自始至终都坚守在傩戏传承与发扬的岗位上，为傩戏的传承做贡献。

李福国，土家族，1963年11月生，沅陵县七甲坪镇大岔坪村人，法名李福显，是辰州傩戏河南教派（下河教）第四代传人。李福国于1998年设李宅雷坛并开始授徒传艺。李福国的妻子聂满娥，女儿李萍，女婿全军，还有小舅子聂平，被当地人称为技艺压三县的"傩戏一家班"。妻子聂满娥1966年9月生，是远近有名的才女、金嗓子，不仅戏唱得好，还一手包揽了编戏、排戏、化装、布景等杂事。多年来，夫妻俩戏不离口，唱戏成为他们生命的一部分。女儿李萍长得很水灵，与其他农村家庭一样，父母希望自己的女儿能从山旮旯里飞出去，变成一只金凤凰，但李萍喜欢上傩戏是李福国夫妻俩没有想到的。傩戏本身带有浓浓的神秘色彩，传儿不传女，传内不传外，祖祖辈辈都是这样传下来的。李福国想了很久才将傩戏技艺传给了女儿，不仅如此，以傩戏为媒，一个爱唱戏的小伙子全军成了李福国的女婿。

李福国还收了一个徒弟叫敬波，他是从几百里外的桃源县前来拜师学艺的。在日常生活中，李福国只要是一说起傩戏，比喝上一碗烧酒还带劲。

李福国一家虽然已被称为"傩戏一家班，技艺压三县"，但是，只要一有时间，他们都会练功排演，没有一丝松懈怠慢。有时在一些规模大的演出中要表演古老的剧目，李福国为了将剧目演得更好，一家人起早摸黑骑着摩托车去几里外的村子找老艺人学艺，彩排。一招一式他们都做得很认真，就为了能在戏台上有更好的表现。最让他痛心的是，祖上传下来的好多剧本与道具，都在"文革"时期被烧毁或遗失了，尤

其是当他说起那张已有两百年历史、不知传了多少代的面具时情绪不免有些激动,因为那是他们家的祖传宝贝。现在的很多剧本都是李福国自己凭着模糊的回忆整理出来的,他还新创作了不少剧本。李福国同志因病抢救无效于2011年6月21日上午9时许去世,年仅48岁。

(二)金承乾

问:金先生,您好!您能跟我们谈谈您的傩戏学习经历吗?

答:我出身于傩戏世家,祖辈从事傩戏演出活动,在金氏宗祠还设有专门的傩坛——金泽泥坛。我爷爷金国基1886年生,1947年去世,是当地有名的掌坛师。我父亲金俗绪是地道的农民,对傩文化不感兴趣。在我六七岁时,便开始追随爷爷学习傩戏。从我记事时起,村上有很多的土庙,每当节庆、丰收之时,村民都会到庙里来还愿,爷爷金国基既是总管,也是组织者。

金承乾

金承乾生于1941年6月,是土家族七甲坪镇五家村人。现为七甲坪镇老年大学校长、七甲坪镇老年科技协会会长、辰州傩文化学会会长、怀化学院客座教授、中国傩戏学研究会会员。金承乾于1949年,开始在七甲坪镇读书,1955年小学毕业后,考入沅陵一中读初中。从

小学到初中，他都是学校的文艺骨干，每年的寒暑假，他积极参与学生文艺队，还多次当选为队长。1958年，金承乾考入芷江师范学校。1960年毕业后他被分配到七甲坪公社农业中学教书，1964年被调到文化站，从事文化管理工作，经常组织民间文艺演出。"文革"期间，金承乾还兼任公社办公室主任。当时，老土司的傩戏道具、衣物等被收缴，傩戏也被禁演。金承乾从搜缴到的资料中发现了大量老土司的名字、剧本，在接触傩文化后，他也被傩文化的精神所感动。作为组织者，他提出用旧瓶换新药的方式，坚持演出傩戏。改革开放以来，金承乾便通知当地的老土司把缴获的傩文化材料取回去，他的这一做法使得当地的傩戏、傩技、傩舞、傩歌得以保留，此后，金承乾也展开了对辰州傩文化的研究历程。

30多年来，金承乾参与完成了《辰州傩戏》《辰州傩歌》《辰州傩符》《走进辰州傩》等专著研究，发表了《辰州傩戏与人民息息相关》《傩戏人生——辰州傩戏土老师口述史研究之姜英楚篇》《傩戏人生——辰州傩戏土老师口述史调查》等学术论文。现在正在进行《中国傩戏集成·辰州傩戏卷》《辰州傩戏土老师口述史》等书稿的编写工作。

金承乾于1998年被吸收为中国傩戏研究会会员，他曾多次参与国际国内傩戏学术研讨会，如1991年参加在湖南省吉首市举办的中国少数民族傩戏国际艺术研讨会；1995年参加在北京举行的"中国面具（假面）文化研讨会"；1998年参加沅湘傩戏傩文化研讨会；2016年参加"中国湖南临武傩戏·戏曲文化展演活动"等。金承乾不仅是辰州傩文化的研究专家，而且还致力于傩戏表演传承实践。21世纪以来，他先后组建七甲坪辰州傩戏艺人培训班、七甲坪老年大学傩戏训练班，培养了近300名傩戏表演人才，并组织他们到张家界风情园、魅力辰州大剧院及邵阳绥宁、湖南长沙、北京等地参加各级各类演出和比赛活动。2005年，金承乾还被聘请到湖南省昆剧院指导排练《三妈土地》等剧目。

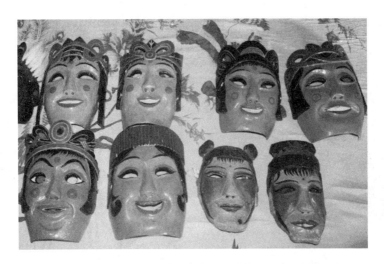

金承乾制作的傩戏面具

辰州傩戏七甲坪镇从艺人员花名册（金承乾供稿）

二、市县级传承人

（一）市级传承人聂景明

聂景明，1953年7月生于沅陵县七甲坪镇大岔坪村。从小深受当地傩文化的影响，跟随民间艺人学习演出傩戏。1999年，跟随舅舅常从柱、常教帅，妹夫李福国，妹妹聂满娥，外甥女李萍等组成傩戏家

聂景明

班,曾被沅陵县授予"傩戏一家班"称号。

近 20 年来,聂景明演出了《三妈土地》《搬郎君》《唱土地》《判官勾愿》等 30 余个戏目,而且还担任傩戏团乐师,擅长锣、鼓、钹等打击乐。2012 年被评为国家级非物质文化遗产项目辰州傩戏怀化市级代表性传承人。

傩戏乐师聂景明、邓志新

(二)县级传承人全开展

问:全先生,您好!您能跟我们谈谈您的学傩经历吗?

答:好的。我生于傩戏世家,我们家的傩戏是祖传下来的,我的曾祖父是全红熙,爷爷是全生态,父亲是全平,他们都会唱傩戏,我的傩戏唱腔和傩技就是跟他们学的。我们家的傩戏班在当地很有名气,2008 年,我家被沅陵县授予"傩戏一家班"称号。2016 年 4 月 20 号,中央电视台 4 套曾对我家做了专题访谈报道。

问:请问您参演过哪些傩戏剧目?有哪些傩戏表演经历?

答：我参演的剧目有《仙娘送子》《三妈土地》《观花教子》《姜女下池》《开红门》等20多个。1989年，我与本乡其他傩戏表演艺人组成团队，代表沅陵参加长沙民间戏曲会演。1991年我还被省里选送到北京参加演出。

问：辰州傩戏的传承现状怎么样？主要存在什么问题？

全开展

答：就目前来看，辰州傩戏的传承现状不是很好，乡里演傩戏的艺人越来越少，我只能到七甲坪镇与民间艺人组团，赴魅力辰州大剧院、张家界风情园及湖北恩施、福建厦门、四川成都等地演出。辰州傩戏虽在"文革"期间受到摧残，但20世纪80年代一些文化政策的实行，使得改革开放初期辰州傩戏有所恢复与发展，当时乡里傩戏表演人数多达200人，而现今辰州傩戏的表演艺人只有10来个了。看到辰州傩戏艺人的不断减少，我为傩戏的传承与发展深感担忧，这是我的心病，也是辰州傩戏的悲哀。

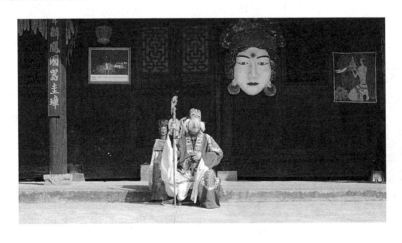

全开展演《观花教子》剧照

全开展不仅是傩戏的演员,而且还是七甲坪出了名的傩技师。从1989年随师父全丕华学习傩技以来,他系统掌握了"上刀山""下火海""踩犁头"等绝技。

三、其他传承人

(一)全丕华

全丕华

全丕华,1930年生,七甲坪镇高桥村人,自幼随爷爷全庭考学习傩戏。全丕华的傩戏戏路宽广,他对"河边""上岗"两大教派的60多出戏都了如指掌,是有名的土老师、傩技师。

从事辰州傩戏演出80多年来,全丕华培养了许多的民间傩戏艺人。七甲坪镇的傩戏艺人近8成接受过他的指导。说到代表性的徒弟,全老说他教的学生中,全开展、金山勇、全启军等是做得不错的,而且至今仍致力于辰州傩戏的传承。

(二)全庭杰

全庭杰,1964年生于七甲坪镇五家村。从小对家乡的傩戏耳濡目

全庭杰

染,13岁时还未正式拜师,只是跟随民间艺人偷学傩戏、傩技、傩歌,到了后来才逐渐开始系统化地傩戏学习。近50多年来,他除了演出傩戏,还负责七甲坪镇民间傩戏班子的管理。

作为一位忠实的民族文化传承者,他向我们谈得最多的是辰州傩戏面临的困境以及如何发展的问题。

他说，从 1998 年召开全国傩戏学术研讨会以来，辰州傩戏确实受到了相关部门一定程度的重视，但他个人认为辰州傩戏面临的传承问题的严重程度要远远高于政府相关部门的重视程度。他用一句话做了总结，说"辰州傩戏快要死了"。究其缘由，在他看来，最关键的是得不到文化部门的重视。民间傩戏团的发展得不到政府的经费支持，现在的演出基本上是应付，是完成上级检查任务，搞形式主义。在当今高速发展的社会语境中，乡村原来那种傩戏得以生存的环境日益消亡，可以说现在已经没有多少人愿意来演，辰州傩戏的发展前景实在难以想象。

（三）金先进

问：金先生您好！您的傩戏是跟您父亲学的吗？

答：是的，我 13 岁的时候跟随父亲学习傩戏、傩舞。多年来，在父亲的悉心指导下，我的傩戏技艺不断提升。我的父亲除了传授我傩戏表演技艺，还常常带我到各地演出。长大后的我也依旧循着父亲的足迹继续傩舞表演，且取得了较好的成绩。

问：金先生，您参演过哪些傩戏？获得过哪些荣誉？

金先进

答：1960 年，我与七甲坪傩戏艺人张刚怀、张大旺等人到怀化市群众艺术馆进行傩戏表演并录音录像；1974 年，在七甲坪傩戏艺人座谈会上，我参与表演了《放羊下海》《七仙女》《孟姜女》等小戏，其中"上刀梯""下火海"等傩技的表演，获得各级领导的高度赞扬；1978 年，我与七甲坪镇民间艺人表演的傩舞《毛古斯》获得沅陵县一等奖，成为辰州地区最早发掘表演《毛古斯》的团队，这使得我们的社会知名度大增；1979 年，我们为湖南、贵州以及中央电视台拍摄辰州傩戏、傩技专题纪录片；1989 年，我参

与沅水大桥通车庆典，表演的傩舞《刀梯舞》荣获一等奖；2010 年，在沅陵县举办的旅游文化艺术节上，我们演出的《唱土地》荣获全县一等奖；等等。新世纪（21 世纪）以来，我与队友到怀化、邵阳、长沙、北京等地表演傩戏、傩舞和傩歌，为传承辰州傩文化做贡献。我与傩戏的故事也先后被湖南卫视、中央电视台 4 套、中央电视台 11 套等电视媒体关注和报道，这使我感到十分骄傲和自豪。

金先进家收藏的傩戏研究资料

金先进收藏的部分剧本

采访得知，金先进非常支持辰州傩戏的发展，2014年开始，他与家人一道出资近45万，将自家的房屋改装成民族文化博物馆。这里收藏了辰州傩戏的许多书谱资料、演出音响、服装道具等，曾被授予"沅陵县七甲坪镇青少年革命传统教育基地""非物质文化遗产保护基地""辰傩人家"等称号，是中央电视台《远方的家》栏目的拍摄基地。

（四）邓志新

邓志新，1945年生，七甲坪镇蚕忙村人。七八岁时就跟从祖父邓世熬、父亲邓进堂学习傩戏表演技艺及乐器演奏。他善演《出标》《开洞》《判官勾愿》等剧目，还擅长锣、鼓和唢呐的演奏。

（五）金山勇

金山勇，1974年1月生，七甲坪镇金河村人。13岁开始拜师胡永满（1941—1996）学习傩戏表演，后随全丕华学习傩技。

邓志新

金山勇

由于家境贫寒，金山勇上完小学便从师学艺，学成后到张家界风情园、魅力辰州大剧院、古丈县红石林景区、乾州古城等地从事商业演出，以养家糊口。他尤其善演《唱土地》《姜女下池》《搬郎君》等戏目，也精通傩技"上刀梯""下火海"。

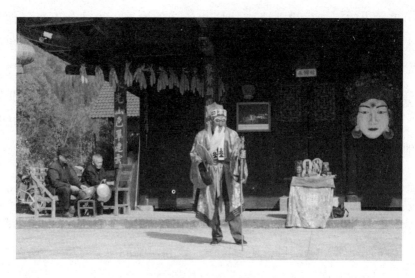

金山勇表演《唱土地》

（六）金荣花

金荣花，1965年2月生，七甲坪镇五家村人。从小喜欢文艺，1981年加入辰州傩戏团，师从金承乾学习傩戏、傩舞表演，善演《仙娘送子》《姜女下池》《判官勾愿》等剧目。

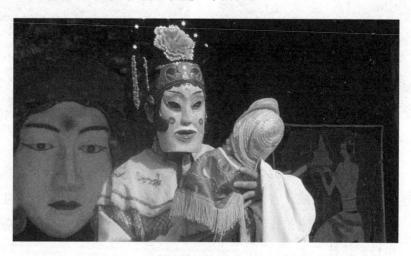

《仙娘送子》剧照

四、传承演员

表 4　辰州傩戏传承演员名单

姓名	出生年月	家庭住址	传承身份
金承标	1948.11	七甲坪镇五家村	演员
佘花真	1967.12	七甲坪镇黄花界村	演员
金开生	1966.07	七甲坪镇五家村	演员、乐师
全显江	1954.10	七甲坪镇五家村	演员
全显兴	1947.01	七甲坪镇五家村	演员
邓金权	1963.04	七甲坪镇谭坪村	演员
宋义	1971.02	七甲坪镇扶桑村	演员
金先斌	1972.02	七甲坪镇五家村	演员
金承家	1951.08	七甲坪镇五家村	演员
全青娇	1962.07	七甲坪镇五家村	演员
李三霞	1968.08	七甲坪镇五家村	演员
张迎春	1974.12	七甲坪镇五家村	演员
张凤霞	1967.10	七甲坪镇高桥村	演员
全金香	1970.06	七甲坪镇高桥村	演员
全梅浓	1962.10	七甲坪镇高桥村	演员
金述娥	1965.03	七甲坪镇高桥村	演员
全元娥	1964.02	七甲坪镇五家村	演员

第三节　代表剧目

傩戏作为一个有着独特艺术风格的剧种，因其别具一格的艺术表现力得以生存、传承。通过傩戏艺人和傩戏工作者的共同努力，那些濒临

失传的傩戏剧目,被重新挖掘和保护,这对丰富傩戏艺术宝库有着积极的作用。以下我们将从现存傩戏剧本的类型与内容两个角度进行阐述。概言之,傩戏的剧目类型,依据傩戏表演形式主要可划分为傩坛正戏、傩坛小戏、傩坛大本戏。傩戏流行的区域不同,因而其剧目类型亦有差异。由于傩戏表演的作用不同,其剧目内容也不同,傩戏剧目内容又可分为:宗教性仪式剧和世俗性仪式剧两种。

一、剧目类型

(一) 傩坛正戏

傩坛正戏由法师请神环节演变而来,有简单的情节,内容以法师还傩愿的法事程序为主。表演时往往有掌坛法师与主东家进行交流的过程,演员大多戴面具,有代言体唱词和白口,面具、装扮、唱腔、表演,这些都有一定的代表性。主要剧目有《搬先锋》《搬师娘》《梁山土地》《三妈土地》《搬八郎》《仙姬送子》等。

(二) 傩坛小戏

《唱土地》剧本手稿(金承乾供稿)

亦称正朝,它具小型戏曲的特征。虽残存还傩愿的痕迹,但情节已较为丰富,并展现一定的戏剧矛盾与人物性格。现存剧目有《三妈土地》《梁山土地》《蛮八郎买猪》《姜女下池》《观花教子》《晒衣》《观花教子》等。

其中,剧目《蛮八郎买猪》讲的是蛮八郎,奉岳王之命,前往傩坛宰杀猪羊的故事。蛮八郎请秦童为其挑担,自江西启程,一路前行,直至傩坛。二人买猪、杀猪、宰羊。其中有一场精彩的

杀猪表演。蛮八郎以猪肉、羊肉祭祀众神。

以下为辰州傩戏里的《蛮八郎买猪》（全立章手抄本）唱本的戏文。

八　重重叠叠上瑶台，几度浮云扫不开，
　　刚把太阳收拾去，却将明月送上来。
　　八郎坐在八仙台，豪光闪闪洞门开，
　　豪光闪闪洞门开，四值功曹传书来。
　　八郎接到书收看，折开封皮看分明。
　　上写皇清大中国，湖南辰州管沅陵。
　　宣平乡里马井村，宋家峪土地管人民。
　　保台信士刘光友，前有两年许愿心。
　　膝下无儿接后根，烧香两年有显应。
　　因生贵子上家门，起心就有天来大。
　　还愿就有海样深，今日还愿谢天恩。
　　昔日有个袁天罡，手执八卦定阴阳，
　　一算天上有月亮，二算海底有龙王。
　　城隍庙里有小鬼，关公庙里有周仓。
　　古怪古怪真古怪，黄豆磨出豆腐来。
　　大人都是孩儿长，女儿长大变妻娘。
　　如今事情好奇巧，裤裆里长杨梅疮。
　　瓜瓢放在水架上，神堂点灯亮堂堂。
　　（白）嗨哎哎呵咿。
　　一不急来二不忙，蛮是八郎巧梳妆。
　　装男就有男装扮，装女就像女儿样。
　　装得出来犹自可，装不出来笑死人。
　　（白）嗨哎哎呵咿。
　　一不急来二不忙，蛮是八郎在穿衣。
　　急水滩上打浪拍，回水湾里靠拢来。

众位师傅伙计们，闪开龙耳听原因，
千根茅草共块地，万个法坛共老君。
今日监牲点了我的名，只怕你会瞎眼睛。
鸬鹚不吃鸬鹚肉，钢刀不斩自家人。
师傅撑船我撒网，都是河边打鱼人，
戏不好看交代清，花花轿儿人抬人。
借动两边锣和鼓，监牲打马下傩庭。
（大笑）哈哈哈哈哈……

（三）傩坛大本戏

傩坛大本戏，又称花朝，是法师还傩愿时常演出的一种傩戏，是戏曲化程度较高的剧目，此类剧目的文学、音乐、表演等方面较为完善。主要代表剧目有《孟姜女》《龙王女》《七仙女》《鲍三娘》等。演唱结束，封闭"戏洞"。

《观花教子》剧本手稿（金承乾供稿）

二、剧目内容

（一）宗教性仪式剧

宗教性仪式剧萌生于仪式活动，对仪式活动的依附性很强，可以这

样说，没有宗教仪式活动就没有宗教仪式剧。因为其宗教功能大于审美功能，因而傩戏的宗教性仪式剧难以脱离仪式而独立存在。从内容的角度可以将此类剧目分为以下两种。

1. 搬请神灵驱鬼逐疫、除邪解恶和祈福纳吉的剧目

宗教性仪式剧目多产生于傩坛戏、庆坛戏和阳戏，如《斩孽龙》《杨泗斩鬼》《钟馗斩鬼》《灵官镇台》《文昌扫荡》《二郎扫荡》等，或为还愿人家解除厄运，求得人丁兴旺，或为一方求得社会安宁。中原地区则有《斩旱魃》《斩蚩尤》《扯虚耗》《捉黄鬼》《关公斩妖》《鞭打黄痨鬼》等，以求人寿年丰、六畜平安、国泰民安。从功能角度看，这些剧目属驱傩型的仪式剧。还有一些剧目没有爱情内容，但宗教色彩却十分浓厚。由于受"万物有灵"宗教思想影响，先民们认为世间任何地方都有神在驻守，要想无灾无难，人寿年丰，就必须获得神灵的庇护，如《请神》《敬神》等。

2. 歌颂与赞美神灵及其事迹的剧目

此类剧目多与仪式程式相结合，确切地说是对古老祭祀仪式的戏剧化再现。开坛之后，由尖角将军和唐氏太婆从所在桃园三洞中请出24副面具，代表24个神灵，引出24出全堂神戏，上半堂12出戏中的《尖角将军》《押兵先师》《关圣帝君》《唐氏太婆》《周仓猛将》《开山猛将》《引兵土地》《勾愿判官》等，都称为"正戏"。这些正戏不论是否有掌坛巫师参与，不论是对唱戏或独角戏，都按仪式程序，逐个引出神灵轮流表演。此类剧目是歌颂与赞美神灵及其事迹的仪式剧。

（二）世俗性仪式剧

世俗性仪式剧在傩戏里称为插戏、花戏或花花戏。它们是与祭祀仪式本身无关的神话戏、世俗戏。名义上是请神灵观赏，酬报其一年以来保佑农业丰收与社会安定，祈求新的一年风调雨顺，四季平安；实际上是为了吸引更多的善男信女参与祭祀仪式活动，扩大坛班的影响。具体可分为以下几类。

1. 历史演义戏

代表作品有《封神榜》折子戏《姜子牙》《西游记》《三国》《隋唐》《岳家将》《薛家将》《丞相点兵》。

2. 传说故事戏

取材于神话传说和历史故事，多歌颂爱情的忠贞、女性的慈爱和男性的英勇，如《龙王女》《刘文龙》《孟姜女》《七仙女》《包公放粮》《鲍三娘》等。

3. 风情打闹戏

风情打闹戏在四川庆坛戏、阳戏中被称为"耍傩"或"耍坛"，代表剧目有《算匠》《和尚赶斋》《皮金滚灯》《驼子回门》《皇帝打烂仗》等。在贵州则被称为"花戏"或"花花戏"，演出最受观众欢迎，代表剧目有《秦童》《搬师娘》《毛鸡打铁》。由民间故事改编的剧目，主要表达人们惩恶扬善、追求美好生活的心愿，体现劳动人民坚强的性格，代表剧目有《搬鲁班》《孟姜女》《梁山土地》等。此外，还有取材于日常生活祈求安居乐业的小戏，用于表达人们对幸福生活的向往，代表剧目有《挑女婿》《郭先生教书》《蛮八郎买猪》等。

这些小戏多为喜剧，以娱乐观众为目的。有个别剧目唱词带有隐晦的性描写。然而巫师解释说：神灵就是喜欢看这样的戏，不这样神灵就不高兴，不下界，不领牲，不恩泽人间。研究者认为这样的理解大概与远古时代的生殖崇拜或其他原始思维有关。

第四节　表演唱腔

唱腔是辰州傩戏表演的重要组成部分，它贯穿于整场表演的始终，是渲染、烘托表演氛围的主要手段。辰州傩戏的唱腔是在楚风巫歌原始唱腔的基础上慢慢变化而来的，它有着非常浓郁的宗教色彩，是当地特

色文化之一。辰州傩戏唱腔类型多样，其具有曲调世俗性、节奏多样性、旋律歌唱性等特点。辰州傩戏的唱腔形式主要有法师腔、傩坛正戏腔和傩戏腔三类。

一、唱腔的类型

辰州傩戏唱腔类型较多，最开始的傩戏唱腔是地方表演者自由哼唱的"打锣腔"。随着傩戏剧目的不断丰富，唱腔的戏剧性、表现力有所增强，在借鉴吸收其他戏曲剧种声腔的基础上，形成了巫风浓郁、地方色彩鲜明的辰州傩戏唱腔音乐。辰州傩戏的唱腔主要分为土老司唱腔和道师唱腔两大类，均以高腔为主，俗称"辰河高腔"，该唱腔音乐形象鲜明、结构完整。其演唱形式可分为三类：一是独唱；二是一人领唱，众人附和帮腔；三是以锣鼓、唢呐、牛角等傩乐器为伴奏而进行的合唱。

傩戏唱腔类型复杂多样，主要体现在以下几个方面，一是傩戏唱腔来源复杂，就湖南辰州地区而言，有当地山歌、民歌的唱腔，有劳动号子的唱腔，有傩坛祭祀歌曲的唱腔，还有道教歌曲的唱腔等。辰州傩戏中的傩坛祭祀歌曲"以诵唱为主要特点，本质上是古代诵经的一种方式，即'唱经'，在唱腔上既有沅陵的高腔，也有低腔"[①]。其腔调朴实自然，注重戏曲的本土性，节奏以 $\frac{4}{4}$ 拍为主，音乐速度为中速，舞台语言均以本土语言为主，故事情节的设计也展现了独特的地方韵味。如在《蛮八郎买猪》一剧中，主角八郎的人物性格滑稽，扮演者对唱腔的运用主要依据情节的需要进行变化。剧中，八郎买猪、立于高山之巅时，唱腔高亢韵味十足；在路上行走之时，又是说，又是笑，还唱上一段"莲花落"，展现了低腔的特色。全剧表演唱腔融会了一些民间歌舞和说唱成分，主要有三方面。一是民间歌曲，辰州是少数民族集聚地，除

① 张文华. 辰州傩戏的民俗文化特质[J]. 怀化学院学报，2010（4）：8.

汉族外有侗族、苗族、瑶族、土家族等多个少数民族聚居，各民族的山歌、小调、劳动号子等音乐为傩戏音乐的发展提供了素材，使傩歌具有民族性、地域性，更易被接受、理解、传唱、传播。二是民间歌舞音乐，曲调多属分节歌上下句结构，段与段之间用打击乐过渡，唱腔以一唱众和为主。三是民间宗教音乐，多是佛教音乐和道教音乐，旋律简单，以口语性和吟唱性为主要特征，说一段故事，唱一段歌，有时还在说唱中加入对唱和帮腔，台上台下相互应和。

二、唱腔的特点

（一）曲调世俗性

楚风巫歌，一唱到底，少用道白，具有说唱音乐的特性，唱词结构通常为七字对偶句式，与多段词的叙事体民歌相似。虽然巫文化带有浓厚的宗教色彩，但毕竟根植于世俗社会之中，扮演巫师等角色的人员大多是从事农业或小手工业生产的半职业神职人员，常年生活、活动在社会底层，能够听到当地民众耳熟能详、信手拈来的民间小调。所以，辰州傩戏通常借用带有浓厚乡音的世俗音乐和民间曲调。在傩戏中，世俗音乐一旦走上神坛，就会与傩的威仪融为一体，形成特有的张力。例如《观花教子》：

谱例：《观花教子》

观花教子

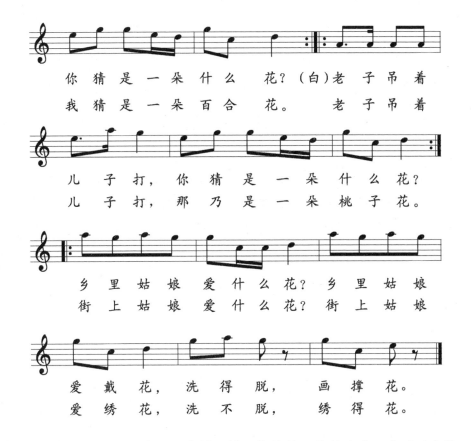

第二段歌词，"半天云中吊口钟，你猜是一朵什么花？半天云中吊口钟，我猜是一朵梧桐花。老子打断儿的腿，你猜是一朵什么花？老子打断儿的腿，那乃是一朵笋子花。乡里姑娘爱什么花？乡里姑娘爱戴花，摘得脱，树上花。街上姑娘爱什么花？街上姑娘爱绣花，摘不脱，雕的花。"很明显，以上曲调是由沅陵民歌《盘花》改编而来的，其音乐形象鲜明活泼，节奏明快，张弛有度，受到广大民众的喜爱。

傩戏的演出时间多数是在晚上，这样，附近的居民都有时间过来观看，可以说是"借仙名，演人戏"，既娱神又娱人。在信息并不发达的年代，人们的娱乐生活少之又少，精神生活极度贫乏，看戏可算是难得的休闲活动。虽然是为酬谢神灵而演的戏，但看戏的是凡人，因此，其内容也免不了世俗化。

(二) 节奏多样性

由于中国民间音乐普遍存在的即兴性，傩戏音乐常变换拍子，例如，由 $\frac{2}{4}$ 与 $\frac{3}{4}$ 交替进行，$\frac{2}{4}$ 拍也经常使用，$\frac{3}{4}$ 拍则很少出现。这也使得音乐产生了一种非均衡性的律动，形成以乐句为主，小节模糊的特点。

由于傩戏表演的剧本多以日常生活为背景，演出中的对话与唱词采用非常生活化的语言，因此傩戏音乐的节奏比较接近自然语言的节奏，且较自由。同时，乐曲常常强调乐节与乐句的尾部，节奏多以前短后长的后附点居多，以达到延长的效果，也可以抒发心中的感情。通常乐曲的最后一句都是以连续三小节的后附点来结束（x̲ x. | x̲ x. | x̲ x.‖），较长的音符则加后附点结束（x - | x̲ x. | x̲ x.‖）。

谱例：《娘子生得好苗条》

娘子生得好苗条

秦国荣　演唱
石　萍　记录

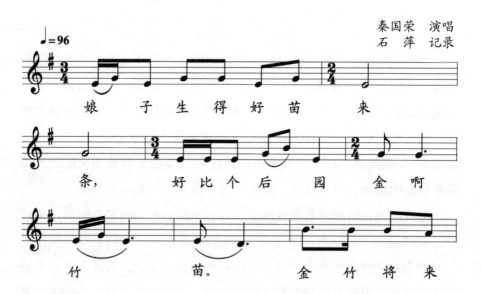

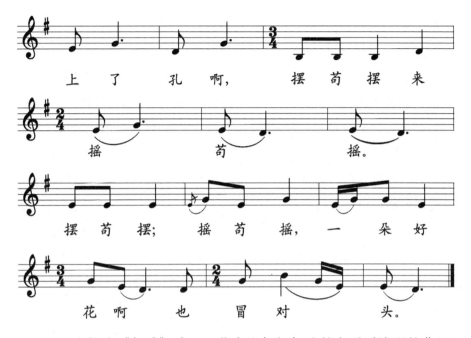

这是在傩戏《扫路》中,一位书生打趣扫地的女子时演唱的曲目。乐曲幽默、滑稽,为变换拍子,频繁地使用了附点节奏。特别是对女子走路时姿态的描述,"摇苟摇""摆苟摆"("苟"为语气助词),从音乐以及文学两方面,表现出女人独有的风韵。

切分节奏在傩戏音乐中多次出现,如 X X X 或 X X X,曲调好似说话,顿挫感更强。由于切分节奏改变了重音的规律,突出中间音,两头轻中间重,给人一种摇摆的感觉,使音乐显得活泼、诙谐,这与傩戏音乐的特点刚好相符。

由于语音语调的关系,乐曲中常用到前十六与后十六的节奏型,如 X X X X X。经常由羽音上升到角音或宫音,产生类似滑音的效果;有时也可以直接用滑音或装饰音来表示。

(三)旋律歌唱性

傩戏唱腔多由五声音阶构成,多用商、羽、徵调式,即"三音列",角调使用较少,节奏节拍平稳,故而旋律起伏不大。从民歌中借用其固有的节奏节拍手法并加以改造、发展与创造,从而确定傩戏音乐独特的唱腔个性,表现为注重字与音的韵味,歌词以方言为基础,行腔

方式建立在语言声调基础之上，是一种自然行腔。如傩戏中"夹敲夹喝""以敲代唱"的行腔手法，就直接源于"三音列"民歌。以"三音列"民歌为母体而繁衍节奏节拍，在"三音列"结构的影响下，傩戏唱腔节奏没有较大的旋律起伏。对民歌加以改造与发展的是有时由于字多腔少而节奏高度紧缩，为"垛板"式的以字行腔；有时字少腔多，突出了旋律的歌唱性。

辰州傩戏唱腔的旋律发展手法有以下几种。其一，重复模仿、统一板式。土家族傩戏中的大部分唱腔没有乐器伴奏，从头到尾都是"清唱"，因此要求声腔的旋律有一个统一的板式。由于傩戏唱腔不像其他戏曲唱腔那样有乐器伴奏，故一入戏就要确定音乐的基本"腔板"，这样才能做到不"走腔"。其二，分合对比、起承转合。傩戏旋律的发展主要通过傩戏唱腔的对比、分合进行。对比主要是在句式和段式之间，常见为上、下句对比呼应，这种手法可塑造不同人物形象，在唱腔上有鲜明、丰富的色彩变化。傩戏唱腔的对比，在技术上体现在旋律线和句尾落音上。其三，同音交替、同音重复。傩戏唱腔主要是靠唱腔中相同音乐旋律的变化或重复，在唱腔句式的内部突出交替和重复的，以"级进"式的"同音交替重复"较为普遍。在苗族傩戏唱腔音乐中，旋律的发展方法多种多样，积累了一套完整、科学的唱腔音乐作曲法则：苗、汉语比照接头、穷朵（加尾）、吉帮（融化）、吉盖（连接）、吉者（拉长）、吉江（紧缩）、吉善（移高）、吉昂（移低）、穷逗（加手）、穷闹（加脚）、长意（重复）等，这与现代作曲手法中的加引子、加尾声、转调、紧缩、扩充、重复等异曲同工，可见苗族傩戏唱腔音乐不仅绚丽多彩，而且具有科学性。傩戏最独特的地方是同音反复出现，有时多达十几个同音重复，造成量的积累，形成一种要求突破和发展的强烈倾向，最后形成一种性格突出、勇往直前的音乐形象，以充分表达各种不同的剧情内容和人物性格特征。此外，唱腔的对比、分合也是苗族傩戏旋律发展的主要手法，这种手法可塑造不同人物形象。

三、唱腔的形式

傩戏声腔的形式主要有法师腔、傩坛正戏腔和傩戏腔。

法师腔是傩坛作法事之人所哼唱的曲调，口语化特点突出，节奏轻松自由，属于朗诵体，只具备了某些戏曲化特征，依照傩法事的程序和念唱词的大致含义，以均匀的锣鼓点子为节奏（两声鼓一声锣），配合有节奏的鞭炮声，同时配上唢呐伴奏，当法师狂舞时，节奏高昂激越，其身上法衣会随着舞步飞旋。当铜铃、师刀、牛角等傩乐器的声响与鞭炮齐鸣时，傩戏表演会产生强大的气势。

傩坛正戏，作为最初级的傩戏形式，属于法师作法的一道程序，主要以简单的故事情节对法事内容进行解说，是由巫师还傩愿娱神酬神歌舞发展而来的。剧情简单，形式较为自由。傩坛正戏作为傩堂戏最初形式，既娱人又娱神，很受民众喜爱。从音乐形态而言，傩坛正戏不同于楚风巫歌原始唱腔，辰州傩戏的音乐形象已渐鲜明，行当已成形，唱腔结构向戏曲声腔进化。

傩坛正戏唱腔有着自身的规律，表现在各腔句的落音关系相同和因旋律音调结构差异而形成的不同行当分腔：《开山调》音节鲜明，恰当地表现了豪爽、豁达的净角性格；《土地腔》音乐低回婉转、准确地描摹了老态龙钟而又憨态可掬的老生形象；《师娘调》以细腻的花腔，表现出女性朴素的阴柔之美[①]。每一种音乐旋律都代表了一种人物形象，体现了傩戏音乐的戏剧性。傩坛正戏腔的音乐结构短小精悍，能表达完整的乐思，具有一定的独立意义，故被视为单个曲牌的腔调结构，锣鼓间奏多出现于该曲牌开头与结尾。构成一段傩坛正戏腔的腔句数量从两句到三、四、五句不等。终止音调根据行当的具体要求而定。《土地腔》属于这种结构的典型，其每一腔句均结束于"角"音，腔节数量均等（都是6小节），且腔句内部的腔节组合规律也体现出惊人的一致。

① 舒达. 辰州傩戏音乐形态的张力[J]. 湖南工业大学学报（社会科学版），2010（5）：156–158.

谱例：傩坛正戏腔《土地腔》

《土地腔》（老生）

李道树　演唱
胡建国　记录

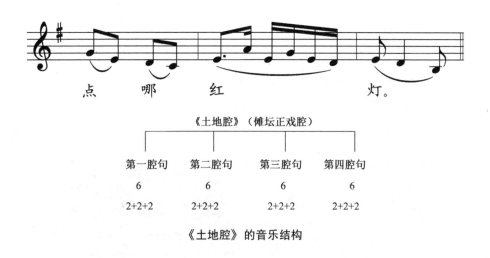

《土地腔》的音乐结构

第五节 伴奏音乐

伴奏音乐是戏曲表演过程中必不可少的因素，它起到了渲染舞台表演氛围的作用，使观众更好地融入表演情境，感受表演内容。辰州傩戏的伴奏乐器主要有锣、鼓、钹等，这些极具地域性的伴奏乐器使辰州傩戏的演绎更具独特性。

一、构成

辰州傩戏的伴奏音乐为锣鼓乐，历代艺人们采用口传的方式将这种伴奏方法传授给下一代。常用的伴奏乐器有鼓、小鼓、锣、小锣、大铙、大钹、唢呐和其他地方性乐器，锣和鼓最为常用。辰州傩戏中所使用的鼓鼓面半径一般约50厘米，木质腔体，形似缸鼓，但比缸鼓矮一些，鼓的两面都用皮蒙起来。鼓槌用枣木、柿木或者梨木等比较坚硬的木头制作而成，敲击的声音较有质感。小鼓和书鼓差不多，但体积比书鼓大一些，也是木质腔体，两面蒙皮，用细木棍敲击。锣与包包锣相似，但锣面较为平直，半径大约50厘米，用缠有布条的硬木槌进行敲

击。小锣与月锣相似，宽边、平面，半径约 10 厘米，也用细木棍进行敲击。大铙也叫扣钹，半径约 25 厘米，四周向内微微倾斜，有一点弧度，边缘较窄，演奏时以双手各握铙凸起的部分撞击。大钹半径约 25 厘米，表面较为平滑，边较宽，肚较小。钹凸起的部分，用布条穿起以便在拍击时用手握住。

乐师调试伴奏乐器

二、曲牌

辰州傩戏伴奏中的锣鼓曲牌非常丰富，有《大得胜》《小得胜》《扎鼓》《综合鼓》等，约 30 套。每个固定曲牌都有特定的使用场合，多套曲牌可以连续使用。例如，《大得胜》专门用在请神、送神以及演出队伍在街道游行时。这些曲牌通过音色、音量的对比，节奏的多变和力度的强弱变化，达到渲染气氛，表达情绪的目的。《扎鼓》这一曲牌是在正式演出前或更换角色时使用的，是辰州傩戏使用的主要曲牌之一。

傩戏唱腔及伴奏的特征为"锣鼓分句，不托管弦"[①]，但发展至近现代，受阳戏、辰河高腔等兄弟剧种的影响，逐渐在"人声帮腔"的

① 唐方科. 湘西地方戏音乐 [M]. 贵阳：贵州民族出版社，1996：259.

基础上加入了唢呐、笛子伴奏，形成了"先咬字后行腔"接"人声帮腔"再接"《撩子》锣鼓点"的经典表演程式，而锣鼓经无疑在传统傩戏唱腔的伴奏中起着主导作用。

傩戏表演使用的锣鼓经除专用的《十子锣》《九子点》《五子跳架》等以外，还借鉴了阳戏、辰河高腔的锣鼓经与过场曲牌。在锣鼓经的谱字中，"衣"（乙）为板独奏；"打"为鼓单签；"咚"为鼓双签；"昌"（锵、光）为大锣独奏或小锣、钹齐奏；"令"为小锣弱音；"卜"（不）为钹的闷音；"且"（七、几）为钹独奏或钹、小锣齐奏；"可"为大锣独奏弱音或小锣、大锣、钹齐奏弱音；"才"为小锣闷音或小锣、钹齐奏闷音。以下谱例为各类锣鼓经在唱腔中出现的先后顺序。

1. 唱腔前（开场）的锣鼓经伴奏

（1）《一流》（开场通用锣鼓经）

谱例：《一流》

一　流

$\frac{2}{4}$ 咚 咚 咚 咚 ｜ 乙 锵　 咚 不 ｜ 锵 才 锵 才 ｜
七 锵 七 才 ｜ 锵 锵. 　 ｜ 才 郎 七 郎 ｜ 才 郎 锵 ｜
才 郎 七 郎 ｜ 才 郎 锵 ｜ $\frac{1}{4}$ 才 0 ｜ $\frac{2}{4}$ 锵 卜 七 卜 锵 才 ｜
七 锵 七 才 ｜ 锵　 0 ‖

（2）《报子头》（傩坛正戏腔《蛮八郎买猪》开场使用）

谱例：《报子头》

报子头

$\frac{2}{4}$ 可　 咚. 咚 ｜ 可 咚 咚 咚 咚 ｜ 昌 令 昌 令 ｜
卜 且 昌 且 ｜ 昌 且 卜 且 ｜ 昌　 可 昌 ｜
$\frac{3}{4}$ 衣 且 昌　 咚 ‖

需要指出的是,《一流》属于开场通用锣鼓经,即多数傩戏剧目演出时通常用此作为前奏,而《报子头》则属正戏腔《蛮八郎买猪》开场专用。

2. 唱腔中(间奏)的锣鼓经伴奏

(1)《四平腔》(傩坛正戏腔《勾愿》间奏使用)

谱例:《四平腔》

四平腔

$\frac{2}{4}$ 才 | 光 才 七 才 | 光　才 | 才 光 几卜几卜 |
光　才 | 光　才 | 光　才 | 光 才 光 |
衣 光 几卜几卜 | 光　- ‖

(2)《十子银》(中速)(傩戏腔《龙王女》间奏使用)

谱例:《十子银》

十子银

$\frac{2}{4}$ 衣 打 衣 且 | 昌　卜 且 | 昌　卜 且 |
昌 且 昌 且 | 昌 且 卜 且 卜 且 | 昌 且 昌 且 |
卜 昌 卜 且 卜 且 | 昌 且 昌 ‖

(3)《九子点》(傩戏腔《龙王女》间奏使用)

谱例:《九子点》

九子点

$\frac{2}{4}$ 昌 且 卜 且 卜 且 | 昌　且 | 昌 且 卜 且 卜 且 |
昌 且 昌 且 | 卜 昌 卜 且 卜 且 | 昌　且 且 |

卜 昌　卜 且 卜 且 | 昌　-　‖

间奏使用的锣鼓经中，《十子鼓》《九子点》广泛运用于傩戏腔，成为傩戏腔锣鼓间奏变化发展的重要基础。

3. 唱腔尾（尾奏）的锣鼓经伴奏

（1）《四槌锣》（傩戏腔《孟姜女》尾奏使用）

谱例：《四槌锣》

四 槌 锣

$\frac{2}{4}$ 打 打 | 衣 打 衣 | 昌　衣 且 | 昌 且 昌 且 |

衣 且 昌 ‖

（2）《五槌锣》（傩戏腔《庞氏女》尾奏使用）

谱例：《五槌锣》

五 槌 锣

$\frac{3}{4}$ 昌　衣 且 衣 令 | 昌　衣 且 衣 令 |

昌 且 昌 且 衣 且 | 昌　-　-　‖

第六节　面具服装

辰州傩戏无论是从听觉还是视觉上都散发着原始、古朴、神秘的气息，这样的听觉感受主要源于辰州傩戏的独特唱腔，视觉感受则主要来源于其外在装扮——面具与服饰。面具作为中国古老的传统民间工艺品，有着丰富的文化内涵，主要体现为面具种类的多样性，表现内容的

丰富性。服装是辰州傩戏的表演中造型艺术展现的重要因素，因此对于辰州傩戏服装的造型样式阐述以及其发展变化的研究也是至关重要的。

一、面具

辰州傩戏的面具既有着原始社会人类信仰的印迹，又渗透着辰州地区几千年来光辉灿烂的历史，具有宗教艺术和民间艺术的双重特征。关于辰州傩面具的分类方式很多，有按照面具结构和功能分类的，有按照面具材料和造型分类的，还有按照面具的形制和存在时空分类的，种类繁多且相互交错，令人目不暇接。但这样的分类也不是绝对的，它们之间存在一定的交叉，这也展现了辰州傩面具文化功能的多样性。

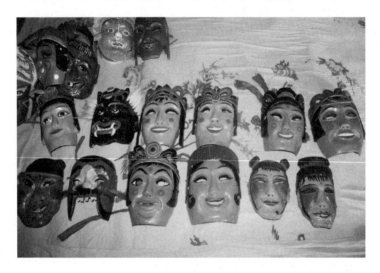

辰州傩戏面具

表 5　中国傩面具分类

分类标准	面具种类
按结构分类	普通面具、半截面具、两层面具、三层面具、动眼断颌面具、动眼吊颌面具
按功能分类	狩猎面具、战争面具、丧葬面具、驱傩面具、祭祀面具、舞蹈面具、戏剧面具、镇宅面具、装饰面具

续表

分类标准	面具种类
按造型分类	正神面具、凶神面具、丑角面具、英雄面具、世俗人物面具
按材料分类	皮面具、石面具、陶面具、木面具、竹面具、铜面具、铁面具、金面具、银面具、玉面具、布面具、纸面具、笋壳面具、龟甲面具、草编面具、干漆面具、塑料面具等
按角色分类	动物面具、半人半兽面具、神灵面具、神鬼面具、世俗人物面具、历史神话传说人物面具
按形制分类	假面、假头、面饰、面罩、画像、脸谱、变脸等
按时空分类	动态表演型、静态悬挂型、静态装饰型

傩戏面具不仅是戏剧角色的符号，更是神灵的化身，是人们至高无上的精神财富。大多傩戏面具表现的主要内容不是具象的造型刻画。这使得傩戏面具成为匠心独具的艺术品。辰州傩戏具有原初戏剧稚拙与单一的特征，所以它的面具造型古朴，不拘于细节部分的刻画，粗犷却传神。同其他傩戏面具一样，辰州傩戏面具具有传统民族艺术特色，在写实的基础上对人物的五官造型进行大胆的夸张、变形，使其喜、有悲、有善、有怒，把人物性格刻画得淋漓尽致，使得人物情感流露得酣畅淋漓。辰州的傩戏面具共存25副，固义村现有的傩戏面具有白眉三郎、关公、四值、四尉、灶神、城隍、判官、五道、牛王、马王、寿星等。

二、服装

从整体上看，辰州傩戏的服装造型简单、粗犷，具有浓郁的乡土气息，给人朴实、庄重之感。服装样式延续明代傩戏服装风格，上身采用周、汉服装上衣式样，下身采用唐宋时期服装式样，款式主要源自民间日常服饰又与之有所区别，具体式样依剧情和角色而定。多采用大襟长衣、大襟短衣；颜色多见鲜艳、明快的红、黄、绿等，面具造型古朴、狰狞、威猛，演员甚至直接在脸上涂画，以加强威慑感。例如，在"捉黄鬼"的表演中，扮演捉鬼人的演员头戴银发，上身穿无袖或长袖

黄衫褂，服装颜色为黄色，上面画有三道条纹，腰间系红色宽腰带；直接在脸上涂画有威慑感的黑、灰、蓝三色花纹，与服装上的条纹相互呼应。身后插彩条小旗，左右手腕各佩戴金属手镯。跳鬼面蒙黑纱，眼睛、鼻子、嘴周围涂白圈，头戴长缨尖顶帽，身穿黑色胡服，服装中间及两侧肩膀处绣有黄色团龙，衣摆和袖口绣有黄色水纹。

蟒袍

辰州傩戏的其他服装同其他傩戏服装相似，使用旧时的戏曲服饰箱制，一箱文服包括蟒服、官衣、褶、帔、云肩。

（一）蟒服

蟒服是古代帝王将相、高级官吏等有较高社会地位的人在正式场合穿用的礼服。齐肩、圆领、大襟、右衽。绸缎质地，色彩一般为鲜艳的红、黄、绿、蓝或黑、白，服装中心绣有蛟龙或虎头，配有海水和红日，袖口和衣摆绣有水纹、藤纹。

（二）褶

褶是文武官员、平民百姓在日常生活中穿着的服装，即斜领长衫。在傩戏中，褶是傩戏早期最主要的服装，适用于所有角色。款式为大领、斜襟、右衽、宽袖，有的系腰带。质地为绸缎、棉布，色彩淡雅明快，多见青色，纹样多采用花卉或者无纹样。

（三）衣

衣是除蟒服、靠、帔、褶之外的所有戏曲服装的总称。可分为长衣、短衣、专用衣及配件。大袍右衽，盘领，配有腰带。一般情况下身份高者穿长衣，身份低者穿短衣。在傩戏中穿着官衣的角色通常为文官

或状元，服装为绸缎质地，色彩有蓝、红、绛、紫。服装中间饰有补子。

（四）云肩

立领、对襟、三角形，绸缎，色彩丰富，花卉图案。多为女性角色的戏服配饰。此外，傩戏中的魁星常赤裸着上身穿戴云肩，或在表演舞伞时，演员也穿戴云肩。

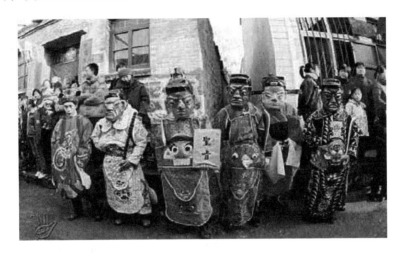

辰州傩戏服装

第七节　表演要素

傩戏作为我国从远古时期流传至今的古老戏曲形式，它的主要目的是驱魔祈福。傩戏的表演场地从古至今，没有发生太大的变化。据记载，汉朝以后，傩的演出场所以室内为主兼及室外，由内到外，"寻迹而行"。这个"迹"既是"鬼祟疫怪"由显到隐、由兴到衰的踪迹，又是方相氏率领众人奋力追逐、与之搏斗的行程，也是神灵降世、助人抗争的通道。

一、表演场地

傩坛是巫师的傩祭之坛，傩歌、傩舞、傩戏的表演场地，也是衡量傩班和掌坛师声望和地位的一个标准。傩坛布置是极其重要而复杂的工程，以扎"龙厅宝架"最为宏伟。龙厅宝架，又称"三清殿""金銮殿"，俗称"花坛"。它是用竹篾和各种彩色剪纸扎成宫殿型三叠楼式的纸架。傩坛一般设在愿主的中堂，前部为表演活动区域，后部为"桃源洞"区（又称"华山殿"，相传是供众神祇居住的地方），中堂后壁悬挂众神祇画轴，居中的为"三清"神像，其他天神地祇像悬挂于两旁，画壁的前方用竹篾编制一"华山圣殿"，让傩公傩母（偶像）一左一右地高居其中，殿前置神案一张，供陈放祭品及傩面具之用，中堂上方用绳悬挂"吊飞"数十绺，书以各类祭词，堂柱贴有对联。继而摆设贡品，安置乐手击鼓打锣于堂中一角。

此时，灯火辉煌，香烟缭绕，锣鼓齐鸣，巫师身着大红法衣，头戴马尾凤冠，右手执牛角，左手持师刀，边舞边念，伴以牛角的吹奏，正式宣告法事的开始。上述布置，交相辉映，为巫师们的活动创造了良好的氛围。

二、表演人员

辰州傩戏表演者俗称土老师，古称巫觋或法师，傩戏艺人表演时按照角色需要，装扮上各种面具，动作夸张，唱腔神秘，以巫、道合一的组织——"傩坛"为单位，其宗教色彩十分浓厚。通过祭祀当地人民心目中的人类始祖神——傩公傩母，在各种内容的还愿活动（包括消灾愿、太平愿、求子愿、求寿愿、求福愿、青山愿、桃花愿等，除桃花愿还愿活动在春季举行外，其余均在秋冬季举行）中达到消灾弭祸、祈福求子等目的。这种独特的习俗不但决定了傩仪的主要流程与文化特色，也隐含了作为"仪式音声"之一的傩戏唱腔在整个仪式语境中的性质与地位。

三、表演程式

辰州傩戏在"唱""念""做""打"等方面,注重神的传达,而不注重"做功"的精细,因而,表现出一种简单粗放的美。傩戏表演因戴面具,眼睛、眉毛、鼻子、嘴巴、耳朵等部位表情的"做功",则不在表演展示之列,因此,也就不强调演员"做功"。"念"在戏剧表演中表现为道白、对白,不用日常讲话腔调,而用舞台表演腔调,讲究一字一板,吐词清晰,让观众听得清楚。这同其他戏剧是一致的,不同之处在于用语是本地的口头语,不予雕饰和推敲,脱口而出,很少用书面语言,既显示出通俗的亲切感,又显示出质朴美。在"唱"法上,傩戏既遵循每种人物唱腔的固定模式,又不恪守陈规,注重演唱中的灵活性与变通性。傩戏变通的一般规律是吸收本乡本村的山歌、民歌、号子等唱法,使之成为本村、本乡、本地的腔与调。从某一傩坛看,傩戏具有演唱的个性美,使听众喜闻乐见,一听就会唱;从各个乡镇看,傩戏唱法一地一腔,一乡一调,显示出各地傩戏的差异美。

辰州傩戏《仙娘送子》剧照

第八节　保护与传承策略

辰州傩戏作为我国非物质文化遗产之一，对我国传统文化的传承与发展有着重要作用。通过走访、谈话等形式，我们搜集了众多关于辰州傩戏的资料，通过对资料的整理与对传承人口述的分析，我们不难看出，现今辰州傩戏发展存在较多的问题，如传承人老龄化、普及面不广、没有记录完整的传承资料（包括书籍、杂志）等。这些问题的出现，使我们不得不思考，辰州傩戏的发展为何会落得这样的境地？面对辰州傩戏的发展现状，我们应该采取什么样的措施来应对？基于上述思考，本书就辰州傩的保护与传承提出以下几种途径。

一、培养传承人

培养辰州傩戏传承人是保护辰州傩戏的首要任务，随着社会的发展，人们的生活节奏越来越快，在这样一个信息爆炸的时代，人们追逐生活品质的提升，多数生活在农村的年轻人为谋生计外出打工，只留下部分老人继续演绎传承地方戏曲文化，传承人老龄化趋势明显。面对这样的现状，我们如何培养传承人呢？"解铃还需系铃人"，傩戏盛行地区的年轻人是传承人的最佳人选，地方戏曲文化的传承与传承人从小耳濡目染、亲生体会的经历是分不开的。年轻人不愿意加入戏班是因为在今天干傩戏传承这一行无法养家糊口，演傩戏并不能作为一个谋生的职业。因此辰州傩戏传承人的培养应该重点关注傩戏传承人自身生存问题，只要解决了这一问题，就会有更多的年轻人愿意加入保护传统音乐文化的行列。

辰州傩戏的传承可以表演团体的形式进行，就如当今著名的歌舞团体、话剧团体等，这些团体通过较为完备的组织形式来宣传保留传承中

国的音乐文化。所以，要解决辰州傩戏传承人培养的问题，可以借鉴当今歌舞团体的管理体制，同时针对辰州傩戏自身发展特点进行适当的调整。

二、发挥政府主导作用

辰州傩戏是经国务院批准的国家级非物质文化遗产。依据国家政策，每年都有一定的经费用于傩文化资料的搜集和整理，同时老艺人也会收到一定的补助资金。国家之所以出台这些政策，都是为了壮大傩文化的传承队伍，完善辰州傩文化保护机制。基于当前傩戏发展状况，这些资金补助已经不足以让研究者进行深入调查，因此，当地政府应该制定相关的财政政策，设立抢救和保护民间文化遗产的专项基金。同时，要建立起高效的资金投入机制，形成稳定的资金来源，也可以通过招商引资争取更多的资金投入保护项目。辰州傩文化艺术保护和开发是一项重大的文化工程，需要政府发挥主导作用，如相关政策制定、投资行为引导、旅游工程项目建设等，通过加强社会环境建设，来扩大辰州傩戏的生存空间。在当今多元文化的背景下，辰州傩文化自身传承问题还未得到很好的解决，又面临着外来文化的冲击，此时政府的扶持显得尤为重要，因此，要大力发挥政府的主导作用。

三、发挥大众传媒的传播功能

得益于当代社会的快速发展，大众媒体不断兴起，融入人们的日常生活中，电视、互联网、广播、电影等媒体已在人们的日常生活中广泛应用，丰富了人们的生活方式，开拓了人们的视野，给予人们积极的影响，我们在感受多种媒体带来的多彩生活时，也可通过现代传媒这一途径进行传统音乐文化的传播与传承，因此，可以在网上建立一个传统音乐文化传播平台，普及各种传统音乐知识。就辰州傩戏这一具体对象来说，可以分别设置辰州傩戏剧目视频欣赏、辰州傩戏发展过程、辰州傩戏道具服装、辰州傩戏传承人简介等版块，利用互联

网传播的便捷性，让更多的人了解、学习辰州傩戏，以促进辰州傩戏的传承与发展。

四、注重地方语言的传承

方言的运用是民间艺术的特色之一，辰州傩戏的唱词唱腔与当地方言是紧密相关的。很多唱腔是依字行腔，即在保留原有方言音调的基础上，配以一定的旋律调式，以展现出当地的音乐特色。不同的地域风俗，孕育出不同的人文风情，语言作为人类交流的重要手段，是地域文化特色的最好体现，因此在辰州傩戏的传承过程中，应该关注辰州方言的运用。通过对辰州傩戏唱腔中运用的方言进行搜集、整理，编纂出一本较为完整的辰州傩戏方言汇编，以纸质文献形式进行保存。在辰州傩戏方言的汇编工作中，对其中有代表性、难懂的部分，可以通过录音形式将其记载下来，以防失传。只有保住地方的语言特色才能保住辰州傩戏的精华。

五、傩戏进课堂

非遗的传承不仅仅需要传承人的努力，更需要社会的关注，在辰州傩戏的保护与传承过程中，可以适当地将辰州傩文化引入课堂。先不说在全国的中小学课堂或高等院校开设辰州傩戏欣赏和学习课程，至少在辰州当地的学校教育中逐步融入辰州傩戏文化介绍，让更多的年轻人了解傩文化，感受傩文化，并积极传承傩文化。在辰州地区学校中融入傩文化教育的可行性有两点，其一，辰州是辰州傩戏的主要盛行地，拥有开展傩文化教育的完备教学资源。其二，学校作为一个教育场所，拥有较为完备的教育体系，利用学校教育模式的优势，将辰州傩文化用适合年轻人的方式进行传播，这不失为保护与传承辰州傩戏的一个有效途径。

小　结

　　通过对辰州傩戏相关资料的梳理，不难发现在今天的辰州地区，由群众集体创作的傩戏故事，更加贴近他们的生活和思想，这与社会发展变化以及表演人员对傩戏剧目中的人物角色的理解相关。由于近现代社会的急剧变化，辰州傩戏这朵古老的文化奇葩，一度濒临灭绝。好在历史的车轮总是在开拓与反思中前进，近些年来，人们渐渐意识到传统文化和民间艺术所面临的处境。从历史、文学、艺术、人类学和民俗学角度来看，传统民间艺术的保护和传承是具有特殊价值的。从20世纪90年代起，国内外掀起了傩文化研究的热潮，很多学者都提出了保护傩文化资源的一些切实可行的手段和方法，特别是2003年联合国教科文组织通过的《保护非物质文化遗产公约》，使得民间艺术的保护与传承有了一个良好的国际环境。

　　在这样的大环境下，如何用更好的方式来剖析和诠释这种宗教、艺术、民俗的文化综合体？如何利用先进的传媒工具来增强傩文化的传播性？如何在保持傩文化原始韵味的同时将其与新型的旅游产业结合起来？如何在保证傩文化自身特点的基础上，提升它的使用功用，让其适应现代化发展，使这些曾经在历史上熠熠生辉的艺术品能够不断地散发出耀眼的光芒……这些问题都是值得人们深思的。"学"无止境，"传"亦无终点，只有留住中国传统文化的根，才能使其经久不衰；唯有留住中国文化的精髓，才能使中国屹立于世界民族之林。辰州傩戏作为我国传统文化的重要组成部分，应该被完好地保存，广泛地传播。就目前的研究状况来看，辰州傩戏已经逐步受到研究者的重视，逐渐为大众所接受，辰州傩戏的研究源于前人，立于今人，必将成于后人。相信在不久的将来，辰州傩戏将获得更好的发展，为中国传统文化的繁荣助力。

第四章　梅山傩戏

东至株洲醴陵，南至邵阳绥宁，西到怀化辰溪，北抵益阳桃江，古梅山地区在历史的长河中散发着独特的魅力。"唱太公"，轻吟着对男性祖先的祭祀，"大宫和会"承继着对女性祖先的感恩，"抛牌过度"描绘着出师大典中巫傩学徒的青涩。梅山傩戏如同植物的根系，已经深入了梅山地区人民的灵魂和生活，如要剥离便是血肉模糊。梅山地区的巫术文化总让人望而却步，而梅山傩戏却以其富有魅力的身姿向世人展示着她的亲切。

从 2017 年 10 月开始，我们多次前往古老的梅山地区，希望通过对冷水江非物质文化遗产保护中心、金竹山乡杨源村、岩口镇农科村等地的实地探访，以及对梅山傩戏传承人苏立文、苏业照、张放初等老者的采访实录，能够窥探真实梅山傩戏之一二。

【时间】2017 年 10 月 13 日

【地点】冷水江非物质文化遗产保护中心、金竹山乡杨源村、岩口镇农科村

【访谈人】吴远华、池瑾璟、吴远华

【访谈对象】梅山傩戏传承人苏立文、苏业照、张放初等

第一节 历史沿革

梅山傩戏主要流传于古梅山地区,以古梅山首府,即古梅山蛮峒最后一代梅王苏得常(苏甘,1040—1120)居住地冷水江地区为中心向周边辐射,跨8市共25个县级行政区。这片区域位于湖南省中部沅湘之间奔腾北上的资江穿越的雪峰山地,就是今天的湖南省冷水江市。冷水江土著巫傩传承的傩戏,是保存最完整的原生态傩事戏曲,市境内渣渡、托山、岩口、金竹山、山尖、毛易、同兴、中连、梓龙9个乡镇分布有20余个傩坛。世代生息在这片古老土地上,承袭着上古九黎、三苗部族巫傩文化的众多族群,每到岁末年初,都要表演一种独特的傩戏,向他们的始祖蚩尤求子、祈福。

一、渊源

梅山傩戏中的傩神,不像山外傩戏那样多为王侯将相、豪杰英雄,而是开山创业繁衍族群的历代先祖;表演的剧目没有规范的脚本,而是巫傩师徒口传的故事梗概,表演时会邀请观众即兴参与;唱腔是湘中独有的方音小调,道具除特制的傩面具外,还有日常的生产生活工具;伴奏只有锣、鼓、牛角号等简单的傩事乐器,服饰多为生活便装。他们千百年如一日乐此不疲,是因为

梅山傩戏《搬五台山》表演剧照

他们认为，只有再现祖先生活故事的人，才能得到祖先的承认和庇护；只有再现祖先的生活故事，才能娱悦先祖，使自己也获得安宁和娱悦。人们把梅山这种独有的古老傩戏称为"梅山傩戏"。

"梅山"一地古来有之，古梅山原属周的荆州，春秋战国的楚国，秦的长沙郡，汉的长沙国。据《宋史·梅山峒》记载："梅山峒蛮旧不与中国通，其地东接潭，南接邵，其西则辰，其北则鼎、澧，而梅山居其中。"① 当今的梅山地区包括安化、新化两县、冷水江及涟源两市、新邵县部分地区。

梅山傩戏的起源，可上溯到春秋战国时代。东汉王逸《楚辞章句》记载："昔楚南郢之邑，沅、湘之间，其俗信鬼而好祠。其祠必作歌乐鼓舞，以乐诸神。"② 由此可知，至少在两千多年以前，梅山地区的百姓已经开始利用原始巫术来驱鬼祛疫，且显现出原始巫术和宗教色彩。

二、发展

冷水江市是古梅山政治、经济、文化中心，是梅山文化的核心区和发源地，梅山傩戏千百年来就在这块神圣的土地上绽放。

冷水江古为蚩尤九黎、三苗部落聚居地，唐宋时仍"不与中国通"，至北宋熙宁五年（1072）开梅山，才为新化县管辖。南宋时开始，少数移民由中原和江西迁入梅山地区，明初开始来自江西的大量移民涌入梅山地区，导致明中叶湘中"四十八寨苗蛮起事"，与明王朝对抗达80年。由于战乱，来到这里的人们带来了各地区的文化，因此出现了冷水江民间本土派、赣东派、武冈派、淮南派、闽北派等许多流派共同存在的现象。在这样的环境下，冷水江一带的傩戏繁荣发展，形成了一种具有独特地域性的傩文化事象，名为"梅山傩"。梅山傩具有原始诙谐的风格特征，被学界称为"真正古

① 脱脱. 宋史 [M]. 长春：吉林人民出版社，1995：9748.
② 楚辞译注 [M]. 董楚平，译注. 上海：上海古籍出版社，2016：36.

老的民间傩戏"。

20世纪60年代以来，受"左"的思想影响，梅山傩戏这一艺术形式被视为封建迷信，遭受严重打压，以致濒临失传。随着改革开放的推进，冷水江市委、市人民政府对非物质文化遗产保护的工作力度的加大，以抢救、保护这一珍贵的民间戏曲剧种。2006年10月，冷水江市举办了"中国蚩尤文化保护基地傩艺展演"，首次将《舞春牛》《搬锯匠》《扎六娘》等剧目搬上舞台。北京大学督学、著名民俗学家陈子艾，中国傩戏学研究会副会长、中国艺术研究院研究员巫允明等国内外专家学者90人与数千观众观看了此次展演。2007年5月，冷水江市与中国傩戏学研究会共同举办为期7天的"中国·冷水江首届梅山傩文化艺术节"，举行了傩戏大赛和《梅山百傩》大型图片展，来自全市各乡、镇的傩坛进行为期5天的梅山傩戏展演和冷水江梅山百傩展，搜集文学资料10万余字，音像资料1 000余分钟；首次颁发了"非物质文化遗产资源保护奖"，奖励了11个有贡献的傩坛。中国非物质遗产专家委员会委员、中国傩戏学研究会常务副会长、中央戏剧学院教授麻国钧一行9人观看演出后，深受震撼，并一致同意冷水江市为"中国傩戏学研究会"首个"傩文化研究基地"。同年9月，中国艺术研究院特邀"梅山傩戏"代表中国方出席"北京2007中日文化交流会"，与日本艺术家同台演出，获得了世界各国学者的关注，纷纷前往冷水江考察。2010年10月，长沙举办湖南首届旅游商品博览会，"梅山傩戏"作为唯一艺术类项目，应邀参加开幕式演出。目前梅山傩戏已列入冷水江市、娄底市非物质文化遗产保护名录。2008年"梅山傩戏"列入湖南省第二批非物质文化遗产名录。2010年，被评为"国家第三批非物质文化遗产代表性保护项目"。2011年，被列入第三批国家级非物质文化遗产名录。

第二节 传承谱系与传承人

梅山傩戏具有"非物质性"之特征,它传承与发展的关键是传承人。一项古老艺术得以传承必须依靠一个传承载体,梅山傩戏也不例外。由于人的主观意识的不可控性,艺人们在传承的过程中必会有所取舍和侧重,在保持根基的同时融入各自特色,久而久之便形成了不同的传承谱系。任何艺术传承谱系的形成均非一朝一夕,必定经过长期的沉淀。传承谱系的存在不仅有利于梅山傩戏的传承与发展,还为非物质文化遗产专家们研究梅山傩戏提供了可供追寻的方向。

【时间】2017 年 10 月 13 日

【地点】冷水江非物质文化遗产保护中心、金竹山乡杨源村、岩口镇农科村

【访谈人】杨和平、池瑾璟、吴远华

【访谈对象】梅山傩戏传承人苏立文、苏业照、张放初等

一、傩(师)坛传承谱系

梅山傩戏的传承,随着朝代更迭而有所变化。周代,梅山傩戏被视为"乡人傩"和"蛮夷"文化。汉代礼乐制度继承周朝的礼乐传统,官方制定了合乎礼制的祭祀活动,不少民间祭祀活动被看作是"淫祀",不被朝廷认可,梅山傩戏亦是如此。北宋中期,宋徽宗和宋高宗均下令禁止梅山一带演出傩戏,因此梅山傩戏的传承只能转入"地下",由梅山巫觋家族以口传的方式私下传承着。自南宋起,陆续有外来人迁入梅山一带,外来移民的到来同时也带来了不同背景的文化。梅山傩戏在发展的过程中,历经几代人的实践,融合不同时代、背景的文化元素,形成了不同的流派,当时,分布在冷水江的流派主要有本土

派、武冈派、淮南派、赣东派、闽北派，正是有这些流派的存在，形成了冷水江"村村有傩（师）坛，处处有傩戏"的繁荣景象。明中叶长江下游各省移民带来汉傩后，梅山傩戏开始以家传和师传两系在土著和移民中交互传承。

梅山傩戏的传承有着严格的规定，自古以来一直以家传和师传两种传承模式传承着。旧时，传承人的挑选需要遵守"传内不传外，传男不传女"的原则。若有人想学傩戏，必须先问天地，问师傅，需要在天地祖师面前卜卦，只有三卦都过了才可以入师门，在入门时还需要下毒咒发毒誓。但发展至今，学习傩戏的人已不再需要下毒咒或发毒誓了。20世纪末，学术界开始对梅山傩戏展开调查。迄今为止据不完全调查统计，冷水江有传统傩坛40余个。

梅山傩戏的传承以家传为主，师传为辅。然而，近些年来，一方面老一代传承人相继离世，加之家族后人受到多重因素影响无法传承傩戏技艺；另一方面，傩戏越来越受村民喜爱，外地人也慕名前来拜师。因此，梅山傩戏的传承模式也发生了改变，可传外人，具有更强的包容性。据调查统计，冷水江现存的梅山傩坛有40余个，如宋元时期成型的岩口苏家坛、杨源张坛，明初成型的金瓶寥君坛、锡矿山杨家坛、梓坪李家坛、王坪湾王家坛，清代雍正后期成型的大约有30余个，从业人员200余人。家传10代以上的有金竹山乡杨源坛，岩口镇苏氏坛，中连乡段氏坛；师传10代以上的有三尖乡魏氏坛、彭氏坛、铎山镇李氏坛、梓龙乡李氏坛等，从业人员220多人。

2007年5月，"中国·冷水江首届梅山傩文化艺术节"于娄底举行，在此次艺术节中，崭露头角的大多为傩师傩坛所在的乡镇傩戏队。如获得傩戏资源保护奖的有三尖镇南阳魏氏傩戏队、三尖镇南阳彭氏傩戏队、金竹山乡杨源张氏傩戏队、毛易镇清一肖氏傩戏队、铎山镇大坪李氏傩戏队、中连乡南宫段氏傩戏队、中连乡杨家杨氏傩戏队、中连乡金瓶段氏傩戏队、渣渡镇渣渡吴代雄傩戏队、渣渡镇渣渡吴忠德傩戏队、岩口镇农科苏氏傩戏队、同兴乡俩塘胡氏傩戏队、同兴乡俩塘欧阳

氏傩戏队。与此同时，获得"中国·冷水江首届梅山傩文化艺术节"组织奖的有冷水江街道办事处、三尖镇、渣渡镇、铎山镇、岩口镇、金竹山乡、毛易镇、梓龙乡、中连乡、同兴乡。获得优秀傩戏节目奖的有金竹山乡杨源村张氏傩戏队的《上五台山》、铎山镇大坪村李氏傩戏队的《开路先锋》、岩口镇农科村苏氏傩戏队的《搬锯匠》、渣渡镇渣渡村吴代雄傩戏队的《祭都头》、同兴乡俩塘村欧阳氏傩戏队《扫六娘》、梓龙乡梓坪村李氏傩戏队的《笑和尚》、三尖镇南阳居委会魏氏傩戏队的《搬土地》、渣渡镇渣渡村吴忠德傩戏队的《搬开山》、同兴乡俩塘村胡氏傩戏队的《搬五台山》、三尖镇南阳居委会彭氏傩戏队的《搬开山》、金竹山乡杨源村张氏傩戏队的《搬土地》。正是在这些傩戏队的努力下，古老的梅山傩戏才能再次呈现于观众面前，重现往日之精彩。

二、代表性传承人

中国民间文艺家协会主席冯骥才曾言："传承人所传承的不仅是智慧、技艺和审美，更重要的是一代代先人们的生命情感，它叫我们直接、真切和活生生地感知到古老而未泯的灵魂。"① 非物质文化遗产是人类的精神创造，其传承与发展都离不开传承人。梅山傩戏能够在民族艺术文化中独树一帜，这凝聚了梅山傩戏传承人的艰辛与努力，是他们一代又一代的坚持、守望，才使梅山傩戏流传下来并蜚声中外。现今梅山傩戏有国家级传承人1人、省级传承人1人、市级传承人2人，冷水江市级（县）传承人22人，此外还有一些民间艺人，他们共同为梅山傩戏传承做出了重要贡献。

（一）苏立文

苏立文，又名苏先志。1941年1月出生，汉族，冷水江市岩口镇人，梅山傩戏国家级传承人，"傩文化基地"组成人员，行教年收入在1万元以上，擅长表演的剧目是《搬架桥·锯匠》。

① 冯骥才. 中国民间文化遗产抢救工程档案. 2001~2011. 文献卷：2卷 [M]. 银川：宁夏人民教育出版社，2015：676.

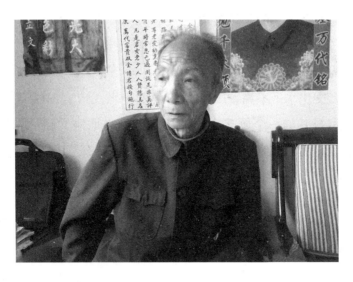

苏立文

苏立文坛是梅山傩戏传承的代表性傩坛，具有较大影响，梅山傩戏传承至今其直系谱系共计有11代。第一代是明万历甲申年出生的苏永学（法号苏君妙宸），享年64岁。第二代是明崇祯甲亥年出生的苏时海，享年73岁。第三代是清康熙甲戌年出生的苏万才，享年67岁。第四代是清雍正甲寅年出生的苏琢忠，享年45岁。第五代是清乾隆甲午年出生的苏世汉，享年71岁。第六代是清嘉庆壬申年出生的苏周殷，享年74岁。第七代是清咸丰癸丑年出生的苏兆旺（法号苏君应灵），享年71岁，还有清咸丰元年苏肇禧的岳父箫谦季（法号萧君宣傅）。第八代是清光绪己卯年出生的苏肇禧（法号苏君清云），享年92岁。清光绪辛巳年出生的苏肇福，享年72岁。第九代是民国癸丑年出生的苏傅衡（法号苏君振南），享年69岁；民国戊午年出生的苏傅衍（法号苏君振光），享年78岁；民国丙寅年出生的苏傅侍（法号苏君振湘），享年66岁；民国癸酉年出生的苏傅循（法号苏君振国），享年59岁。第十代则是民国辛巳年出生的苏立文（法号苏君吉仁）。第十一代是1969年出生的苏业照（法号苏君星照），1970年出生的苏业烈（未过度），1979年出生的袁利军（未过度），1981年出生的胡启杰（未过度）。

以下是对苏立文的采访实录：

问：苏老师，您好！您是梅山傩戏的国家级传承人，您的从业经历是怎样的呢？

苏：我文化水平不高，1941年出身于冷水江市岩口镇金连村郁公湾（现农科村）的一个傩艺家庭，从小深受当地傩文化的影响。我6岁那年被确定为苏氏傩坛的传承人；随后进入岩口苏氏宗祠小学学习，初中时期，就开始利用课余时间跟随父亲学习师教、武术以及傩艺等。1970年，我参加了湘黔铁路的修建工作和文艺宣传活动。1972年，我回家务农，并跟随父亲从事傩戏表演，行走香火。1982年，接过已亡父师的衣钵，正式成为苏氏傩坛的掌教师公。

问：那您父亲对您的傩戏表演有什么指导？

苏：6岁时，身为"巫师"的父亲，给我读"科本"，让我触动颇深。也是在这一年，我被正式确立为苏氏傩坛的下一代传承人，教名为苏君吉仁。我的父亲给我举行了梅山师教的"抛牌过度"仪式，持续了4天。仪式举行期间，父亲背着我完成"上刀山""下火海"的表演。等我再长大一些，父亲口传给我傩戏的密语，因为没有任何相关的书籍和文字的记载，所以只能以口传的方式代代相传。之后，父亲又教会了我傩戏的唱调、动作、锣鼓道具的运用，要求我每样都得精通。1950年，我在父亲的指导下熟诵了师道两教的本经，并熟练地掌握了傩戏剧本内容。1956年，我辍学回家，开始全心全意地跟随父亲学习傩舞、傩戏、傩礼、傩祭、傩歌、傩曲等技艺。"文革"期间提倡"破四旧"，盛行已久的傩戏被看作是荼毒人民的封建迷信，不能再光明正大地表演。因此，我只能每天白天生产劳作，晚上苦练唱、念、做、打、跳、舞、奏等技巧。在父亲的严格要求下，我练就了一身扎实的基本功。1970年，我被抽调至三线，经常会在闲暇时间给工友们唱傩歌，表演一些傩戏的片段，工友们非常喜欢，被逗得合不拢嘴。也正是因为如此，我被领导看好，调至三线文工团，担任二胡、笛子的演奏以及编剧、表演等重要工作。我在文工团时，会将傩戏的一些唱腔、唱词、动

作等融入表演中，深受大家的喜爱。直至1971年三线文工团解散，我便再次回到家中跟随父亲务农，表演傩戏。1978年，改革开放政策的实行，提倡宗教信仰自由，人们的日常行为不再像以往一样受限，因此苏氏傩坛的香火再次兴盛起来。经过长时间的实践，我的傩艺表演技艺得到了磨炼，且日趋成熟。此外，还学会了《搬和尚》《搬土地》《搬开山》《搬五台山》《和梅山》《和坛神》《祭都头》等一系列梅山傩戏代表剧目。

问：苏先生，那您对弟子的培养有什么经验可以分享吗？

苏：在授徒传艺过程中，我毫无保留地将本经给每位徒弟抄录，要求他们在闲暇时间背诵练唱，对于一些细节及难度较大的地方，我会详细讲解。平时有时间就会带领徒弟们出去行走香火，在实践当中反复锻炼。我每年都会带领一班弟子在方圆三四百千米内行走香火，每年表演不下百余场次。

在采访过程中，苏立文将苏氏文坛现存手诀向我们演示了一遍，据他所说，傩事有通用手诀和打符立禁专用诀两大类，共计79道。其中，打符立禁专用诀有三道，分别为前光后暗诀、猫儿诀、隔诀；傩事通用手诀有76道，分别为大金刀诀、小金刀诀、金尊光诀、银尊光诀、日光诀、月光诀、大先锋诀、小先锋诀、九龙车子诀、井潭妙诀、五云诀、五马诀、花花轿子诀、四指插天诀、二指插地诀、阳尖峰诀、阴尖峰诀、阳五猖诀、阴五猖诀、翻坛张五郎诀、两手七祖诀、头上七千诀、头下八万诀、天封诀、地封诀、天鏨诀、地鏨诀、天霄金桥诀、地霄银桥诀、五色祥云诀、金锁诀、银锁诀、铜锁诀、三元将军诀、五百蛮雷诀、阳九牛诀、阴九牛诀、五台山诀、骑龙案寨诀、金字大排诀、银字小排诀、金桥诀、银桥诀、围山妙诀、神船诀、白鹤妙诀、玉龙兰伞诀、猛虎妙诀、黄斑饿虎诀、左青龙诀、右白虎诀、前朱雀诀、后玄武诀、金枪玉印诀、金板诀、银板诀、铜板诀、铁板诀、金钉诀、银钉诀、印信合同诀、双鹤童子诀、令旗一支诀、排诀、上排上座诀、中排中座诀、下排下座诀、莲花宝座诀、大和合诀、小和合诀、祖师诀、剑

诀、藏风岭诀、背风墙诀、枷锁诀、无名天子诀等。

打符立禁专用诀：

前光后暗诀

猫儿诀

隔诀

傩事通用手诀：

大金刀诀

小金刀诀

金尊光诀

银尊光诀

日光诀

月光诀

大先锋诀

小先锋诀

第四章 梅山傩戏

九龙车子诀

井潭妙诀

五云诀

五马诀

花花轿子诀

四指插天诀

二指插地诀

阳尖峰诀

阴尖峰诀

阳五猖诀

阴五猖诀

翻坛张五郎诀

两手七祖诀

头上七千诀

头下八万诀

天封诀

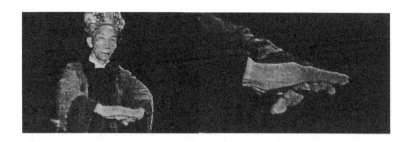

地封诀

天錾诀

地錾诀

天霄金桥诀

地霄银桥诀

五色祥云诀

金锁诀

银锁诀

铜锁诀

三元将军诀

五百蛮雷诀

阳九牛诀

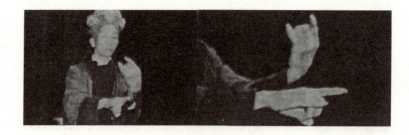

阴九牛诀

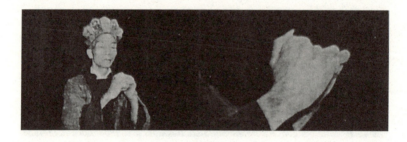

五台山诀

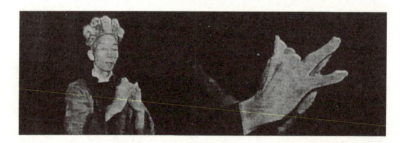

骑龙案寨诀

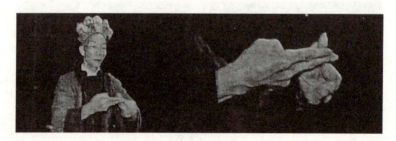

金字大排诀

银字小排诀

金桥诀

银桥诀

围山妙诀

神船诀

白鹤妙诀

玉龙兰伞诀

猛虎妙诀

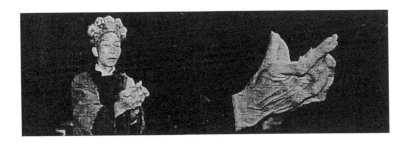

黄斑饿虎诀

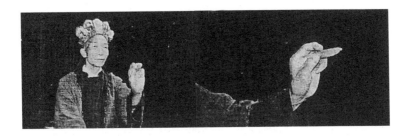

左青龙诀

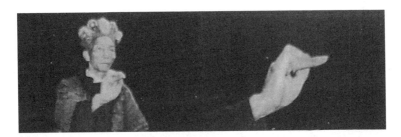

右白虎诀

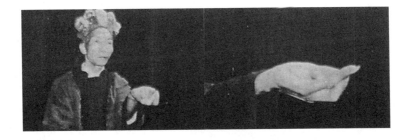

前朱雀诀

后玄武诀

金枪玉印诀

金板诀

银板诀

第四章 梅山傩戏

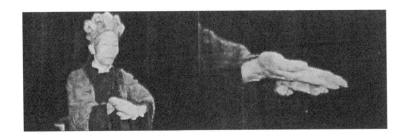

铜板诀

铁板诀

金钉诀

银钉诀

印信合同诀

双鹤童子诀

令旗一支诀

排诀

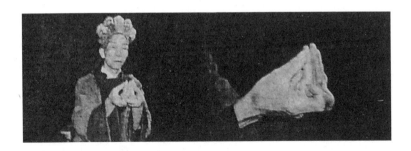

上排上座诀

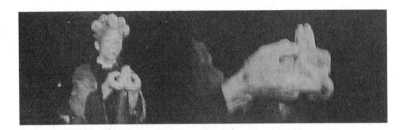

中排中座诀

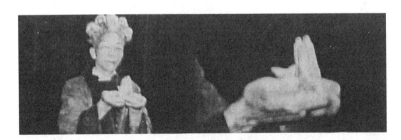

下排下座诀

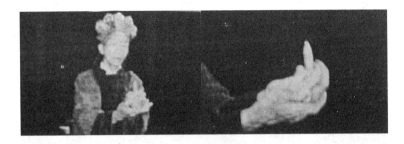

莲花宝座诀

大和合诀

小和合诀

祖师诀

剑诀

第四章 梅山傩戏

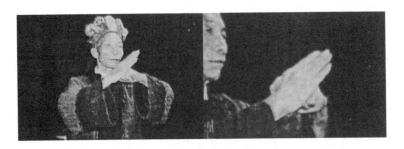

藏风岭诀

背风墙诀

枷锁诀

无名天子诀

苏立文在唱戏时,声调奇特,言语古怪,眼睛里充满坚定而夺目的

光,仿佛像变了一个人似的。苏立文的技艺具有原始性、意象性、互动性、群众性等特点。富有原始性是因为所有的剧目都由上一辈口传身授,所饰演人物形象都是神化了的本土祖先。故事情节所描绘的就是先民生产、生活的情景,对白为本土方言,表演动作贴近生活,语言诙谐有趣。所谓意象性,主要反映在道具和服饰方面,苏立文使用的道具均为本土农家生活中常用器具,例如,一条罗布手巾既可以在《搬锯匠》中当锯片,又可以代表树木的叶片;一条长板凳不仅可以看作一只渡船,也可以当作神桥,具有多重意象化的特征。互动性则是指梅山傩戏故事情节比较简单,所有的剧目都会邀请观众一起唱喝,临场发挥,互动娱乐功能强,场面热闹。群众性是指演员对人们所熟悉的儿歌、谜语、山歌、顺口溜、俚语、歇后语等都可以信手拈来,融入表演,并通过夸张的表演,获得观众的一致认同和好评,具有广泛的群众性。

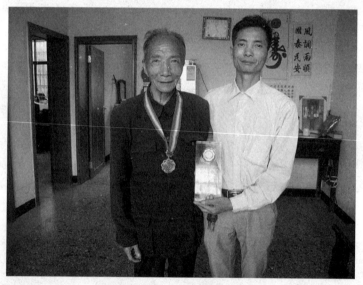

苏立文和儿子苏业照

苏立文一直以来都尽心尽力地传授傩艺,他曾先后教过苏乐喜、苏海林、袁铁明、袁明胜、袁立军、苏业照、苏业烈等几十个徒弟,将傩艺传播至冷水江、新化、涟源、邵阳、新邵等地。徒弟当中有不少人为了生计而不得不中途放弃,选择外出打工赚钱。苏业照、苏业烈二人是

苏立文的儿子，他们现在都继承了他的衣钵，兄弟二人经常同父亲一起表演。现今，苏立文的年龄大了，再也无法展现高超的技艺，但是乡亲们依旧很相信他，只要他在场"坐坛"，就算在旁敲敲锣鼓，他们都会来捧个场子。在行走香火的过程中，他也不忘宣传和传承梅山傩戏这一原始古老的戏曲形式，并经常与杨源张坛、新邵肖坛等同行交流，继续扩大梅山傩戏表演的队伍，使傩戏表演的剧本、道具不断完善，艺术水平不断提升，在当地享有很高的声望。

21世纪以来，非物质文化遗产的继承与保护得到了党中央和相关部门的高度重视，从而有了较好的生存与发展环境，基于这一背景，苏氏傩坛得到了进一步的发展。2006年，苏立文在首届冷水江市傩艺展上表演了剧目《搬锯匠》《搬土地》。2007年5月，"中国·冷水江首届梅山傩文化艺术节"在冷水江波月洞景区举办，苏立文不仅参加了开幕式表演，还荣获了"中国·冷水江首届梅山傩文化艺术节傩戏资源保护奖"，此外他表演的剧目《搬锯匠》荣获"优秀节目奖"；同年9月，苏立文被邀进京参加"中日文化交流会"，他带领着冷水江傩艺队参加了此次会议，表演了《搬锯匠》与《开坛》这两个傩戏片段，

苏立文向弟子传授傩技

并在此次交流会中给所有人留下了深刻的印象，获得了一致好评；同年12月，因他多次参加梅山文化交流演出，冷水江市文学艺术联合会授予他该年度"突出贡献奖"。2008年，苏立文赴新化紫鹊界风景区参加了梅山文化交流演出；同年，他被确立为娄底市市级梅山傩戏传承人。2009年9月，苏氏傩坛入选美国哈佛大学和梅山文化研究会"湖南传统文化研究"项目调查案例，经过10个多月的工作，共配合完成了文本资料20余万字，录像资料270分钟等。2010年8月17日，娄底电视台《走遍娄底》栏目以梅山傩戏为题专程采访和报道了苏氏傩坛傩戏传承情况（分上、下集）。2010年9月，苏立文被邀请参加了湖南首届旅游商品艺术节开幕式演出，他表演的梅山傩戏剧目《搬锯匠》是该次艺术节上仅有的非物质文化遗产艺术类参演节目，荣获了湖南省首届民间文化艺术表演三等奖。2010年9月，他被确立为湖南省省级梅山傩戏传承人。2011年8月，苏立文应邀参加湖南省电视台梅山傩戏专题宣传片的拍摄，表演宣传介绍梅山傩戏。2012年12月，由湖南冷水江市申报，苏立文被选为第四批国家级非物质文化遗产项目梅山傩戏代表性传承人。

苏立文被选为国家级非物质文化遗产项目（梅山傩戏）代表性传承人证书

苏立文的作品《搬锯匠》荣获"第一届湖南省民间文艺奖·民间艺术表演奖"三等奖

(二) 张放初

张放初,1950 年 8 月出生,农民,初中学历,湖南省冷水江市金竹山乡杨源村八组村民,梅山傩戏省级代表性传承人,杨源张坛第二十二代传人,奏名张复妙。

张放初所宗的杨源张坛,原本是老太祖张君德寿(1294—1329)创立于宋末元初的巫傩坛,至第九代祖张公宁贞于明隆庆年间加盟新化玉虚观后,祖坛开始兼行道教法事,新传弟子也正式开始以道教龙门派的班排字号排"奏名"。到 20 世纪,坛班排字号为"一阳来复本",其中"阳"字辈相当于德寿太公所传的第二十代,他的父亲名叫张前烈,奏名来焰,为本坛第二十一代弟子。

张放初近照(来自湖南非遗网)

杨源张坛的传承谱系如表 6:

表6 杨源张坛传承谱系

	姓名	生卒年	寿命
第一代	张君德寿	元世祖三十一年（甲午） 天历二年（己巳）	35岁
第二代	凤先	元泰定三年（丙寅） 明洪武二十九年（丙子）	71岁
第三代	思仪	元顺帝至正十一年（辛卯） 明正统八年（癸亥）	92岁
第四代	文升	明洪武二十三年（庚午） 天顺六年（壬午）	73岁
第五代	时温	明宣德二年（丁未） 正德二年（丁卯）	80岁
第六代	永贵	明景泰元年（庚午） 正德七年（壬申）	62岁
第七代	奉彻	明成化十七年（辛丑） 嘉靖十三年（甲午）	54岁
第八代	廷辉	明弘治十六年（癸亥） 万历六年（戊寅）	76岁
第九代	仕满	明嘉靖二十四年（乙巳） 万历二十六年（戊戌）	53岁
第十代	朝贵	明隆庆元年（丁卯） 万历二十八年（庚子）	33岁
第十一代	大望	明万历十七年（己丑） 清顺治五年（戊子）	60岁
第十二代	奇垦	明天启四年（甲子） 康熙二十三年（甲子）	61岁
第十三代	泰庆 （道兴）	清顺治十年（癸巳） 康熙五十九年（庚子）	67岁

续表

	姓名	生卒年	寿命
第十四代	茂圣 （远徽）	康熙三十九年（庚辰） 乾隆二十四年（己卯）	60岁
第十五代	玉吉 （明捷）	乾隆十七年（壬申） 乾隆四十年（甲辰）	32岁
第十六代	声诗 （光零）	乾隆四十七年（壬寅） 咸丰二年（壬子）	70岁
第十七代	昌鹤 （显文）	嘉庆十九年（甲戌） 同治十二年（癸酉）	59岁
第十八代	高祖父才珏 （灵炳）	咸丰元年（辛亥） 民国三年（甲午）	63岁
第十九代	曾祖父学祉 （一珩）	光绪十四年（戊子） 民国十年（辛酉）	33岁
第二十代	祖父攸利 （阳银）	光绪三十三年（丁未） 公元1955年（乙未）	49岁
第二十一代	父亲前烈 （来焰）	民国十七年（戊辰） 公元1999年（辛未）	64岁
第二十二代	张放初 （复妙）	公元1950年8月24日—	
	儿子祖送	公元1979年9月8日—	
	徒弟赵红安	公元1973年6月9日—	
	徒弟张新祥	公元1979年8月5日—	

以下为采访实录：

问：张先生您好，请问您是从小就开始接触傩戏的吗？

张：是的，我是在小学念书的时候就跟着我的父亲一起学习傩戏表演以及巫傩法事，16岁的时候，跟我的父亲行香火。那个时候很努力，只要一有空我就练习傩戏的基本功，学习道教科仪。

问：在您从事宗教职业40余年里，您都在哪些地方留下了足迹？

张：我从事傩戏表演48年了，去过很多地方，本市（冷水江市）、娄底、新邵、涟源、新化等。

问：张老师可谓是梅山傩戏的"知己"了，据粗略统计，您为观众表演梅山傩戏已超过5 000场次，那么，您都表演了哪些内容呢？

张：主要有两个，巫傩法事和道教科仪。巫傩法事包括冲傩、和梅山、唱太公、唱傩戏、和娘娘、和坛等内容；道教科仪则包含有送度、雷醮、寿醮、清水醮、开光醮、安龙奠土、打符立禁等内容。不论是巫傩法事，还是道教科仪，哪怕已经很熟练，我都会好好准备，因为这些都离不开念、唱、打、做的基本功，我只有认真准备了，才能对那些来看傩戏表演的观众有个交代！

问：老师对傩戏表演的态度及精神让我十分敬佩，谢谢您对这份事业的付出。《唱太公出轿》傩事是杨源张坛最具代表性、最具特色的傩事，请问您会亲自主持吗？

张：我跟随父师做过四次该宗傩事，父师去世之后，该宗傩事就由我亲自主持，每三年一次，每次持续的时间为三天三夜。

问：您除了在本省进行表演外，是否进行过傩戏宣传或者比赛？

张：我这一辈子都以继承和弘扬梅山傩戏为己任，想让整个中国还有世界都能看到傩戏，欣赏傩戏，了解傩戏。我在2007年的时候，参加了"中国·冷水江首届梅山傩文化艺术节"；同年9月，前往北京参加了2007年中日文化交流会，并代表中方表演了梅山傩戏传统剧目，获在场成员的一致好评；2010年4月，美国威斯康大学麦迪逊分校邀请我去给他们表演傩戏，我就带着他们（哥哥张启初、儿子张祖送、艺徒张新祥、侄子张双喜、张太平等）专程前往该校表演了傩舞、傩礼以及傩戏《搬土地》等；2012年元月，我率领弟子参加了梅山民俗展演；同年4月，又为中央电视台七套"乡土"栏目组表演梅山傩戏《搬土地》《扎六娘》等剧目，以"乡村戏班"为题播放。只要有展示梅山傩戏的机会，我就会把握住机会向大家介绍梅山傩戏的魅力。

张放初在长期的实践过程中，形成了独具个人特色的技艺特征，主

要表现为以下五点：第一，剧情具有原始性，所表演的剧目脱胎于古代《椎牛》祭礼，剧中人物均是本土神人化先民，表演动作粗犷，极具野性，威武有力，语言诙谐幽默；第二，受众面广泛，表演内容包含有当地人民熟悉的山歌、儿歌、顺口溜、俚语、小调等，在表演时易于与人民群众产生共鸣。在表演的时候，通常会邀请现场观众临场参与，互动性较强，深受不同层次民众的喜爱；第三，自成一派，杨源张坛的剧目均是由祖、父辈以口传的方式传承下来的，剧目《和会六娘》在整个梅山傩戏剧目中，以其独特的载歌载舞形式出现，自成一派，独具特色；第四，戏剧形态多样，梅山傩戏具备原始戏剧从戏剧化仪式到仪式化戏剧之间的各种过渡形态；第五，具有较强神秘性，在梅山傩事的法事中"采降脚马"是最为神秘的一项，该项傩事成功的关键在于现场傩艺的氛围，一旦现场氛围到达巅峰状态该项傩事便算成功。杨源张坛每次演出《唱太公出轿》之"采降脚马"都会成功，这在湘中傩艺界是绝无仅有的。

张放初除了自己身体力行传承梅山傩戏之外，还培养了梅山傩戏的新生代传承人，旨在为梅山傩戏的发展储备后备力量。张放初培养的传承人有四个，一子三徒（张祖送、张双喜、赵新安、张新祥），儿子张祖送初中毕业之后便跟随父亲张放初学习梅山傩戏和巫傩的表演技艺。张放初充分地认识到实践是锻炼艺人最好的方式，因此他会为徒弟们创造实践的机会。张祖送在其父张放初的悉心培养下，现已业有所成。2007年，张祖送在"中国·冷水江首届梅山傩文化艺术节"表演的傩舞《和会六娘》（饰演六娘）荣获"优秀节目奖"，同时还获得本次艺术节的"非物质文化遗产保护奖"。2011年，在父亲的委托下，张祖送前往香港中文大学表演了梅山傩戏《搬土地》等剧目。

张放初作为梅山傩戏的省级传承人，一直以继承和弘扬梅山傩戏为己任，致力于最大限度宣传梅山傩戏，让全国人民乃至全世界人民了解这项古老且优秀的艺术。多年来，他一直活跃在传承与弘扬梅山傩戏的前线，为梅山傩戏的发展与保护做出了较大贡献。

三、其他传承人

除以上代表性传承人以外,还有许多技艺精湛、表演娴熟的傩戏传承人。虽然这些传承人的知名度可能并没有前两位艺人高,但他们在宣传傩戏、表演傩戏、传承傩戏等方面依旧有着深远的影响。这些艺人与国家级、省级传承人相辅相成、相互依存,共同促进梅山傩戏的传承与发展。梅山傩戏主要传承艺人还有:

魏定斌,农民,1940年8月出生,住在三尖南阳,师承关系为祖传,祖传第二十一代。擅长表演的剧目为《接六娘》《搬开山》;

彭初德,农民,住在三尖南阳,师承关系为祖传,擅长表演的剧目为《搬土地》《搬架桥》;

张海华,农民,1972年6月出生,金竹杨源,师承关系为祖传,祖传第二十三代。擅长表演的剧目为《接六娘》《搬开山》;

张海林,农民,奏名金竹杨源,师承关系为祖传,擅长表演的剧目为《搬五台山》;

肖扎华,农民,奏名毛易清一,师承关系为师传,擅长表演的剧目为《搬土地》《起都头》;

李叙琅,农民,住在铎山大坪,师承关系为祖传,擅长表演的剧目为《踩仙娘》《祭都头》;

段朝晖,农民,住在中连南宫,师承关系为师传,擅长表演的剧目为《搬土地》;

杨六坚,农民,住在中连杨家,师承关系为祖传,擅长表演的剧目为《扫六娘》《搬土地》;

段少生,农民,住在中连金瓶,师承关系为师传,擅长表演的剧目为《接六娘》《搬开山》;

吴代雄,农民,住在渣渡,师承关系为祖传,擅长表演的剧目为《搬架桥》;

吴忠德,农民,1959年10月出生,住在渣渡,师承关系为祖传,

擅长表演的剧目为《搬开山》；

胡桂初，农民，1959年11月出生，住在同心俩圹，师承关系为祖传，祖传第五代。擅长表演的剧目为《接六娘》《搬土地》；

阳衡山，农民，1964年3月出生，住在同心两塘，师承关系为祖传，擅长表演的剧目为《搬开山》《搬土地》；

李乙详，1978年5月出生，住在铎山，祖传第五代，擅长表演的剧目为《搬开山》；

李传校，农民，1951年4月出生，住在梓龙梓坪，师承关系为祖传，祖传第十代。擅长表演的剧目为《搬笑和尚》；

李绍意，农民，住在梓龙吴家，师承关系为师传，擅长表演的剧目为《搬开山》；

王身志，农民，1970年2月出生，师承关系为师传，擅长表演的剧目为《祭都头》，为"傩文化基地"组成人员；

张前钟，农民，住在金竹杨源，师承关系为祖传，擅长表演的剧目为《搬土地》。

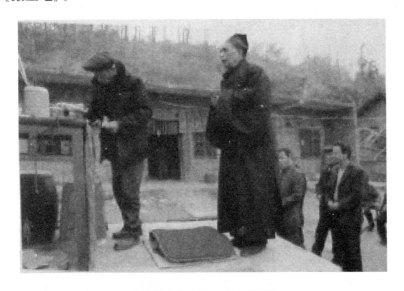

张前钟主持勾愿（太平清醮）

苏业照，男，汉族，1966年1月12日生于湖南省冷水江市岩口镇农科村。已参加抛牌奏职，奏名苏君星照，确定为苏氏傩坛第十一代传承法师。

第三节 传承剧目

梅山傩戏剧目的传承大多以言传身教和书籍记载为主，现存的梅山傩戏主要集中于古梅山的中心地区。经具体调查，梅山地区现存傩戏剧目至少有20个，这些傩戏剧目，大部分保存于祭祀男性祖先的"唱太公"、祭祀女性祖先的"大宫和会"和为巫傩学徒举行的出师大典"抛牌过度"等大型傩事仪式，并且都要戴面具表演。

一、传统剧目

据现今的考证，梅山地区的傩戏传统剧目至少还有20个，主要有：《搬架桥》《搬开山》《搬砍路》《扎六娘》（又称《搬扫路娘子》《接六娘》《踩仙娘》等）《搬五台山》《搬土地》（有《搬兴隆土地》《搬天光土地》两种变形）《搬都头》《搬笑和尚》《练将斩鸡头》等9种。这些剧目的故事情节大致可以分为两类。一为讲述梅山先祖面对生活的困境而不断努力向上的故事，二为讲述梅山的先祖进行捕鱼、耕地和狩猎等劳动的故事。

（一）《搬锯匠》

《搬锯匠》为大型巫事"大宫和会"（俗称"接娘娘"）第一天晚上搬演的傩戏《搬架桥》中的3个片段。《搬架桥》主要情节为：巫事主家枫老爷需架一座杨祖桥以迎接各路神圣祖师、猖兵，特请锯匠师徒来主持其事。锯匠师徒二人来到主家，接受任务，上五方高山访木，最后在主家后花园访得一株沉香木，请各路坛神帮助砍下树木，

锯成木料，架成阴阳二座杨祖桥。节目时间一般为2小时，其间主要是临场让观众参与发展剧情，所以不同傩坛和不同地段、不同主家的演出会呈现不尽相同的内容和风格。《搬锯匠》为岩口苏氏傩坛从《搬架桥》中的访木、伐木、锯板3个片段压缩成的一个表演剧目，表演时间需45分钟，在"2007中日文化交流会"开幕式上，表演者将演出浓缩为10余分钟。角色为座坛师、司锣、主东、锯匠师、徒、木马等7种。

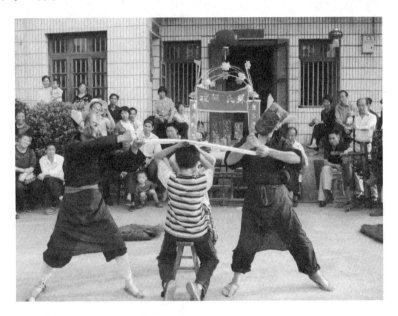

2007年5月6日在冷水江市波月公园举行的"中国·冷水江首届梅山傩文化艺术节"上岩口苏氏傩坛演出的《搬锯匠》"锯板"剧照（李志勇、李魁拍摄）

(二)《搬开山》

《搬开山》是杨源张氏傩坛巫傩师举行新坛弟子传度法事"抛牌过度"第三天晚上表演的傩戏，"开山"意指"开山祖师"，主要内容是传度师以傩戏演出的形式代表开山祖师，向新晋弟子们讲述过往的创业历程，其间多插科打诨，节目时长为2小时。主要角色4人：座坛师、司锣、开山、新坛弟子。此剧目在傩坛的大型巫事"大宫和会"中也有演出，主要情节为开山祖师在两张相叠的方桌上以肢体语

言表现艰苦的创业历程，内容为拳打五方、倒立上山、开荒、种地、纺纱、做鞋、洗浴、大小便等，主要角色则只把受传的新坛弟子换为祈福的事主。

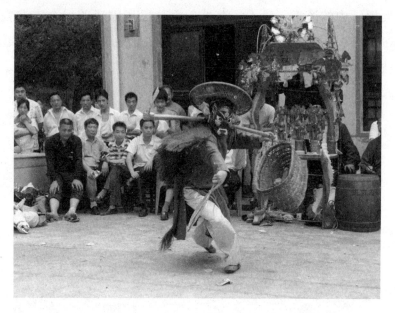

杨源张氏傩坛演出的《搬开山》剧照（吴建新、乔西林拍摄）

（三）《搬五台山》

《搬五台山》是杨源张氏傩坛做"传度""和会"等巫事均需搬演的显武傩戏，"五台"一指五张台子（冷水江方言，指方桌）；二指东南西北中五方，意为"开辟五方"。《搬五台山》的演出是为了向观众呈现开山祖师曾经的神武与艰辛。主要情节为：开山祖师拳打五方，倒立翻上三桌叠成的高山，在山上开荒种地、拉屎撒尿、洗脸洗澡、纺纱制鞋，最后再将鞋子传给新人，从而开辟新的五方。在演出过程中，演员会以即兴问答的形式，调动观众参与，节目时长通常为2小时，主要角色为座坛师、司锣、开山3人。此剧目即其他傩坛表演的《搬开山》，不同之处是《搬开山》中高山仅用两张方桌。

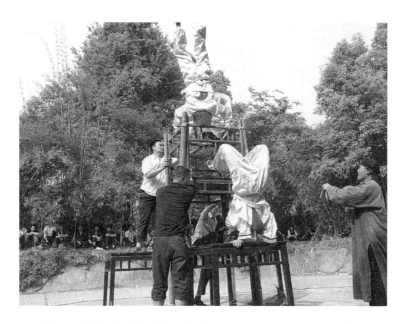

杨源张氏傩坛演出的《搬五台山》剧照（吴建新、乔西林拍摄）

（四）《祭都头》

《祭都头》为大型巫事"大宫和会"中的一段祭仪，很少独立演出。都头又称都猖，意为梅山五方五路猖兵的首领。其剧情梗概是：巫师化身为梅山祖师张五郎，将东南西北中五方都头一一召唤来，分配东都头管好主家的牛马，南都头管好猪，西都头管好狗，北都头管好鸡鸭，中都头管好四方都头，并一一卜卦，表示得到五方都头的应允，设宴款待之后，叫他们各司其职。角色一般为8个：座坛师、司锣、张五郎及五方都头。

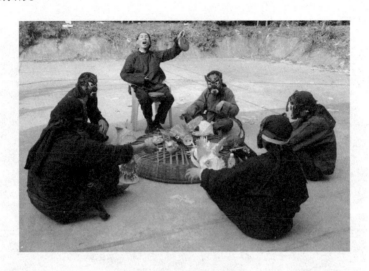

杨源张氏傩坛演出的《祭都头》剧照（吴建新、乔西林拍摄）

（五）《接六娘》

《接六娘》又称《搬扫路娘子》，是"大宫和会"中的傩戏。所讲故事是巫事主家请六娘来扫出一条大路以迎接神圣祖师、猖兵，风流六娘沿途招蜂惹蝶，与多人纠缠不清，来到主家后又被主家纠缠，最终扫开了大路。其间鼓励观众参与到表演中来，极具趣味性。冷水江市各傩

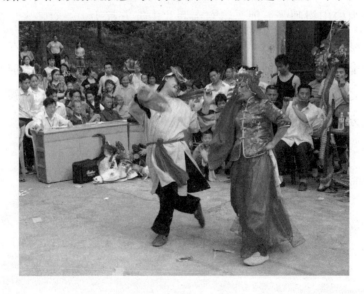

杨源张氏傩坛演出的《接六娘》歌舞节目剧照（吴建新、乔西林拍摄）

的表演共有戏剧、戏曲、歌舞3种类型,节目时间都是2小时左右,主要角色7种:座坛师、司锣、主家、六娘、相公(情人)、歪嘴和尚、渡船老翁(一般由3至4人反串)。

(六)《搬土地》

《搬土地》是做"传度""和会"等巫事均需搬演、又可独立演出的傩戏,有《兴隆土地》《天光土地》两种变形。《天光土地》讲述的是土地公上主家来为之收煞、祈福、纳财的故事,时间一般1小时左右,角色有座坛师、土地爷。《兴隆土地》主要情节为:土地公婆为夫妻生活不和谐而起了争执,为主家祈福时还纠缠不清;通过一番打闹,最终为主家招了财进了宝。其间鼓励观众参与表演,节目时长为2小时左右,角色6个:座坛师、主家、土地公、土地婆、招财、进宝。

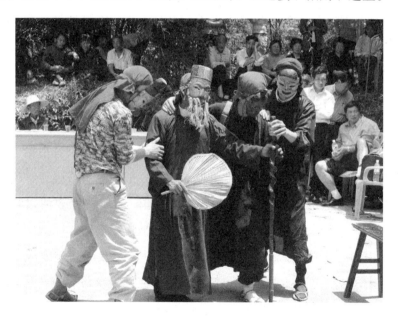

三尖彭氏傩坛演出的《兴隆土地》剧照(吴建新、乔西林拍摄)

(七)《搬财神》

《搬财神》是梅山傩戏中的常见剧目之一,其表演动作生动形象,唱词诙谐幽默,风趣俏皮,表达了人们追求美好生活的意愿,具有典型的育人、娱乐、审美作用。《搬财神》的唱词有念白和唱颂两种,以七

字句为主，讲究格律、对仗，合辙押韵。与《搬土地》不同，法师在表演《搬财神》时，较少使用当地的方言俚语。梅山师公在基本完成了法事中的起水告白、接界、点兵、干熟牲、会神等程式之后，一般就会安排《搬财神》的表演。表演时，演员一般要根据角色的特征戴面具穿法衣、拿道具，在神案背景外载歌载舞，表演形式活泼、幽默风趣，是傩祭中最吸引老百姓的一个环节。因为财神是最贴近百姓对于幸福生活追求的一种神祇，《搬财神》一直是傩戏表演中，备受男女老少喜爱的节目之一。《搬财神》的表演程式一共有请神、唱神、送神三道程序。师公身穿一件黄色的，袖口与对襟镶黑边、领口镶红边的上衣，腰围绣了财神图案、镶红边的两开围裙，围裙上吊有两条黄色飘带，头戴红色布帽，喜气的财神扮相便完成了一大半，然后把财神面具放在神案上，蛇形神棍插在神案边的木墩上，开始上香，跪拜请神、唱神、送神。师公每完成一个程序都要卜卦，然后走到堂门口前后，烧纸敬神，亮手诀大金刀、小金刀、日月二宫。

《搬财神》的唱腔简单，具有古老的吟诵风格，其吟唱旋律以 "sol do la sol" 音调为主，反复吟唱，只根据语言声调和字音的多少在音准和节奏上有细微的变化。音乐旋律走向比较稳定，常在羽音上做上下二度的波动加花，增强了旋律的歌唱性；尾音一般为长音或强音，使歌唱具有终止感和稳定性。师公在表演《搬财神》时，整个表演过程都由大锣和堂鼓伴奏，唱一遍，敲一遍，节奏音型比较简洁。除此之外，表演过程中的"人声帮腔"也是一大特点，即表演者用问句或故意说错的句子来诱发旁边的人声问答和打趣纠错，促使观众与表演者互动。

(八)《和梅山》

《和梅山》主要有两种演出形式，一种是专场演出，时间一般为一天；另一种是在其他师公法事中附带演出，因只演《和梅山》，免去了其他仪程，时间约 1 小时。无论以何种方式演出，事前都要进行"迎神""祭神""会兵""差兵"等法事，而事后都要进行"交愿""起马"等法事，这些法事，又带有很浓的歌舞戏剧成分，有着别的法事

所没有的特点。《和梅山》请神，除奉请太上老君、三元法主、张赵二郎、张五郎、孟公、土地、阴师、寨长之外，还必须请梅山上、中、下三峒的扶、李、赵三大主神和五路梅山、九溪十八峒地方神。请三峒梅山时，师公右手执师杖，左手掐宫（八卦的宫位），脚踏罡步（舞步），口唱"罡诀"（唱词），配以锣鼓，完全是地地道道的歌舞形式。《和梅山》祭神时，先在堂屋中央布置一个特殊的坛场，即铺一只特大的"赌盘"（一种用竹篾编织的直径约有1.5米的竹圆盘，有的地方叫南盘），上置五柱线香，五柱"高标"，五品红蜡、五碗菜、五杯茶、五杯酒、五只碗、五双筷，并从山上采新鲜树枝插在坛场上面，以其作为"青山"。法师头系鱼腹巾（一种青、红两色布片缝制成的，长45厘米、宽30厘米的头饰），上插三束纸钱，扮演三峒梅山神，五个梅崽亦由师公或观众扮演，服饰随意，六人围着"青山"进行表演。除此之外，会兵、差兵是《和梅山》必有的法事。会兵，即将五方兵马会至坛前；差兵即差遣兵马为信士办事。经过请神、祭神、会兵、差兵之后，才开始表演《和梅山》。

除上述梅山傩戏剧目以外，民间流传着《搬都头》《唱土地》等保留傩戏特征，但已仪式化或民俗化；市北部、东部个别乡镇还保留着一种传统的手持木偶戏，别名"观音戏"，代表剧目有《海游传》《定军山》等。

第四节　剧目实录

梅山傩戏剧目传承的方式以文字记录和口传为主，其中，前者的形式主要为剧本。剧本是一种文学形式，是演员表演的文本基础，对戏曲剧目传承具有十分重要的意义。我国民间戏曲的传授主要以口传身授为主，又因民间艺人多为劳动生产者，不注重文字记录，因而，传统民间

戏曲的剧本流传下来的甚是寥寥，梅山傩戏的传承也存在这样的问题。我们在对梅山傩戏进行调查研究的过程中，对《搬开山郎君》《搬兴隆土地》《搬和尚本经》三个剧目的表演进行了观看。这三个剧目内容丰富，人物形象生动，有故事情节，色彩神秘，别具特色，具有广泛的群众基础。因此，我们对这三个剧目的内容进行了详细记录。梅山傩戏的剧本为傩戏剧目表演提供了依据，让其在历史的起伏中依旧留有最原始的韵味，并使得这些剧目长长久久地保存下去。同时，也为我国傩戏研究提供一份翔实的资料，为我国文化增添新的宝藏。

一、《搬开山郎君》实录

人物：坐法师（简称坐）兼司鼓

　　　　开山郎君（简称开）

　　　　香主

　　　　司锣

　　　　傩事

［开山郎君头戴师巾、上戴破斗笠，脸戴开山面具，身着对襟蓝上衣，倒背蓑衣，蓑衣上沾有碎稻草；腰系罗布长巾，腰后插1把钩（弯）刀，左手持师棍，棍尖挑一叠点燃冒烟的纸钱；右手执蒲扇。穿草鞋，立于大门外。］

［锣鼓声起，对白开始］

开　三十三天云雾稀。

坐　三十三天云雾稀。

开　未曾先到早先知。

坐　未曾先到早先知。

开　噢噢噢，古怪古怪真古怪。

坐　噢，古怪古怪真古怪。

开　翻来覆去是个现把戏。

坐　翻来覆去是个现把戏。

开　噢噢噢，半夜三更打锣打鼓在做什么？

坐　打锣打鼓在这里庆贺太祖。

开　"干饱餐"？

坐　庆太祖。

开　"庆太公"？那你就是只坐坛的猪？

坐　坐坛的法师。

开　坐坛的"主公"？

坐　坐坛的师公。

开　哦，坐坛的臭袜子。

坐　我是个坐坛的法师。

开　哦，坐坛的法师。香主庆贺太祖，是一心恭敬还是二心恭敬？

坐　香主庆贺太祖，还是一心恭敬，你是何人？

开　问我是何人？我是六曹院内修路的大郎君，特来为香主开财门大道。香主要是一心恭敬，我就引入法坛，要是二心恭敬哦哦哦哦……

坐　香主庆贺太祖，还是一心恭敬。你只来……

开　来来来？

坐　来。

开　来来来了。

坐　来啰。

开　[做推开门状，边进门边起唱]

要知先锋身出处，师郎方便说原因。

西梅山上出铁矿，西梅山下立炉堂。

上山寻个张打铁，下山寻个扯炉人。

打把钩刀只有个门月大，下称称来刚刚只有五百斤。

上山寻个什么把？将来掉（方言，意为安装）起不相当。

上山寻个沉香把，将来掉起正相当。

担、担、担到宝庆府里过。

坐　宝庆府里过。

开　宝庆府里过,府卒见我郎君老子走忙忙:
　　担又担到旧化袍里过。
　　(注:"袍"系"浮"的方言读音,与下句的"城"字对应。"城"与沉同音,沉是船工的讳忌字。傩戏中系借用船工的忌语来逗趣)

坐　新化城里过。

开　新化城里过,县官见我郎君老子战兢兢:
　　担、担到十字路上过,路堂土地问我何州何府何县人?
　　郎君将言来回答,我是六曹院内修路的大郎君。
　　大郎君,小郎君,有车有马降来临。
　　大郎君,小郎君,无车无马降来临。
　　[突然丢下手中棍、扇,往神案下扑]

坐　香主还是在吉南方向旺相之地,你逞(方言,意为双手往下撤)高了,要低些子逞。[开山学公鸡叫]先锋你逞了个么子?

开　退一只公鸡在算角(方言,意为生蛋),我逞出蛋来给小孩子呷。

坐　鸡公算角?鸡婆子算蛋咧。

开　鸡婆子算蛋,香主的外婆算屁。

坐　先锋又逞低了,要平些子逞。[开山又跌倒]

开　不好想得,粉(方言,意为跌)了二十四子。

坐　我不信,哪里有二十四子?讲给大家听听。

开　(唱) 正月元有耍狮子,二月花针穿耳子,
　　三月清明挂白纸,四月立夏扮(方言,意为摔打)麦子,
　　五月端阳呷粽子,六月天热摇扇子,
　　七月十五烧钱纸,八月中秋吃芋子,
　　九月重阳杀鸭子,十月戴帽子,

十一月穿鞋子，十二月穿褂子。

伙计崽跟我到街上去赌干子（指银圆或铜板的背面，正面称"麻子"），出对子，左边输了500好票子，右边输了500两好银子。

坐　先锋，这是十二个月的"子"数。要扮了身上的"子"数才为凭。

开　头发尖子，头发兜子，眼门框子，眼珠子，鼻子，牙子，舌子，手爪子，脚爪子。

坐　先锋，到法坛里内不要弹弹舞舞，要礼仪为先，花果为园，碓坎里拜年。

把香主请出来。[香主上前]

开　哗哗哗，不要动。坐法师，请来了香主。

坐　你们站错了。

开　干渴了？

坐　大边（民间称左边为大边）相见。

开　大的上个券（方言，指牛鼻栓）？要打个转转，要与香主平手打个转转？

坐　给香主贺一贺。

开　给香主凿一凿？

坐　要帮香主赞支歌。

开　要帮香主钉只角？[拿牛角往香主头上做钉角状]

坐　将美言美语给香主赞只歌，恭贺香主财从今日起，富从今日来。

开　恭贺香主财从今日起，富从今日来。财也来，喜也来，打个屁带出粪来。人发千丁，粮进万担，筷子穿心，弯处来的富贵。

坐　百子千孙，万代富贵。帮香主看个相。

开　香主天门生得高，八十岁还要发骚。眼珠生得鼓，好比一个马屁股。

坐　好比朝廷做知府。

开　鼻子生得钩，吃我郎君老子的尿，要帮我郎君老子抬轿。

坐　不坐马来就坐轿。

开　牙子生得雪白白，半夜三更到外面去偷白菜。

坐　爱吃好菜。

开　一个好嘴巴。

坐　人家的嘴是个旺嘴。

开　香主的嘴是个直口，上边有毛，下边有毛，中间一条槽。香主拿手来。[抓起香主的手] 好手好手，快砍倒去坟（方言，意为炖），还是五爪金龙。香主右手生得长，有点怕婆娘。一二三四五，金木水火土。过了冬瓜桥，就是宝庆府。左手生得短，不吃好菜就吃我郎君老子的管[拿碎稻草往香主嘴里塞，香主躲开]。看脚相，呷了困，困了呷（暗骂香主是头猪），千和万合，万合千和。

坐　相看完了，香主有浓杯美酒相送。[香主向开山敬一杯酒，开山尝口，再回敬香主]

开　一杯美酒清又清，不敬香主敬何人？
　　写个一字送上门，一字写来是一横；
　　一举成名天下闻，一品当朝做帝君。

（灌香主酒，白）
　　一杯美酒敬了，还是要敬个双杯。
　　二杯美酒清又清，不敬香主敬何人？
　　写个二字送上门，二字写来有两横；
　　二月桃花色色红，二字下头添人字，
　　天长地久得安宁。

（再灌酒，白）
　　二杯美酒敬了要敬三多，要给香主钉只脚，
　　还是要敬三多吉庆的浓杯美酒。

写个三字送上门，三字写来有三横；

三春杨柳发子孙：三字中间加一竖，

王子王孙做帝君。

坐　吃了酒，下了手，要帮香主做些功夫，帮香主修开财门大路。

开　修起来，修个怎么样呢？修个高的削尖削尖，修个低的扒平扒平。没修得好，修个兵来直走马来直行，鸡鸭鹅呀满池塘；水无深浅一坦平阳，金银财宝滚进家堂。香主有银封相送，香主就拿银封送与太公。

坐　你来要参，去要静。先锋，你同府带来的宝贝要交与香主，唯愿香主发财。

开　我头上戴的烂斗笠。

坐　纱帽，纱帽要交于香主。

开　纱帽原来不非轻，洞府将来做人情。

　　我将纱帽交与你，唯愿官上又加官。

　　我再将身上穿的烂蓑衣。

坐　滚龙袍子。

开　滚龙袍子不非轻，郎君将来送人情。

　　我今将来交与你，唯愿南山万寿春。

　　再有手中拿的钩贡钩，钩柴烧，直贡直，

坐　买田置地。金力银棍好宝物，要交与香主。

开　钩刀原来不非轻，郎君将来送人情。

　　唯愿你上山砍柴遇着沉香木，下河担水遇着海龙王。

　　龙王送你一担金水桶，一头金来二头银。

　　金子将来买田地，银子将来买轿车。

　　手中拿的烂扇子。

坐　香扇。香扇要交与香主。

开　香扇原来不非轻，郎君将来送人情。

　　我今将来交与你，唯愿五黄六月做神仙。

［自语］：再有身上带的稻草，稻草也要交与香主。

　　稻草原来不非轻，郎君将来送人情。

　　我今将来交与你，唯愿你栏里喂猪牛样大，房间造酒海样深；养猪不要米来不要糠，只要用水拌米汤。

　　坐坛师，宝物交完了。

坐　醉别香主。

开　香主，上面那只臭袜子拿掉了。还是你草还（"吵烦"的谐音）了我，我急慢了你。

坐　是你草还了香主。

开　是我草还哜遮（方言，意为"这张"）桌子。

坐　桌子也是香主的。

开　桌子也是香主的？归根结底还是要草还香主。

坐　要辞别香主了。

开　要辞别香主，祝香主财从今日来，人发千丁，有粮进万担田，百子千孙万代咯（方言，的）富贵。

　　祝香主时从今日起，富从今日来，人发千丁，有粮进万担田，阴有阴钱，阳有阳钱，明阳造化，贯白分明。

（念唱）高山锯树要起马，平地推车要起身，

长老下山为个寨，升烛光明回殿场。

借动元童三通鼓，回归洞府去藏身。

鞭炮声中，一个筋斗翻出大门。

（全剧完）

二、《搬兴隆土地》实录

人物：坐法师（简称坐）兼司鼓

　　　土地公（简称土）

　　　土地婆（简称婆）

　　　香主（简称主）

司锣

[土地公戴红头巾，穿红法袍，驼背，戴面具，左手以师棍为拐杖，右手执蒲扇；土地婆用白毛巾当头巾，着女用蓝大襟衣、青裤，手提竹篮，竹篮上罩花毛巾。立于门外]

[锣鼓声起，对白]

土　哦哦哦……这个里滴（方言：意为里头）半夜三更打锣打鼓做那个么子庆贺？

坐　确实在这个里滴庆贺了。

土　确实在这个里滴庆贺？

坐　哦。

土　喊这个里滴公子没阁，阁哒个妇子。

坐　确实有个恩（方言读音阁）东户主。

土　确实是个恩东户主？这个恩东户主庆贺太祖是一心恭敬、二心恭敬，娘心恭敬、爷（方言读音牙）心恭敬，哪个恭敬？

坐　香主庆贺太祖了，还是一心恭敬。你是何人？

土　香主庆贺太祖还是一心恭敬？你问我是何人？

坐　哦。

土　我是下坛长生兴隆土地。

坐　哦。

土　特来帮香主兴家旺宅。要不是一心恭敬我就到别处去了。

坐　香主还是一心恭敬，咯闹（方言，指这里）你只来、来了。

土　我来、来哒了。咯里（那么）何以没见香主来迎接我土地公公？

坐　香主到大门底下去，来，来了，来迎接你土地公公。把门打开。[香主开门]

土　没看见呢？

坐　来了，来了咯。

土　香主在哪里记（句尾语气词，无实义）？

坐　在恩里（那里）记，恩里记［香主上前］

土　啊呀！我个宝崽，这是那个永兴香主。

坐　哦。

土　我那个时候看见你在地下捡糖鸡屎呷，何里（怎么）长得牛大马大了。帽子偏偏，不比往年了。坐法师。

坐　哦。

土　啊，香主，我土地土地，有三分灵气，若要无灵气，下尿也淋土地。

坐　你是个下坛长生兴隆土地。

土　哦，个下坛长生兴隆土地咧。咯里（这样）我讲点灵气子你们听，要是那些打牌赌博的敬了我土地，眼珠子都学了瓷器（民间隐语，指眼睛像瓷器一样明亮放光）。

坐　啊呀，灵验好。

土　要是那些屠户师傅敬了我土地，一只猪杀出两副心肝肺。

坐　啊呀！当真好灵验，一只猪杀出两副心肝肺。

土　要是那些怀孕的妇子敬了我土地，养起崽来就如打个啾啾屁。

坐　啊呀，灵验好。

土　咯里香主，我来哒了。

合　［唱］正月里元宵天火发，二月青草马蹄香；

　　三月里清明挂白纸，四月立夏插田秧；

　　五月里龙船初下水，六月美女晒衣裳；

　　七月里周王放大赦，八月八日雁鹅回；

　　九月里重阳蒸美酒，十月天宫降浓霜；

　　十一月家家择日子，十二月家家打锣打鼓庆呀太公。

坐　啊呀，兴隆土地。

土　唵？

坐　你呀是不觉行一行，来到了这个法坛中来了。

土　嗯，不觉一行一行，来到这个法坛里来了。

坐　我要问你一问。

土　你要问罗？

坐　问看你是坐马而来，还是坐轿而来？

土　啊呀，你这个坐法猪。

坐　坐法师。

土　我已七老八老一百二十了，还坐得轿，坐得马？我是慢慢地一行二步而来的。

坐　啊呀，还精爽了耶，一行二步！咯里身边带个么咯（什么）手下人来没。

土　该坏了，我的那个老母（意为老太婆），翘起个尾巴，行（打）头来了的。

坐　你的老母跷起个尾巴？

土　嗯。

坐　咯里没有看见来哪。

土　没看见来？

坐　嗯。

土　该坏了，咯里到哪闹（里）去了？咯里没有瞒到我喃？

坐　瞒不住的。

土　咯里要何以搞呢？

坐　何以搞了，你看想点么咯办法子。

土　啊呀！

坐　你到那个三天门下去大喊三声就来了的。

土　咯里，坐法师，我那个老母，老倌子，那个永兴家唱阁热太公，我们两口子去帮他兴家旺宅，她喊她行头来，要我慢慢来的，没来？

坐　没来。

土　咯里等下子来哒，看我要拿糠料搓根绳子，吊倒她到梁枋上面，用棉花条子捏松捏松，看我要抽到她个遍身肿。

坐　当真舍得打啦，把棉花条子捏松捏松，罗（搓）成索子。

土　还要到三天门下大喊三声才能来的？

坐　嗯。

土　咯里等我转过个屁陀子来哒。

坐　好酸，莫就臭了个屁陀子。

土　这里是三四天门下了？

坐　这是三天门下。

土　哦，三天门下，大喊三声就来咯？啊呀，咯里了，哞哞哞……

坐　你的老母莫是只牛妇子呢？

土　她的舅外婆姓牛。

坐　舅外婆姓牛，是个这样的姓。喊不得了。

土　哦，咯里，接接接……

坐　啊呀，你老母莫是只脚妇，哦猪妇了？

土　她的姑嫚嫚（姑姑）姓猪了。

坐　姓，也莫咯样的喊。

土　哦，咯咯咯……

坐　哦，莫是只狗妇在爬了？

土　哦，她的嫚嫚（姑姑）姓狗了。

坐　姓，也莫咯样的喊。

土　喊不得？

坐　哦。

土　某娃子，你的爷。

坐　你老糊涂了。

土　快信（尾缀词）了。

坐　老糊涂了。

土　哦，当真快信了。老母要喊老母才来的。

坐　哦。

土　老母哦……

坐　应哒罗。

土　还冒（没有）架势出旧（新的反义词，方言中，新、身同音，意为还没有准备动身）。

坐　用力渐（挣大）一下。

土　老母哦……

坐　再用力渐一下。

土　老母……

婆　哦。

土　快点，快点。

婆　来罗。［进门］

土　快点，快点，啊呀，老母，你到哪里来了？

坐　她到庵堂里拜佛来。

婆　我到庵堂里拜佛来。

土　你到庵堂里帮和尚师傅补裤来？

婆　拜佛来。

土　是这样补还是那样补。

婆　拜佛了。

土　哦，拜佛。啊呀，坐法师，我老母到庵堂里拜佛来，和尚师傅对她好得很，皮打皮，两层皮，拿根油麻秆秆糖嗯（方言，你）呷。

坐　呷得嘴巴油喽里（方言，意为油光水亮）。

土　呷得嘴巴油喽里。

坐　来了，来了，何以舍不得打了？望着你老母都舍不得打了。

土　来了，人都麻了，屋都斜了。

坐　老母也喊来了，咯里参见香主哒。

土　咯里，老母，放落哒，［接过竹篮放地下］我们来参见香主。香主，我们土地公婆若何？给你唱个野（方言，揖），唯愿你金子银子只管拿。咳，这个香主有点毛吊（方言，不正经）。

坐　何以？

土　他拿着我老母的裤子抓抓抓了。

坐　你老母长得太漂亮了。没有咯样的路（事情）。给香主拜个年。

土　我们土地公婆帮香主拜个年，唯愿香主买尽世间田。他就用手将我老婆绵（方言，拧）。这个香主不正道。

坐　我听别人讲，土地公土地婆，一年四季两公婆。

土　哪个开粪口的？我这个老母瓜哒（方言，指偷汉子）咯个香主都帮我养了两三个，三个都是大官职。老大每天拿根扁担宽箕帮别人担煤，是个担官；老二每天帮员外老爷舂熟米，是个碓官；老三拿个扫把把地下的灰尘垃圾扫开，将香主外面的金银财宝扫进来，是个扫官。老大、老二连扫官都成家了，并且都是娶哒大官家的女子。

坐　你讲给大家听听看。

土　大媳妇是神仙山的姑翁母。

坐　你讲给香主听。

土　大媳妇原来是姓金，朝日迎宾待客人；
　　 她迎宾来我待客，大家做个问谈经。

坐　大媳妇讲完了，还有二媳妇也要讲给香主听。

土　二媳妇原来身姓陈，朝日喂猪赶狗人；
　　 她喂猪来我赶狗，大家做个耍谈经。

坐　三媳妇也要讲给香主听。

土　三媳妇是银矿山银员外个妥太姬（方言，对爷爷的姐姐的称呼。爸爸的姐姐称妥娘）。
　　 三媳妇原来身姓银，朝日烧火煮饭人：
　　 她烧火来我煮饭，我的媳妇只想是只老狗公，
　　 舀勺淅水冒脑（没头没脑）淋。

坐　还是家繁事是讲不尽的。

土 是讲不尽的。反手同过月拱桥去看娘娘去。香主，你与我老婆两个挼起我去。快打快打快打，你前头踪起三只狗公，莫让它咬了我老母个现当（老地方）。

坐 是三个斗星。

土 你前面还站起我第六个表妹。

坐 是个伏羲小妹，圣寿无疆。

土 你个前头站起三只姆姆。

坐 她是三曹王母。是我六曹六案的活前神。

土 他是三四五六条田塍？

坐 活前神。你要到香主家架起金狮猫儿板凳，坐断五鼠六耗。

土 不坐东南西北，单坐中央永镇乾坤、香主办清梁来吃。[双坐神案前长凳上，前管供品。唱]。三十三天法门开，天宫降下土地来。

土地原有九兄弟，九个兄弟有原因。
前头四子归天去，后头五子镇乾坤。
第一哥哥排座位，排在天门土地堂；
第二哥哥排座位，排在山中土地堂；
第三哥哥排座位，排在衙门土地堂；
第四哥哥排座位，排在当坊土地堂；
第五哥哥就是我，我是下坛兴隆土地堂。
再有原来另有因，香主在上听原因。
帮你左边立起摇钱树，右边立个聚宝盆。
摇钱树，聚宝盆，朝落金，晚落银。
金子将来买田地，银子将来买马骑。
上买云贵并两省，下买青峰月去马蹄香。
四方良田都买尽，骑驴跨马管田庄。
我到坛前立起紫荆树，你拿起手巾包封挂紫荆。
紫荆树上缠一缠，十代儿孙九状元；

紫荆树上拖一拖，十代儿孙九登科。

坐　请你将好言到香主家里赞起，手巾包封，我们这里兴兆（方言，领情）了。呷酒以后，请你大发元展。

土　老母，香主要你帮他去砸哒一条田塍。

坐　请你大发元辰。

土　拿副卦来。老母，两块向天，就像你的，掰开个茄子一样；两块铺起，就是我的；一块向天，一块铺起，就是我们两个的。你心合我心，我心合你意，打三个封卦，元辰发了。等我到三天门下帮香主把金银财宝、猪羊牛马、鸡犬鹅鸭喊回家来。

坐　你看西眉山上黄的黄得好，白的白得好，那是什么？

土　那是金银财宝，香主喜爱吗？

坐　香主喜爱。

土　[唱]金根财宝自回来，收到了没有？

主　收到了。

土　对门西门山上，猪财猪婆自回来；牛财，黄牛水牛自回来。收到了没有？

坐　收到了。

土　猫儿狗犬，狗公狗婆自回来。收到了没有？

坐　收到了。

土　满塘的鸡鸭鹅子都自回来，收到了没有？

坐　收到了。

土　所有的钱财账目都入库来，金银财宝自回来。收到了没有？

坐　收到了。

土　老母，我们两个到厅掌里去画一个井字，一面与老母在陀。

婆　一面成河。

土　二面老母养个崽。

婆　二面成海。

土　三面老母莫讲。

婆　三面成江。

土　四面老母不要动。

婆　四面成井。

土　收起香主家下一年四季所犯天瘟、地瘟、年瘟、月瘟、日瘟、时瘟，一切瘟疫瘴气、风火偷盗，一齐打落万丈金井。下坛土地回归去藏身。

[唱] 自古男归左，女归右，下坛土地去藏身。千和万合，万合千和。丐保香主家下鸡鸭鹅燕满池塘。

[在鼓声中双双钻入神案下，全剧完]

三、《搬和尚本经》实录

人物：和尚（简称僧）

　　　坐法师（简称坐）

　　　香主（简称主）

　　　司鼓

　　　锣师

[傩坛布置：这次演出因仅1个剧目，坛场比一般演唱太公全科布置简单，仅在神案前方架设坛标、对联，上供苏立文父师苏君振光神像，神像前设苹果、饼干果盘，1杯酒、1杯茶、1只水碗、1只木鱼、1个令牌、1升米，米中插1支红烛、3根线香]

僧头戴青色圆桶小帽，帽外以两副头扎反面朝外扎于前额和后脑处，代表五佛冠，脸上戴"脸子"，身穿红黑两色大方格对襟长袍代表袈裟，颈上用120厘米长红塑胶带挂两个直径45厘米的竹篾圆筛代表大钹，左手执鼓棍，右手执木鱼和1根线香，脚穿青面白底胶鞋。立于大门外。

[锣鼓声起，里外对白]

僧　哦哦哦……太极分高厚。

坐　太极分高厚。

僧　轻轻上旭天。

坐　轻轻上旭天。

僧　人能修至道。

坐　人能修至道。

　　僧将来作真仙。仙将来做神仙。曾诚意三千数，坐诚意三千数。

僧　时今数万年。

僧　时令数万年，他香主太爷家里放大炮。

坐　太平我以报。

僧　香主住婆（方言，只）鹰观屋。

坐　面上万言书。

僧　香主是一心恭敬还是二心恭敬？坐香主还是一心恭敬，你是何人？

坐　你问我是何人？我是桃深刷内开山的老和尚。借元始的符命，借道德的威风，特来帮香主安谢五方地脉龙神。坐你是个野和尚。

僧　那我助你三通鸣锣急鼓，引入法坛，你自管来就是了。

僧　我来，来，来了？

坐　你自管来了。［僧入门］

僧　啊、啊、啊……内面还有咯（方言，这么）多的阿嫂在了。

坐　哦，不要害羞。

僧　我来了。坐你自来。

僧　那我当真来了。

坐　你自来。

僧　西眉山上一呀一只鹅，口咬青草念呀念弥陀。

　　南无佛，阿弥陀佛，

　　要呀要你修呀你不修，瘦了的黄牛变呀变水牛；

　　南无佛，阿弥陀佛，

　　千斤犁耙要呀要你背呀，手拿稍枝跟呀跟着你抽；

南无佛，阿弥陀佛，
　　登曹的太公我个爷，你保佑我和尚师傅早成双。
坐　野和尚。
僧　老和尚、老和尚了。
坐　你刚才说登曹太公你个等，保佑你和尚师傅早成双，你是个野和尚了。
僧　是个老和尚。
坐　和尚师傅见不得妇人的，你还要保佑你早成双，讨个老婆早成双。
僧　见不得妇人，我崽都不做和尚了。你看，这里好多的和尚崽子。
坐　你来是来到了法坛里内来了，不要弹弹舞舞，要将礼仪为先。花果为圆，要请香主相见。
僧　是个何样的香猪？是个草冲的，还是个宁乡的猪？
坐　还是姓乡的香主。
僧　恩，看看哒。喂，乡里的猪。
坐　是个真实的香主。
僧　真实的香主，在哪里？
坐　香主在吉南方向旺相之地。
僧　香主在哪里？
坐　远在天边，近在眼前。[主向前一步，面对僧]
僧　啊、啊、啊……恭喜香主，贺喜香主。
坐　老和尚，你来呀来到这个坛内来了，要将美言美语恭贺香主。
僧　……
坐　老和尚，你美言美语是赞贺了这么久，我还要问你一问？
僧　尽你问。
坐　你是一路来，还是从哪里来？
僧　我从那里来，从这里来，到处来。

坐　你从哪个地方来的？

僧　我从哪里来的？我从宝庆肚里长出来。

坐　新化宝庆府里？

僧　就是新化袍（浮，方言读袍）里。

坐　旧化袍里，新化城里。

僧　新化袍里，新化城里，还有个蛮大的扁（典，此句中用谐音）故。

坐　就是那个过河的典故？

僧　这里有个典故，还是个圆故，讲得奕（完整）是个奕故，讲不奕是个扁故，总而言之，我这个破筛子放落哒。[取下竹锦放地上]走啊！香主，莫讲起，嗯伲（你们）是背后的路（事情），我伲要过河。我大慈大悲的老和尚师傅，要过河了，[大喊]渡子老子我咯崽，帮我大慈大悲的和尚牵船过来哦。一个妇人就蹲在那，和尚师傅，对不起，我搭你过个河。啊呀，我看哒都不得了，见不得妇人呀，她还要搭我过个河。我想又想不清，摸呀摸颈筋。我想一下，要得，我就出个令。一个令令（形容词：很尖），一个也团圆：悉巩量巩（象声词）子响，救闹救苦（形容词，可怜）子怜。我就没办法了，我和尚师傅以锡杖为题是个令令尖，我和尚师博就讲。

僧坐合　手拿锡杖令令尖，头戴僧帽也团圆。
　　　　　身披袈装悉巩量巩子响，看经念佛散闹数苦子怜。

僧　咯子那个渡子老子，就拿竹竿为题；手拿竹竿令令尖，头戴斗笠也团圆。身披蓑衣悉巩量巩子响，上河背纤教闹数苦子怜。

僧坐合　手拿竹竿令令尖，头戴斗笠也团圆。
　　　　　身穿蓑衣悉巩量孔子响，上河背纤数闹教苦子怜。

僧　第三个该是那个妇人的了，我看她讲不讲得出来。
　　　　　[学女声]我手拿的花针令令尖，头戴簪子也团圆。
　　　　　身穿袍子悉巩量巩子响，生男育女救闹教苦子怜。

坐 她也答出来了，

僧 她也答出来了，一跑就跑到船上。船小了，人多了，挤呀挤，把我和尚师傅的屁挤出来了，满船臭了，我赖渡子老子，渡子老子赖和尚，就搞不清了。

僧 我和和尚师傅想了个办法，男人打屁做皇帝，女人打屁做娘娘。那妇人想娘娘做了，她说，和尚师傅我个爷，那个屁是我打的。我就起火了，就骂她一骂：穿你的肚，插你的肠，你妇人家打屁赖我老和尚。

坐 妇人就不好想的了。

僧 妇人就不好想的了。[学女声] 我砍你咯脑壳啊！我剁你咯脑壳啊！我就一跳跳出船来，一走，到了麻溪、油溪。走到冷水江，走到长铺子，走到毛易铺，走到种（筻）溪桥。

坐 是筻溪桥。

僧 走到土子岭。

坐 是石子岭。

僧 走到辜家，走到闵家。一路走到这个瓜棚里内来了。

坐 花坛里内来了。

僧 花坛里内来了。我就这样来的。

坐 猪有名，狗有姓。我要问你和尚到底姓么咯号么咯？

僧 和尚号么咯，你自己去问，你将手伸出来，我写个字你认。横他一横，抽他一棍，上面不出头，下面踢他一脚。这是个什么字？

坐 丁字咯。

僧 丁字啊。和尚师傅身姓丁，朝日下南京，走到十字街前过，望见好妇人，散哒精个啵（方言，抱住亲个嘴），心里好得多。

坐 野和尚。

僧 老和尚。

坐 你和尚师傅身姓丁，今日下南京，走到十字街前过，清展碰到

好妇人，散咕精个眼，心里好得多？

僧　心里好得多。

坐　妇人见不得，你见了好得多，是个可字了。

僧　可以是个和尚了。和尚师傅身姓可，肚中有小火。想呷鸡鱼肉，朝日下田摸田螺，田螺摸得少，虾米鱼崽摸得多，摸只斋鱼子回来打汤喝。

坐　老和尚。你当真咯是个野和尚，你又喊和尚师傅身姓可，肚中有小火，到田里去摸田螺，田螺摸得少，虾米鱼崽摸得多，摸只斋鱼子回来打汤喝。

僧　姓可了，肚中是有些火。请个魏匠师傅织一个，是一个空壳壳。请个石匹打一个，是个石砣砣。请个山主化一个，化个擂钵磨脑壳。姓好了没有？

坐　要不得。和尚师傅只能呷得斋，你还要摸只斋鱼子回来打汤喝，看你盐都没放，要不得。

僧　要不得？

坐　看你在身边加个什么呢？

僧　我加个坐人。

坐　加个起人。

僧　咯子是个么咯字呢？

坐　是个何字，和尚师博本姓何，你讲给香主听。

僧　和尚师傅身姓何，一世没老婆。

　　请个篾匠师傅织一个，织又织个空壳壳。

　　请个石匠雕一个，雕又雕个石砣砣。

　　请个本匠凿一个。凿又凿个木砣砣。

　　请个长工用泥巴扮一个，只怕大雨来淋破。

　　请个山主化一个，化个擂钵磨脑壳。

坐　要不得，再姓一个好的。

僧　我就他一棍，又加一棍，再横一棍，中间直一棍，两头莫

出端。

坐　是个王字。

僧　那我是个王爷的和尚了。和尚师傅身姓王，朝日看经念地藏。有人请我来念佛，上就冲破个天，下流一环贡（杯子）大酱。上天奏善事，下地降祯祥。

坐　咯子了，你姓也姓完了。野和尚，看你晓得请些菩萨吗？

僧　请菩萨，算我的。高有高的高菩萨，低有低的低菩萨，红有红的红菩萨，黑有黑的黑菩萨，白有白的白菩萨。

坐　那是些什么菩萨？

僧　高的高菩萨是个玉皇大伯伯，低的低菩萨是个地脉大龙神，红的红菩萨是个开（关）夫子，黑的黑菩萨是个翘（赵）起（公）元帅，白的白菩萨是个第六个表妹（伏羲小妹）。

坐　野和尚，你会念经吗？

僧　烂布筋。草鞋烂了四条筋，丝瓜烂了一把筋。

坐　要念好经，观音经，救苦经。不会念就念一段咒。

僧　算我的，解冤结咒，唵齿临金吒，吾今为汝解金吒，唵强中强吉中吉，波罗会上有殊利。一切冤家离我身，摩诃般若波罗蜜。

坐　你还挑得拜四大深思（方言读音：烟）吗？

僧　哪根大烟，一年天地盖敬恩，二日月照帖思，三拜国王水土恩，四拜父母养育恩。[僧手抓竹筛底下拜，拜完以竹筛夹住自己的头往上拔，夹得"哎哟哎物"叫]

坐　野和尚你不静心，会夹落个脑壳咯。

僧　昨夜我和我师父娘子一起困（睡），她告诉了我一个秘诀咯，看灵不灵哒，我试试看哒。嘛呢叭呢牟，嘛呢叭呢牟！[松开竹筛，丢到地下]

坐　还要帮香主安谢五方龙神。

僧　香主有包封相送，我就搬请师父救败下殷郊法水。香炉头上叩

起叩起，香炉头上恐（请的谐音）起恐走，叩请师父五法壮，师父婆婆昨晚出了一桩绿事。师父婆婆周氏，弟子敕下灵水。坐法师，请你帮我念起玄都猛烈将的咒。〔打阴卦，降下灵水〕

坐 好阴教，好阴教。

僧 弟子敕下灵水，安谢到东方，东方聚九乐气，尽在东方位，今宵安之后，龙归龙位，将守还方，逢凶化吉。〔打卦〕南方聚三气，西方聚七气，北方聚五气，中央聚一气。左青龙归左，右白虎归右，龙神安妥了。

坐 再要抛个良愿。

僧 粮米散东方，东方青帝王，青帝龙宫大吉昌，
散与香主顺财累累，滚进家堂，
粮米散与南方赤帝王，南方赤帝数与香主福禄寿延长。
散与西方白帝王，白帝散与香主买马进田庄，
散与北方黑帝王，北方黑帝散与香主鸡鸭鹅雁满池塘，
散与中央黄帝王，中央黄帝散与香主东仓西库仓仓满，南仓金子北仓银。粮抛过了。

坐 老和尚，你洞府里带来的宝物要交与香主。

僧 这些麻筛破锣铙钹，是个聚宝盆，要交与香主。
聚宝盆来口向天，拿过拿过又万千。
聚宝盆来圆又圆，拿过拿过又平衡。
聚宝盆来有三间，一间金子二间银。
金子将来买田地，银子将来买马骑。
上买云贵并两省，下买青峰月出马蹄香。
四方良日都买尽，骑驴跨马管田庄。
宝物交完了，要辞别香主。香主，三年以满再要我来帮你庆贺吗？

主 要请你来。

僧　阴有阴钱，阳有阳钱；阴阳造化，贯白分明。念三声阿弥陀佛，回归洞府去藏身。

合　[唱]南无无阿弥陀佛。

[僧在伴唱和鼓声中，点燃一把纸钱在手，一步一揖，走出门外，全剧完]

第五节　唱腔音乐

梅山傩戏的唱腔、对白与伴奏，体现出原始、野性、诙谐幽默的风格，极具生活情趣。梅山傩戏故事情节简单，由对白构成基本框架，根据不同的剧目内容，穿插山歌、小调、儿歌、顺口溜等民间音乐体裁。梅山傩戏唱腔的形成与发展共有三个阶段，分别为巫师腔、傩坛正戏腔和傩戏腔。傩戏音乐以传统的民族五声调式为主，节奏规整，唱词以经文为主，伴奏乐器除常用的打击乐器外，还融入了宗教傩事的法器，因此具有祭祀性和娱乐性相统一的特征。

一、唱腔发展阶段

梅山傩戏在其漫长的发展过程中，先后经历了巫师腔、傩坛正戏腔和傩戏腔三个阶段。

巫师往往以"神"的身份，代"神"传言降旨，差兵伏邪，禳灾祈福，大多用第一人称叙述事件、人物、环境及刻画内心活动。巫师还傩演唱，一般是一唱到底，极少道白，吸收了说唱音乐的元素。常用同一种曲调有规律地反复。法事程序改变时，有些地方的巫师腔亦有相应的变化，犹似多种曲调连接。巫师还傩表演均有一套各地约定俗成的基本表现程序。如起唱前、唱段间隔以及舞蹈等处皆有较固定的锣鼓经，湘南傩戏还有笛子唢呐伴奏，沅陵傩戏与瑶族亦有唢呐伴奏，同时，所

梅山傩戏《开洞郎君》表演剧照

有巫师腔均有人声帮和的传统。

傩坛正戏是傩堂戏的初级阶段。通过长期的流传，唱腔有了较固定的结构形式。如凤凰《搬开山》的《开山调》和《搬师娘》的《师娘调》，皆为正戏腔，各腔句的落音关系相同，因旋律结构的差异，前者音节鲜明，较好地表现了豪爽、豁达的净角性格，后者则以细腻的花腔，表现出女性角色的性格。实际已出现了简单的行当分腔。

傩戏腔随同傩堂小戏、大本戏的形成而产生。傩堂戏长期流行于民间傩坛之中，在唱多于白的剧本结构的制约下，傩堂戏腔具有一批相对稳定的基本曲调，它靠曲调的连接表现戏剧内容，这种连缀颇讲究曲调的选择，不同角色选择相适应的曲调，即使是同场角色对唱时，亦有各唱各的曲调。如凤凰《庞氏女》中姜郎唱上句为《送子腔》，而庞氏唱下句为《先锋腔》。各地傩堂大本戏音乐的发展，也吸收了相邻兄弟剧种的曲调、锣鼓和运用程序，如湘西的花灯、湘北的花鼓戏正调和高腔、沅水中游的辰河高腔、湘南的弹腔"北路"等。

二、唱腔音乐案例

十三堂法事的仪式音乐、唱腔

苏坛的仪式音乐分为两个部分，一是白天法事中所使用的音乐，偏重于祭祀性；二是晚上傩戏表演中的音乐，偏重于娱乐性。

《唱太公》法事共分为13场，大致有9首具有代表性的乐曲，演唱最多的曲目为《座板》和《安奉》。除了开场时所演唱的《起板》，几

乎在每场法事的开头都会演唱《座板》，并以《安奉》的演唱来结束本场法事。除此之外比较特别的还有第三场下马中的《相师门前一堆灰》，第四场搭天桥中的《法鼓三通迎圣驾》，以及第五场中唱诵的各种咒语，以《孟公咒》为例，还有第九、十场中的《踏九州》和第十一场中的《奉请东方造桥起坛仙师》《交法宝》。

法事中所演唱的曲调显然不如傩戏中的丰富，其主要是对经文的一种念诵和演唱，因此乐曲旋律相对单调且篇幅较长，但其音乐调性较为丰富。

(1) 调式调性

首先，乐曲多采用民族四声、五声及六声调式。以上9首乐曲中，羽调式占有4首，虽然同为羽调式，但其宫音各不相同，调性十分丰富，分别以D、A、E、F为宫，都使用向下小三度级进的方式到达羽音。如《安奉》是一首B羽四声调式，缺徵音。

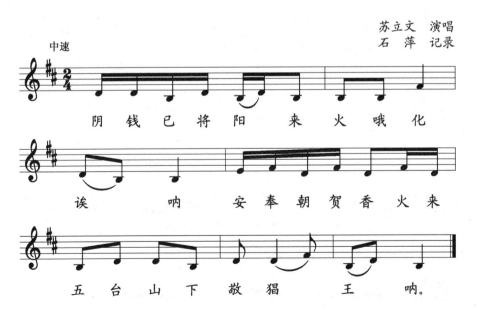

《安奉》是在每场法事要结束时演唱的。以上只是其中一段，共两句。其他乐段基本类似，两句一段，旋律基本一致，差别之处在于不同

歌词中的语音语调所引起的旋律变化，因此不再逐一记录。当然这也离不开演唱者的即兴发挥，中国民间音乐的灵魂也就是其即兴性，在保持音乐骨干音之外，每次演唱细微之处略有不同。

其次，角调式与宫调式各有两首，还有一首商调式。在角调式中进行方式有两种，一种是与羽调式相同，向下小三度级进的方式到达角音；一种是同音反复，强调角音的地位。如《奉请东方造桥起坛仙师》为 #G 角四声调式，缺商音。乐曲中不断反复角音，并终止在角音上。这是在第十一场法事造桥中出现的唱段。

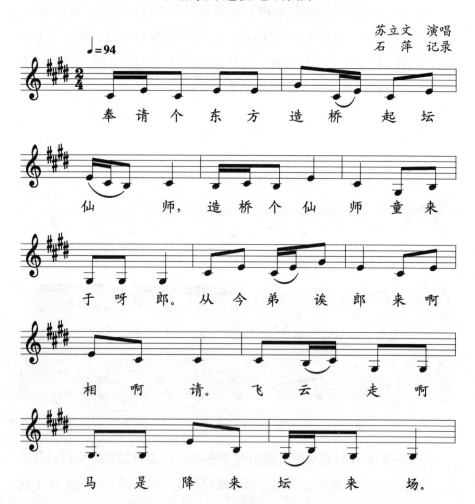

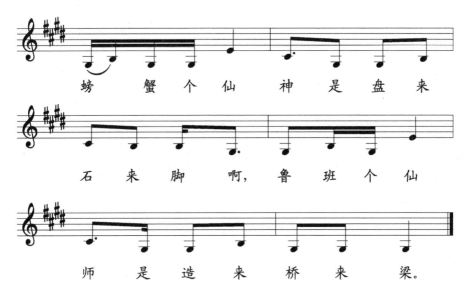

还有一首比较特别的商调式曲目《祖师门前一堆灰》，乐曲虽短小，但出现了转调。这是在第三场中的曲目，吹完鸣角后演唱。乐曲由D宫五声调式转为G商六声调式。乐曲的结尾长时间地停留在徵音上，但最后一个简短的下行三度级进落在了商音，完全没有终止感。

祖师门前一堆灰

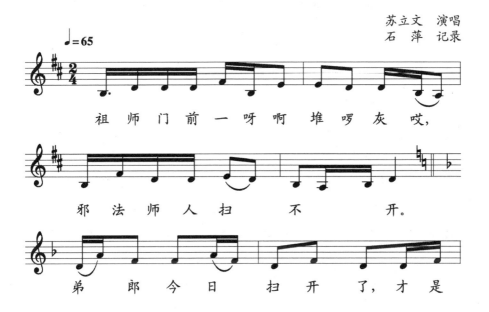

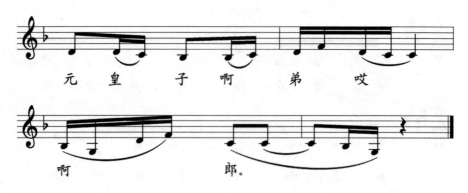

（2）旋律、结构

乐曲虽然简单，但唱念结合的形式使音乐节奏较为密集，音域十分狭窄。这也使得乐曲段落和乐句结构并不规整，乐曲常见结构为二段体，如《座板》，乐曲第一段先演唱两个乐句，共六小节。第一句两小节；第二句四小节，是对第一句的扩充。第二段由数板加旋律唱腔共同完成，并且不断重复第二段。

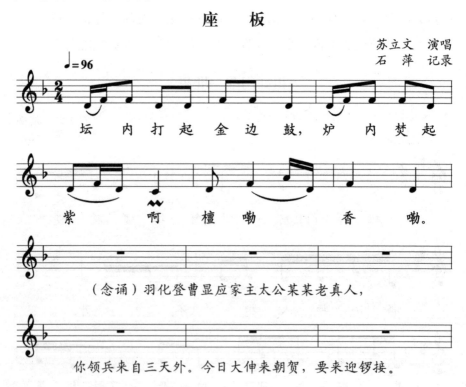

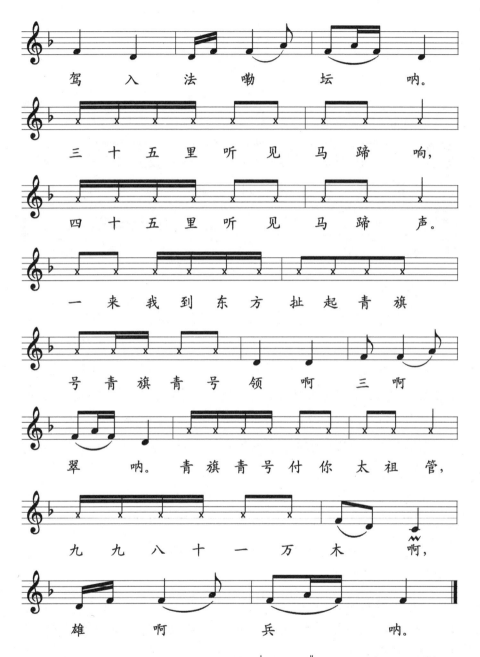

乐曲中不断重复乐句为 6̲ 1̲ 1̲ 3̲ | 1̲ 3̲ 1 ‖，这也常在它乐曲的结尾句出现，并同样使用数板加唱腔的形式。《踏九州》的九、十、十一段皆是如此。

踏九州

第九段

苏立文 演唱
石 萍 记录

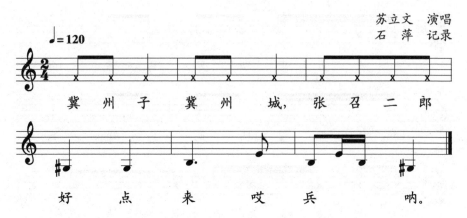

法事音乐中有出现同头变尾或是同尾变头的情况，但不多。旋律较为随意，大多没有起承转合或是前后呼应的感觉，这与一般的民间小调的特点完全不同。也许正是它的随意性，才产生了丰富的调式调性。旋律多以二、三度的级进来维持其稳定性，偶尔也有四、五度的大跳，使乐曲不会太过于沉闷，这也符合了语音、语调中抑扬顿挫的语感。同时还采用了上下环绕进行的手法，如羽—宫—羽、角—徵—角—商以及同音反复或同乐汇反复。

如《孟公咒》由 C 宫五声调式转 $^{\flat}$B 宫五声调式，乐曲分为两部分，各有九小节，但乐句之间并不对称。乐曲多采用同乐汇反复的手法，乐汇的反复增加了乐曲的推动力，并且使旋律音阶逐渐上行或下行，不会有突如其来的重击感。

这是在第五场祭初朝法事中演唱的《孟公咒》，之后还有《梅山咒》《五猖咒》、翻坛《五郎咒》《赵公元帅咒》等，都使用相同的旋律唱段。

孟公咒

苏立文 演唱
石 萍 记录

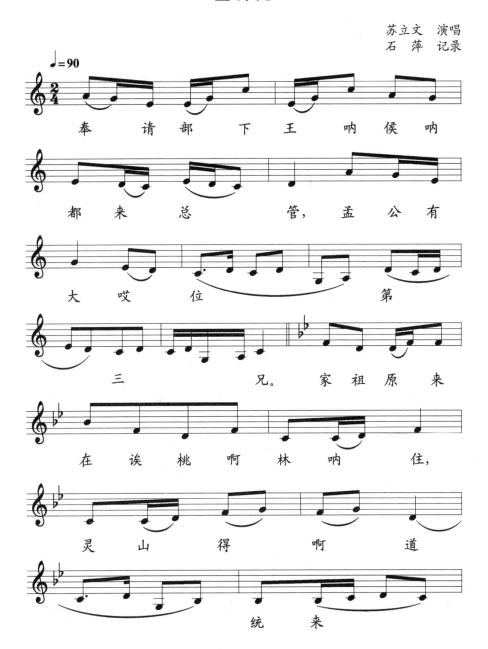

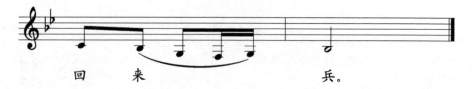

与以上音乐相比,起板显得略有不同,其旋律更为流畅,结构也相对规整,篇幅较长,且一字多音带有哼唱的旋律,类似道家音乐风格,但其是否受到道家音乐的影响还须进一步考证。

起 板

苏立文 演唱
石 萍 记录

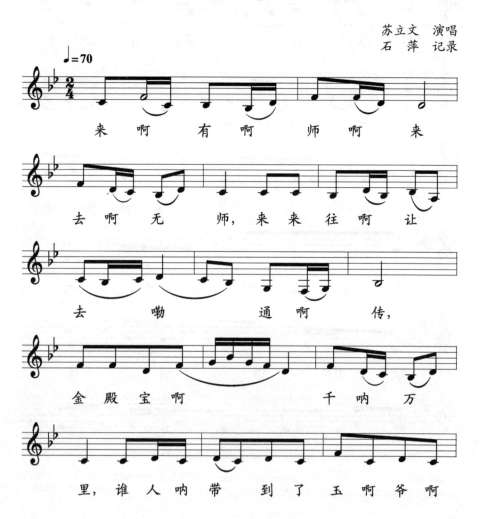

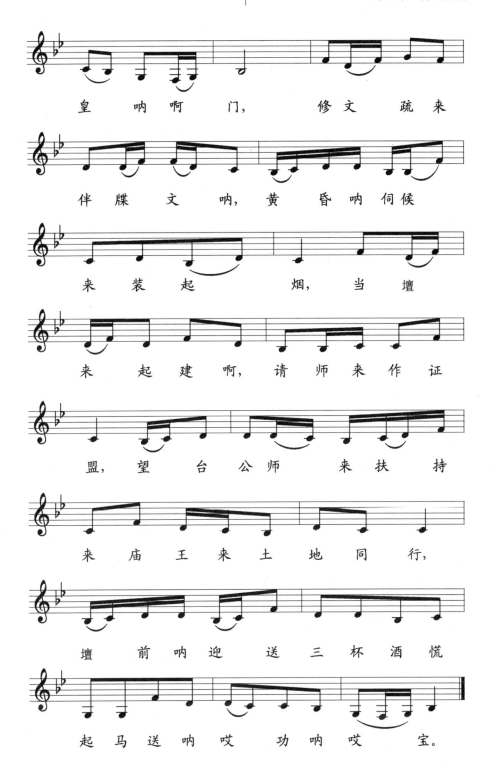

(3) 节拍、节奏

法事中乐曲节奏比较规整，一般为 $\frac{2}{4}$ 拍。乐曲中除了演唱，其中多夹杂有对经文的念诵，使用数板形式。

由于演唱的是经文，因此节奏较为平稳，且密集。不像傩戏音乐那样跳跃不稳定，但相对枯燥些。较常使用密集型节奏 X X X、X X X、X X X X 和四平八稳的二八节奏 X X。如《交法宝》，乐曲中加人小附点，使紧密的节奏中又带有一点跳跃的动感。这是在第十场造桥科本法事中演唱的，同样的唱段还有接在其后的《交师帽》《交头扎》《交法宝》《交马鞭》等。

乐曲最后一句经常使用的固定节奏模式为 X X X X | X X X X |。大切分的前奏将乐曲节奏拉长，并迅速以一个密集型节奏收尾，干净利落。此节奏还出现在上面的《座板》《踏九州》的第九段等谱例中。

交法宝

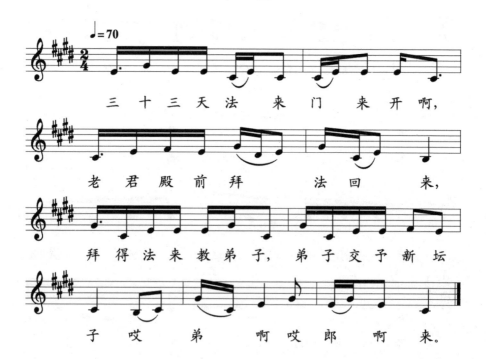

数板几乎都是使用密集型的节奏,并且速度有渐快的趋势,有一种紧锣密鼓的感觉,听上去比较紧凑。因为念诵的经文比较多,需要在规定时间内完成,就必须加快念诵的速度,加之不断重复的节奏与旋律,使得念诵的速度越来越快。

(4)歌词

由于乐曲都是演唱经文,因此歌词多是请神、作法等内容,没有嬉戏的成分,更没有诗词的渗入。演唱时歌词分为不同段落,多是演唱五方、五色及各路神仙的仙名,这些旋律反复的段落,歌词基本相同,只是将其中特有的名词加以替换。如《座板》中的经文,不仅有五方、五色还有五行:

一来我到东方扯起青旗号,青旗青号领三军。

青旗青号付你太祖管,九九八十万木雄兵。

二要我到南方扯起赤旗号,赤旗赤号领三军。

赤旗赤号付你太公管,八八六十四万火雄兵。

其歌词中加有非常多的衬词,如"啊""呐""哎""来"等,使歌词非常口语化、生活化,这也是民间音乐中普遍存在的现象与特点。

踏 九 州

第二段

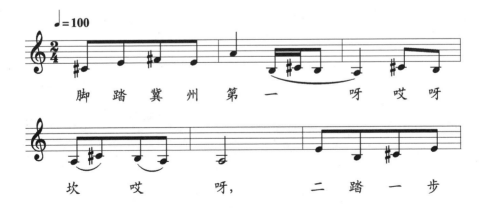

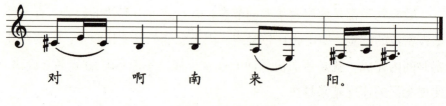

法鼓三通迎圣驾

综上可知，法事中的旋律是非常随意的，它突出的是经文而不是旋律。因此旋律与节奏相对简单，这样才能使法师将重点放在经文上。但

是音乐中丰富的调性还是值得关注的。

三、唱腔音乐形态

傩戏和法事是《唱太公》傩事的两个组成部分，但纯傩戏的表现形式和形态的表演性和娱乐性更强，唱腔则因只是剧中插曲而简单一些。代表性唱腔如下：

（1）《搬土地》

《搬土地》进场唱腔

苏立文　演唱
段志东　记录

1=C

中速　自由

廿 3 5 3 3 3·　1 3　2 1 6 1 6 5 3 1 6· ‖
正 月 里 呃　（一个）元　宵 天 喃 火 俺 发 啊，

1 3 6 3　2 1 6·　6　6 1 6 3 6 5·　3 ‖
二 月 哩 个 青 喃 草 （是）马　骑　香。

（共6段，其余词略）

（2）《搬和尚》

《搬和尚》进场唱腔

苏立文　演唱
段志东　记录

1=♭B 4/4

中速

3 2 3 2 3 2 1 | 1 6 1 3 2 3 2 | 1 2 1 3 2 1 |
西　屋 个 山 上 一 呀 一 只 鹅，　口 含 个 青 草

5 2 3 1 2 3 2 | 6 6 6 1 2 - | 5 3 2 1 2 3 1 |
念 啊 念 弥 陀。　南 无 南 子 佛，　阿 弥 陀

2̃ - - 0 | 5 1 1 3 2 | 1 1 1 3 2̃ - |
佛，　　叫 你 个 修 来 你 呀 你 不 修，

$\underline{5}\quad \underline{3\ 2\ 1}\ 1\ |\ \underline{3\ 2}\ \underline{3\ 1}\ \tilde{2}\ -\ |\ \underline{\dot{6}\ \dot{6}}\ \underline{\dot{6}\ 1}\ 2\ -\ |$
见 了 个 黄 牛 变 呀 变 水 牛， 南 无 南 子 佛，

$\underline{5}\quad \underline{3\ 2}\ \underline{1\ 2}\ \underline{3\ 1}\ |\ \tilde{2}\ -\ -\ 0\ |\ 3\ \underline{2\ 1}\ \underline{2\ 2}\ 2\ |$
阿 弥 陀 佛。 千 斤 个 犁 耙

$\underline{5\ 2}\ \underline{3\ 1}\ \underline{5\ 3}\ \tilde{2}\ |\ 1\ \underline{2\ 1}\ 5\ 1\ |\ \underline{5\ 2}\ \underline{3\ 1}\ \tilde{2}\ -\ |$
要 喃 要 你 背， 手 拿 个 梢 跟 背 呀 背 上 抽，

$\underline{\dot{6}\ \dot{6}}\ \underline{\dot{6}\ 1}\ 2\ -\ |\ \underline{5}\ \underline{3\ 2}\ \underline{1\ 2}\ \underline{3\ 1}\ |\ \tilde{2}\ -\ -\ 0\ \|$
南 无 南 子 佛， 阿 弥 陀 佛。

(3)《搬锯匠》（一）

《搬锯匠》开场山歌

<div style="text-align:right">苏立文　演唱
段志东　记录</div>

1 = G

中速 自由

廿 5 3 1 3 5 1 5 $\tilde{3}$ - - 0 | 1 $\underline{3\ 6}$ 1 1 $\underline{\dot{6}\cdot\ \underline{3\ 6}}$ |
高 山 岭 上 高 上 天 哦， 望 见 个 云 南 与

1 $\underline{3\ 5}$ $\underline{6\cdot\ \dot{6}}$ $\dot{5}\cdot$ | 1 1 1 3 1 $\underline{\dot{6}\ \dot{6}}$ $\tilde{1}\cdot\ \dot{6}$ |
呃 四 呃 川。 云 南 山 上 喃 好 跑 哩

$\dot{6}$ $\underline{\dot{3}\ 0}$ 5 1 3 $\underline{6\ 1}$ 1 $\tilde{1}\cdot$ $\underline{\dot{6}}$ |
马， 唵 四 川 盆 地 好 湾 船 哦。

5 3 1 3 1 3 1 5 3 $\tilde{3}\cdot$ | 3 2 1 3 |
高 山 岭 上 有 个 土 地 堂 哦， 过 路 哩 个

2 1 $\underline{\dot{6}\ 5}$ $\underline{\dot{6}\ 1\ \dot{6}}$ $\underline{\dot{6}\cdot\ \dot{5}}$ $\underline{\dot{6}\ 0}$ \|
君 唵 子 烧 保 香 咿 哟。

（4）《搬锯匠》（二）

《搬锯匠》寻树唱腔

苏立文　演唱
段志东　记录

$1=G\ \dfrac{2}{4}$

1 2 6̣ 6̣	2 1 1 6̣	6̣ 6̣ 6̣ 6̣	6̣ 1 2 6̣
咿 哟 我 走	东 方 山 里	去 哎 寻 唉	树 啰 嗨

1 0	5̣ 3 3 3 5	6̣ 1 5 1	6̣ 1 5 3 5	1 6·̣
嗬。	寻 只 个 好 树	架 嗨 嗬	红 啰 嗬。	新 啰

| 6̣ 2 6̣ | 1 0 ‖ （共五段，在东南西北中五方寻树时唱）
| 嗨 嗬 嗨 嗬。 |

（5）《搬锯匠》（三）

《搬锯匠》齐兜唱腔

苏立文　演唱
段志东　记录

$1=G\ \dfrac{4}{4}$

3 3 1 2· 3	1 2 1 6̣ 5̣ —	1· 3 2 3 2 1
正 月 子 飘　 是 新 年	情 哥 哥	

6̣ 5̣ 1 6̣ 5̣ —	3 2 5 3 2 5	3 2 1 6̣ 2 —
莫 赌 钱，	十 个 赌 钱	九 个 输，

3 2 5 3 2· 3	1 2 1 6̣ 5̣ —	1· 3 2 3 2 1
我 的 情 哥 哥　 我 的 情 妹 妹，	十 个 赌 钱 呐	

| 6̣ 5̣ 1 6̣ 5̣ — ‖
| 九 个 输。 |

(6)《搬锯匠》(四)

《搬锯匠》锯板歌（数板）

苏立文　演唱
段志东　记录

1 = G

中速稍快

| X X 0 | X X 0 | X X X X | X X X X | X X X X |
哎 呀，　哎 呀，　从 来 不 唱　扯 谎 歌，出 门 望 见

| X X X | X X X X | X X X | X X X X X | X X X |
牛 生 蛋，转 来 看 见　马 生 角，麻 雀 子 生 蛋　三 斤 半，

| X X X X X | X X X | 3 3 3 1 | 2· 3 | 1 2 1 6 |
老 鼠 子 背 犁　上 田 坑。咿 呀 咿 子　哟，　　呀 啦 呀 嗬

5 - ‖（一块板锯完锣鼓收尾）
嗨。

(7)《搬锯匠》(五)

《搬锯匠》下场唱腔

苏立文　演唱
段志东　记录

1 = A 2/4

| 2 1 2 1 | 2 6 6 6 | 6 2 6 1 0 |
高 山 锯 树 要 起 马 唉　嗨 嗬 嗨 嗬，

| 5 5 5 5 5 | 1 5 1 | 6 1 5 3 5 | 6 6· |
平 地 推 车 喃 要 哦 起 　　　　来 哦。

| 6 2 6 | 1 0 ‖
嗨 嗬 嗨 嗬。

第六节 伴奏艺术

伴奏是伴随演出的器乐演奏，在傩戏中，通常会有一个乐队伴奏，起着渲染氛围、衬托歌词、调动气氛的作用。梅山傩戏的伴奏乐器有大鼓、小鼓、大锣、小锣、大钹、小钹、嘶钹共7件，另有木鱼、磬子、竹笛3件道教乐器，均为市场购置。

一、伴奏乐器

（一）大鼓

鼓身为橄榄形镶板木桶，中空，两头蒙牛皮，高57厘米，鼓面直径40厘米，鼓腹直径50厘米。

（二）小鼓

材质、形状如大鼓，高10厘米，鼓面直径20厘米。

大鼓

（三）大锣

材质为黄铜，直径55厘米。锣面呈微弧凸出，边缘向里反卷2厘米，反卷面间距14厘米有两个直径0.5厘米的圆孔，用于系绸带以利悬挂。

小鼓

大锣

（四）小锣

材质为黄铜，直径 14 厘米。形状如大锣。

（五）大钹

共两片，材质为黄铜，直径 33 厘米，中有直径 24 厘米、高 4 厘米的半球形音室，音室正中间穿有直径 0.6 厘米圆孔，用于系绸带以便手抓。

小锣　　　　　　　　　　　　大钹

（六）小钹

材质为黄铜，直径 18 厘米，音室直径 8 厘米，高 3 厘米，形状如大钹。

（七）嘶钹

材质为铜，直径 23 厘米，音室直径 5 厘米，高 3 厘米，形状如大钹。

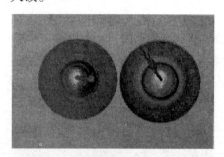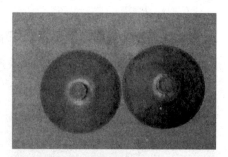

小钹　　　　　　　　　　　　嘶钹

二、伴奏锣鼓

梅山傩戏伴奏锣鼓通常可分为催兵鼓、跎神鼓以及唱腔鼓三种

类型。

1. 催兵鼓：锣鼓同腔，匀速渐快，至牛号结束时方止

x x | x x | xxxx | xxxx | xxxx xxxx |

xxxx xxxx | …… | xxxx x 0 ‖

2. 跐神鼓：速度根据需要可快可慢

锣：x x | x 0 | x x | x 0 | x x |

鼓：x x | x 0 | xxx xx | xxx x 0 | xxx xx |

x 0 | x x | x 0 | x x | x 0 ‖

x△△ | x△ x△ | x△△ 0 | xxx xx | x 0 0 ‖

（△：敲击鼓边，下同）

3. 唱腔鼓：与唱腔节奏合拍

锣： x x | x 0 xx | x 0 | x x | x 0 ‖

鼓： x x | x 0 | △ △△ | x 0xx | xxxx | x 0 ‖

第七节　表演道具

湖南梅山傩戏是一种集中国传统民俗、宗教和艺术为一体的文化形式，具有独特的表演方式和艺术特色。在梅山傩戏文化中，梅山傩戏的面具、手诀、服装、相衣等都各具独特的文化设计造型，蕴含丰富的文化元素，是梅山傩戏重要的组成部分。其中，梅山傩戏面具是其表演的重要道具，造型夸张，色彩丰富，极具表现力，给梅山傩戏增添了美

感。梅山傩戏中的法器和日常用具不可或缺，是傩戏表演的重要组成部分。

一、面具技艺

（一）面具图案

湖南傩面具源于古代的傩舞和傩仪，是一种以驱邪为主要目的宗教仪式道具。在傩戏表演中，每个演员都须戴着不同的面具，图案和色彩根据不同的人物角色性格分配，演员们有着特定的角色和仪式规范，表演原始性的舞蹈动作。傩戏的表演通常出现在祭祀活动或民俗节日中，傩面具是傩戏表演活动中不可缺少的工具。

梅山傩戏面具的俗称为"脸子"，面具的装饰图案丰富多样，大多数装饰是在脸、冠帽以及额头处。面具上的图案元素以曲线、波浪线、三角纹、直线等为主，在梅山傩戏的许多剧目中所运用的面具图形都展示着人物的特征。例如，在傩戏角色萧师公的面具上画有波浪纹，以此来凸显萧师公脸上的皱纹；傩母额头上的波浪线，突出老年角色的形象特色。在梅山傩戏中，巫傩师在头上所戴的头饰叫"头扎"，上面的图案为饕餮，巫傩师所扮演的是梅山地区人民的先祖蚩尤，在头饰上画有相应的图案，表现出梅山先民对图腾的崇拜和想象，表示原始祖先的身份。梅山傩戏的面具上也时常有动植物的图画出现，在脸上画有莲花、鸟、蝴蝶之类的图形，这些傩面具的装饰纹样丰富绚丽，梅山人民以此来镇妖邪，保平

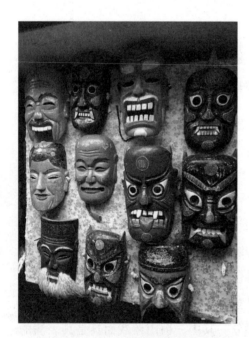

梅山傩戏面具

安。傩面具的颜色有单色调和复合色调,单色调以黄、红、蓝、黑为主,复合色调以黄、红、黑、蓝、褐为主,以金、银、白、绿为辅。每一种色调颜色都表示着不同的人物角色和性格。复合色调较单色调更为丰富,傩面具可有19种色彩组合。单色调的傩面具色彩代表更加清楚,黄色为正常肤色;黑色多是代表正义、邪恶两种意义;蓝色多为代表凶残;白色代表着善良,主要以仙人、书生为主。梅山傩面具的图案和色彩对比鲜明,这也是湖南梅山傩面具文化的艺术魅力所在。

(二) 面具造型

梅山傩面具的造型创作和主题选择可从两个方面考虑:其一,以人物为原型,更多表现角色的性格特点,将历史英雄人物,神话传说、民间故事等人物特点加入傩戏面具,增添了世俗性,例如,土地婆的面具有着世俗乡村老太太的特征,土地公的面具有着和蔼的老爷爷特征。其二,以动物为原型。这是由于在原始先民的狩猎生活中,飞禽走兽是他们接触较多的事物,所以,最初的梅山傩面具以奇形怪状、狰狞各异的兽类为主。鸟的寓意是吉祥,含有鸟的图案也是傩面具创作的题材。例如,在梅山傩面具上,郎君面具的头上有凤鸟的图形,因为相传炎帝是神鸟和太阳的化身;还有以牛、狗、虎等动物为原型制作的面具,这些动物都是人们在生活中能够接触到的,也与当地人们所信奉的神话传说相关。

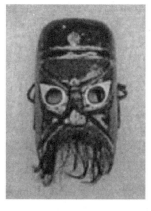 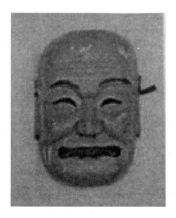

郎君面具　　　　　　　　　笑和尚面具

（三）面具制作

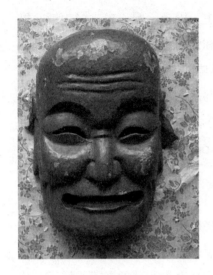

梅山傩戏面具

梅山傩面具的雕刻技法经历了以下几个阶段：早期，傩面具整体较为粗犷、扁平；20世纪后，傩面具的雕刻综合运用透雕和浮雕，圆润的曲线加上刚劲的直线，使面具具有对称性和立体性的特点，雕刻工艺更加成熟；"文革"时期，傩面具遭到严重破坏；20世纪80年代后，越来越多的人关注民间艺术，傩面具再次受到关注。为了满足人民的审美需求，梅山傩面具在创作上日趋现代化。面具造型的表现多采用人兽合一的手法，尤其在鼻、嘴处多做夸张变形处理，使面具更醒目。2008年傩面具走进北京后，更是增添了大量纹型，将鱼纹、云纹、龙纹、佛像等装饰到傩面具上。由此也可以看出，傩面具的雕刻师对艺术具有独特的创作力和卓见，才得以使梅山傩戏发扬光大。

综上可见，湖南梅山傩面具的发展过程是渐进的、持续的、创新的，傩面具造型经历了由粗糙到精致的过程，更符合人物角色特点，更贴近民众审美。在傩面具的色彩艺术上，单色调和复合色调的运用，由自然色逐渐到19色的绚丽运用，加之雕刻技法从粗犷到精致，使傩面具更加立体、多层。湖南梅山傩戏面具在保留一定的巫术文化特征的基础上，其雕刻、造型图案的设计也在不断发生变化，这与梅山所处的历史时期、人文环境等方面都有着密切联系。

二、常用道具

梅山傩戏中所用的道具，除傩面具外，还有巫傩师所用的头匝、鱼腹巾、师刀、兵牌、师棍、法衣、法鼓、锣、牛角号、竹卦等法器；东

道主家的竹水筒、斗笠、蓑衣、春凳、锄头、柴刀等日常用具；有时观众也充当道具。这些在傩戏中使用的道具，以简代繁，以虚代实，具有意象化的特点，整体形成了独特的"原始、土、野、俏"风格。

（一）头巾

头巾又称混元巾，为外红内黑双层棉布缝制，梯形，长54厘米，上宽42厘米，底宽24厘米，底宽面两边各吊有长30厘米的同质吊带，用于将头巾系于头上。

头巾

（二）头扎

头扎又称头匝，为系于头巾外的头饰，因祭祀对象不同而分男女用两种。祭祀傩神、太公等男性神用的头扎，为7片彩绘小纸片以红布条连缀，形成下宽34厘米、上宽22厘米、高13厘米的扇面，下缘向两边各吊出长35厘米的吊带，用以将头扎系在头巾外额头上。7片彩绘小纸片中，正面5片为五边形，上宽6.4厘米，下宽4厘米，高12.5厘米，中间纸片彩绘手执令牌的帝主神像，左1为座主，右1为教主，合称为三元法主。左2、右2各为半边饕餮纹。左1、左2连接处和右1、右2连接处，各垂直缝1片高7厘米宽2.5厘米的彩绘纸片，纸片

主体图案为祥云，祥云中绘佛光圈，左佛光圈中书"日"字，右佛光圈中书"月"字。祭祀"娘娘"等女性神所用的头扎，与男用头扎基本相同，区别是将"三元法主"神像换成中上曹、左中曹、右下曹的"三曹王母"神像（梅山峒区有些傩坛的祭女神头扎不用王母神像，而用花草代替）。

头扎

法袍

（三）法袍

法袍为长 114 厘米的直袖大口对襟宽腰长摆长袍，共三件，标准法袍主体为大红色，内加青、花等色衬底，领、袖、摆等处可加素色或花色边。青、蓝素色窄袖右襟（或对襟）长袍称为民服，做小型傩事时可直接使用，做大型傩事时穿在大红法服里面当衬衣。花色大袍称为朝服，做道教"启圣""祭祀"等严法事时使用（做道教"启圣"法事时，还需在朝服外罩无袖对襟法袍，师盾称为版服）。

（四）三宝印

此印为苏立文父师百章顺格梨树所传，材质为梨木，长4.8厘米，宽4.7厘米，高度原有4.5厘米，1995年苏立文得到了1个装手表的盒子，想用来装此印，因此印太高装不下，便切掉了一截，现余3厘米印文为"道经师宝"4个篆体阳文。

三宝印

（五）马鞭

马鞭又称"三元将军旗"，由两部分组成，前为一段长44厘米、号称33节、喻义为道教"三十三天"的箭竹根（俗称马鞭，现使用的已断了一截），尾部以红丝带系3片如意形云头飘带，飘带长同竹根，中、左、右依次为红、紫、黄3色，代表"三元将军"即上元唐将军、中元葛将军、下元周将军。

马鞭

（六）师棍

师棍为1根长110厘米、直径3厘米的油茶树干，树干上雕刻有1条缠绕的蓝蛇，根部安装有长约17厘米的铁尖，尖头往上约6厘米处安有1块边长3.3厘米、高1.8厘米的正方形方铁，寓意为大地，其上为"三十三天"，其下为"十八层地狱"。

师棍

（七）排带

排带又称兵牌，外形像个方头乌贼，头部为长33厘米、高8厘米、厚6厘米的长方形红布包，下边吊19条长41厘米，宽4.3厘米的如意形红花布云头飘带，全长49厘米，宽33厘米，厚6厘米。其中4条飘带上用蓝墨水书写"香火通行"字样。长方形红布包里面是1个长木盒，内贮牌书，由传度师亲手封口，在毕业典礼仪式将结束时当众抛给新坛弟子（这个仪式因而俗称"抛牌"），是证明新坛弟子师公身份、法力和统领猖兵将帅的物化标志。此牌必须由持有者终身佩带，而且只允许在为弟子复制牌书和本人去世需取出火化这两种情况下才能打开。其形状由古代军旗演变而来，表演一般傩事时师公执于手中，"立寨""招军买马"时，将师棍立于厅中，排带平置于师棍顶端，就代表五猖兵马的中军大旗了。

排带

（八）师刀

铁质，全长38厘米，前为双刃尖刀，后为直径13厘米的铁丝圈。尖刀刀身长14厘米，最宽处4厘米，刀柄长11厘米，粗0.7厘米。铁

丝圈上还套有7个小铁圈,其中4个直径6厘米,3个直径4厘米。铁丝圈象征天,小铁圈象征北斗七星。

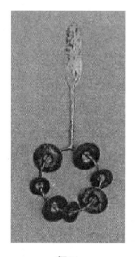

师刀

号令

（九）号令

号令又称令牌,材质为黄檀木,长14.5厘米,宽6.3厘米,厚2厘米。6面阴刻。上面刻乾卦纹（3长横）,下面刻坎卦纹（两长夹两短横）。正面为1组7个讳,从上至下依次为"敕令""澄（代表中元葛将军）字讳""紫微讳""太阴太阳讳"（合体）、"火斗讳""布袋讳"。背面为道教护法六帅之一的王善元帅像,左面刻"五雷号令"4字,右面刻"邪鬼消藏"4字。

（十）水碗

民用陶瓷容器。这是唯一不需要师公随身携带的法器,一般由事主家准备,做傩事时由师公炼化"净水"供洗刷坛场驱除妖氛之用。

（十一）竹卦

将取水竹蔸削成长7厘米、大头直径3厘米的黄牛角形状,然后均分为两片,左片正面刻9道横纹象征九州,右片正面刻8道横纹象

竹卦

征八卦。使用时合为一体扔到地面，两个正面朝上为阳卦，朝下为阴卦，一上一下为胜卦，用以卜示事先设定的神意。

（十二）牛角

又称鸣角、角号，用于吹奏，以表示一定含义的信号。主体为长40至50厘米的水牛角，钻通角尖，安装1节长10至15厘米的木质哨，以供吹奏。

（十三）令旗

令旗为红底白边三角牙旗，共2面，底边长38厘米，高15厘米，斜边43厘米，旗杆为长40厘米的小竹竿。主要为做道教法事时使用。

令旗

三、表演特色

梅山傩戏带有浓厚的宗教色彩，多用于祭祀演出，而且大部分地区还没有正式的傩堂，也没有专业的傩戏戏班，傩戏的演出只能以师公的法事为基础，演出的时间可长可短，但演傩戏之前一般要做一天一夜的法事方能进行。并且，在祭祀中有戏剧表演，戏剧中有祭祀形式。可谓"祭中有戏，戏中有祭"。

此外，梅山傩戏在表演时，一律使用锣鼓来伴奏，每段的结尾均由锣鼓来过渡。这种周而复始的锣鼓声，不仅可以起到帮衬和渲染的作用，而且可以为巫师跳神起烘托作用。如：

小锣 | 0　0 | 0　X | 0 | X | 0　0 | 0　X | 0 | X　X | 0　X |
大锣 | X　0　X　0 | X　0　X | 0 | X　0 | X　0　X | 0　X | 0　X　0 |
钹 | 0　X　0　X | X | 0 | 0 | 0　X | X | 0　0 | 0　0 |
鼓 | X　X　X　X | X　X　X | X　X　X　X | X　X　X | X　X　X | X　X　X |

这只是一种较常见的编配法，另外还可以在其基础上增添或减少其长短或次数，视情况而定。

梅山傩戏是湖南地区保存得最为完整、最为丰富的傩戏，历史由来已久，其带有浓厚的宗教色彩，剧目丰富，表演形式多样，唱腔奇特，动作粗犷，语言幽默。梅山傩戏表演者将五彩缤纷的面具一戴，似乎就能让受众进入一个特定的时空；唱出悠扬的旋转，便能让观众感受傩戏的神秘。梅山傩戏以劳动生产为基础，全面记录了湖南古梅山地区的生活习俗、传统习惯，反映了古梅山族群不畏艰难，披荆斩棘，创造美好生活的意愿。梅山傩戏在传承的过程中，又融入了不同时期的各种元素，不断发展，不断创新，自成体系，因此，研究梅山傩戏，对湖湘历史文化、我国傩文化的研究具有重要意义。

余 论

湖南地区位于长江中游,这里物产丰富,人才辈出。先祖们在这片土地上扎根聚集,勤奋的劳动人民在这片土地上挥洒汗水,湖湘文化自此孕育而出。追溯源头,湖湘一脉笼罩在先秦时期的楚文化之中。千百年来,这片热土上的人民形成了经世致用、百折不屈、锲而不舍、敢为人先的湖湘精神。俗话说:吃得苦,霸得蛮,这便是湖南人民性格的代名词。作为经久不息的湖湘文化之一,傩文化,亦在此绽放属于自己的光芒。被列入国家非物质文化遗产名录的湖南傩戏,蕴含着丰富的音乐内涵,因此,探讨湖南傩戏的历史来源、表演特征与文化意义,不论是对我国文化的探究,还是对我国音乐的剖析,都大有裨益。

湖南是个多民族聚居的地区,湖南的傩戏根据地域的不同,可分为新晃傩戏、辰州傩戏、梅山傩戏、桑植傩戏、临武傩戏、武冈傩戏等,它们历史悠久,带有神秘的宗教文化和巫术文化特征,傩戏既有沟通神灵的功能,又有娱乐大众的性质。湖南傩戏是由当地的巫师冲傩还愿的歌舞发展而成的祭祀性仪式戏剧,演出中大多穿插着傩祭活动,目的在于驱鬼逐疫,歌颂神灵和祈求平安。它的表演在特定的农村环境中进行,民众的宗教信仰、生活方式及习俗文化都贯穿于傩戏演出的始终。湖南傩戏与其他剧种相比,别具一格。表演时,演员头戴面具,这种面具多为木制的,颜色以红、黑、黄、蓝为主,不同的颜色代表不同的人物性格。面具种类繁多,如新晃傩戏中的傩公、傩母面具,关公面具,土地神面具;以人物、鸟兽为原型创造的各类面具等。另外,在部分傩

戏表演中，人们直接用颜色抹面代替面具进行表演。湖南各地傩戏伴奏以锣、鼓为主，此外还将许多农耕器具、兵器作为伴奏乐器，使傩戏更具生活气息。傩戏的唱腔与本地发音相结合，唱词具有本土方言特点，声腔与山歌、小调、儿歌等结合，具有浓郁的地方特色。

湖南地区的傩戏是中国傩戏的缩影，和其他地区的傩戏既有相似之处又相互区别。通过对湖南傩戏与其他地区傩戏的剧目、音乐、道具等对比，可以揭示湖南傩戏区别于其他地区傩戏的特点与文化内涵。

傩戏是傩事中的重要组成部分，是古代人们敬畏神秘力量的产物。人们通过傩戏表演，表达内心的愿望——或是对神灵的赞美和敬仰，或是为祈祷平安，或是为驱逐邪恶。如池州傩戏中傩舞《舞古老钱》中的诵白：

古老钱古老钱，（众和：好！）

里面四方外面圆；（好！）

高山不见前山雨，（好！）

风调雨顺，（好！）

国泰民安。（好！）

显然，这里表达了人们祈求神灵保佑的愿望。另外，各地傩戏的唱腔都是结合当地的山歌、小调等音乐而发展起来的；在语言方面，各地傩戏结合本土方言进行演唱；在音乐伴奏方面，湖南傩戏、安徽傩戏、湖北傩戏、河北傩戏等都使用锣、鼓等乐器；在道具方面，面具、牛角、鞭、刀、法袍等在各地傩戏中经常被使用。正是这些特征，构成了中国傩文化独特的魅力。

与此同时，中国傩戏分布广泛，内涵丰富。湖南傩戏与其他地区的傩戏除了共性之外，又有着自己的独特品格与文化内涵。将湖南傩戏与安徽池州傩戏、湖北恩施傩戏、河北武安傩戏相比较，我们便能发现以下差异。

一是演出时间。湖南辰州傩戏、新晃傩戏的表演时间为每年的正月初一至十五和农历的六、七月；而池州傩戏的表演时间则在每年正月初

六到正月十五之间，山西扇鼓傩戏的表演时间则在每年正月十五；武安傩戏的表演时间定在正月十四至十七。

二是唱腔。湖南辰州傩戏的唱腔最初为"打锣腔"，在后来的发展中，逐渐丰富，主要分为土老司唱腔和道师唱腔两大类，声腔的形式主要有法师腔、傩坛正戏腔和傩戏腔。池州傩戏的唱腔分为傩腔和高腔，其高腔主要受到外来声腔的影响，例如，余姚腔、弋阳腔、青阳腔等，其特点是高亢奔放、音域较宽，兼有"滑音""甩音""拖腔"，具有明显的"山歌风"。如果说，前两者傩戏的唱腔只是类型不同，那么武安傩戏的唱腔的形式则显得别具一格，因为他的唱腔是半吟半唱的。恩施傩戏的唱腔丰富多彩，可分为高腔、平腔、哭腔等，有九板十三腔之说。

三是伴奏。除常用乐器锣、鼓外，各地傩戏表演中加入了不同的乐器。梅山傩戏的伴奏乐器又可具体分为乐器与法器两大类，傩事乐器有大鼓、小鼓、大锣、小锣、大钹、小钹、嘶钹共7件，另有木鱼、磬子、竹笛3件道教乐器。池州傩戏的伴奏乐器主要是锣鼓，另有堂鼓一面、板鼓一面、小鼓一面、大钹一个，在傩仪中还要加入一面或两面大开锣，唢呐、竹板、星各两支。任庄扇鼓傩戏的主奏乐器有12面扇鼓，分别由"十二神家"手持。扇鼓形似团扇，其次还有锣鼓等辅助乐器。恩施傩戏以打击乐为主，此外，还有唢呐、笛子、胡琴等乐器。

四是道具。新晃侗族傩戏"咚咚推"使用的道具依据剧情内容与表现的需要添置，通常以农耕器具和兵器类道具居多，有菩萨神像1座，盘古神像1座；还有刀、剑、戟、梭镖、布带、龙头拐杖、拂尘、锄头、镰刀、油纸伞、木凳、竹簸箕等。池州傩戏的道具可以分为傩戏道具和傩舞道具，基本为村民手工制作，具有写实性和象征性，表现出深厚的民俗内涵。傩戏道具用来配合傩戏表演，从而使得整个傩戏得以顺利流畅地表达与完成。写实性的傩戏道具主要有：关刀、斧钺、瓜锤、喝道板、马鞭、云帚、刀枪、把仗、写有"肃静""回避"的虎头牌以及小道具圣旨、印箱、朝笏、惊堂木、签筒、折扇、文房四宝等，

象征性的道具主要有：傩舞专用的伞、古老钱、龙亭等。此外，池州傩戏面具皆为木制面具，由白杨木、柳木或枫杨木雕制而成。按照傩面具面部形态特征来分类，可将其分为神像型、凶像型和人像型三类；按照傩面具的使用来分类，可以分为专用和公用两类。恩施傩戏常用道具有恩施土家族地区傩愿戏通用面具牛角、牒、咒等，其中，恩施傩戏的面具俗称"脸子壳壳"，一般由柳木制作，也有白杨木制作的。恩施土家族地区傩面具分为刚毅的、和善滑稽的、怪诞的三大类。刚毅型的面具有开山大将、三只眼的二郎神、黑面包公等；和善滑稽型的面具有歪嘴灵童、张氏五郎、土地等；怪诞型的面具有懒童、阴阳人等。人物形象惟妙惟肖，栩栩如生。武安傩戏的面具在制作材料上与前几种不同，为纸质面具，关于它的来历，可以追溯至春秋时期。

基于此，我们可以得出以下结论，即各地傩戏都是中国傩文化的组成部分，具有中国傩戏的一般特征，如表演的程式性、仪式化、民俗化等，但由于各地自然历史人文的不同，各地傩戏的历史渊源、剧目内容、音乐形态、面具、服装以及道具等又表现出一定的差异。

回望历史，湖南傩戏的命运随着岁月的更替跌宕起伏，曾辉煌，也曾遭遇挫折。它是上古傩仪的原始遗存，于清末民初之际盛行，却在民国时期的烽火硝烟中毁于一旦；20世纪50年代初步复苏，却又在"文革十年"中遭到了前所未有的摧残和破坏；改革开放以来，缓慢复苏，却又受到现代文明进程的加速、经济社会的发展、受众需求的变化以及演职人员的高龄化等诸多因素的影响，赖以生存的自然生态与人文环境都遭遇到不同程度的破坏，傩戏的发展再度陷入困境，面临着消亡的尴尬境地。这是历史的传承在时代列车前行时的奋力一跃。虽然目前真正掌握湖南傩戏传统剧目，懂得其曲牌和传统表演程式者为数不多矣，且大多年迈体衰，但是随着我国文化强国建设的不断推进，湖南傩戏也在适应中积极发展。

立足当下，21世纪以来，大到世界、国家，小至地方各级政府与民间组织都充分认识到抢救与保护文化遗产的重要性。幸运的是，湖南

境内的傩戏相继被列入各级非物质文化遗产保护名录，拉开了保护与传承湖南傩戏的序幕，也敲响了拯救湖南傩戏艺术生命的警钟。湖南傩戏被纳入非物质文化遗产保护的日程，既是它自身发展的必然趋势和价值体现，也是人类复兴文明的重要举措和文化自觉意识的显现。但是，如何将湖南傩戏这一古老的文化瑰宝存留下去，使其为时代服务、为社会服务，以及续写好湖南傩戏文化品牌，传续好湖南傩戏这一精神标志，不仅是时代赋予我们的历史使命，也是我们必须完成的艰巨任务。基于此，湖南傩戏的保护工作主要可从以下几点展开。

（一）完善法律保护监督机制、加大保护力度

首先，完善法律保护监督机制可以从颁布专项保护法律、建立有效的评估、保护、监督机制来展开。法制建设的完善是保护非物质文化遗产的重要保障。对非物质文化遗产的法律保护应坚持公法保护和私法保护双管齐下。公法保护侧重于非物质文化遗产的社会价值和公共利益的公共政策体系，私法保护主要是针对个人权利的法律规定。中国非物质文化遗产法的颁布，为非物质文化遗产的保护提供了法律依据。湖南政府按照《国务院关于加强文化遗产保护的通知》（国发〔2005〕42号）和《湖南省人民政府办公厅关于加强非物质文化遗产保护工作的意见》（湘政办发〔2005〕27号）要求，进一步贯彻"保护为主、抢救第一、合理利用、传承发展"的工作方针，认真做好非物质文化遗产的保护、管理工作，为省级非物质文化遗产建立完整的档案，利用各种手段对保护对象进行全面、系统的记录，鼓励和支持代表性传承人（团体）开展传习活动，通过多种渠道传播省级非物质文化遗产，为弘扬中华文化，推动社会主义文化大发展、大繁荣做出新的贡献。

湖南傩戏具有浓厚的地域特色，保护湖南傩戏应该保护不同地域傩戏的艺术特色和文化内涵。创新非物质文化遗产保护方略，不应当"一刀切"，而是要充分尊重不同地域傩戏自身发展变化的规律，综合考虑不同傩戏的生存状态和生存能力。客观地说，选择最科学合理的保护措施，制定实施符合湖南傩戏发展实际的专项法律是实现湖南傩戏创

新性保护的重要目标。

其次，湖南傩戏的保护与发展是一项伟大的文化工程，国家法律法规的制定为湖南傩戏的传承与发展提供了强有力的保障，此外，我们还需政府发挥主导作用，强化监督，不断展开对湖南傩戏的传承与发展。当地政府可以制定相关的财政政策，设立抢救和保护民间文化遗产的专项基金，大力搜集和整理湖南的傩文化资料，壮大傩文化研究队伍，完善傩文化保护机制。同时，要建立起高效的资金投入机制，形成稳定的资金来源，也可以通过招商引资争取更多的资金投入。扩大湖南傩戏的生存空间，利用广播、电视、网络等媒体对其进行广泛宣传，为湖南傩戏的保护、建设、发展创造良好环境。

（二）搜集整理资料，建档保护资源

搜集资料、建立档案，是保护湖南傩戏的必然途径。推进保护傩文化的具体工作，建立相应的保护机构和傩文化传承与保护专项基金；开展普查工作，彻底摸清湖南傩戏的产生、发展、历史沿革以及现状，收集具有代表性的傩文化实物；对普查所获资料进行归类、整理、存档，建立湖南傩戏网站，实现资源共享；组织专业队伍深入开展理论研究工作，并把研究成果编纂出版；用录音、录像、数字化多媒体等现代科技手段，对其传统文本进行真实、全面系统的记录，特别是对著名老艺人的表演进行抢救性挖掘保护，并妥善保存相关资料，成立专门的资料室或博物馆，加强资料库的建设；增强保护的科技含量，提高其专业从业人员的财资拨款比例，解决温饱和生存的根本问题，加强和充实傩文化表演队伍；建立创新、协调发展的活态持续保护制度；由县文化部门统一进行管理，规范其表演市场，建设专业的演出场所。

（三）开展传承人认定，培养后备传人

传承是湖南傩戏生存与发展的重要基石。如今湖南傩戏的发展与传承走入困境，其在传承人方面也面临着后继无人的巨大问题。目前，传承人的数量呈现下降趋势，政府应尽快开展傩文化传承人的认定工作，对年轻艺人进行专业培养，从根本上解决湖南傩戏的传承难题。保护老

一辈传承人，认定新一辈传承人，应着手做好以下工作：其一，提供传承人必要的经济生活保障。目前湖南傩戏表演团体举步维艰，收入低，民间传承人生活还十分艰苦。如果没有经济的支撑，让他们一心一意地传承傩文化显然不现实。政府应该为传承人获取生活资源创造有利条件，让他们在授徒、表演等传承活动中得到收益，并享有政府提供的定期生活补助，这样会吸引更多的人从事这项事业。其二，提升传承人的社会声望与社会地位，提供传承空间与传承条件。对于湖南傩戏传承人，我们应该从传承民族文化的高度，认识他们的文化贡献，给予传承人一定的社会保障，给传承人更多的表演机会，提升表演平台，扩大他们的社会影响，提供良好的传承条件。其三，给予传承人精神关怀与鼓励。傩文化是人类的精神文化的动态体现，传承人心态与精神面貌直接影响着傩文化传承的质量。有关部门应该重视与传承人的思想交流，让其充分认识到，他们是在新的时代为传承中华文明、为世界文化的多样性做贡献。这种精神的启发与鼓励，对传承人树立文化自信、形成文化自觉意识有着至关重要的作用。

在傩戏传承人才的培养方面，随着时代的多元化发展，青年人容易受外界的影响，忽略了湖南傩戏的真正内涵，认为本土的传统文化落后，甚至是一种封建迷信形式，因此不愿意传承本土民族文化。政府要鼓励年轻人树立正确的思想观念，积极参与本土文化的保护与传承工作，不断创新，以此防止湖南傩戏变成"失落的文明"，减少它同现代文明的矛盾与冲突。这对增强民族凝聚力，在更大程度上维持文化生态的平衡有积极的意义。

面临这种情况，政府部门应该积极鼓励和支持年轻人学习湖南傩戏，转变年轻一辈的思想观念，促使年轻一代认识到湖南傩戏的文化价值，肩负起传承传统文化的责任与意识。此外，政府部门还可以将湖南傩戏的教学引入学校教育中。学校是青少年集中学习的场所，将湖南傩戏作为学校教学的一部分，不仅可以培养学生的审美素质，还能在潜移默化中加强学生发展与传承湖南傩戏的责任感，从而有效培养湖南傩戏

的新生代接班人。

（四）营造传承环境，开拓傩戏市场

传承，即传播承袭。每一种文化艺术，只有先传播开来，为人所知，才能被传承。如今，湖南傩戏的传承现状不容乐观，它的发展与传承需要政府的鼓励与支持。当地政府及文化部门应力加大对湖南傩戏的保护与宣传力度，让当地民众了解湖南傩戏、认识湖南傩戏，自觉地加入保护湖南傩戏的行列中来，鼓励和支持湖南傩戏的表演活动和相关研究会议的开展。

基于当下湖南傩戏传承发展情况堪忧的背景，地方人民政府对湖南傩戏进行产业化开发，以商业化的手段宣传湖南傩戏，是鼓励更多人关注湖南傩戏的一种发展方式。它不但能为湖南带来一定经济效益，也能为湖南傩戏提供更好的资源和发展力量。想要对湖南傩戏进行产业化开发，当地政府与相关部门就必须有所作为。只有打造湖南傩戏的文化品牌，开发出关于湖南傩戏的特色工艺品以及旅游项目，建立起相关的湖南傩戏生态保护园或傩戏博物馆，才能切实将湖南傩戏宣传开来，才能在新时代、新环境的大背景下赋予湖南傩戏新的精神与时代内涵，推动湖南傩戏的开发与保护，还湖南傩戏一个"活"的生存环境。这些举措的实施除了需要当地人民政府及相关民间组织的努力之外，还需要人民群众的广泛参与。俗话说"众人拾柴火焰高"，只有联合人民群众的力量，湖南傩戏的发展才有最为深厚的根基。广大群众应加强对湖南傩戏的理解和认知，以积极的态度自觉地参与保护湖南傩戏的活动中来，改变自身的思想和观念，为湖南傩戏的宣传、保护与传承贡献一分力量。

非物质文化遗产保护是新时代传统文化传承和发展的关键点，越来越多的人加入非物质文化遗产保护这个"大家庭"，大到国家制定政策对民间的各类非物质文化进行保护与研究，小到街角的艺术表演。狄更斯曾说道："这是最好的时代，也是最坏的时代。"社会生活水平的提高，信息技术的发展，使得许多传统文化面临前所未有的挑战，湖南傩

戏这一传统戏曲形式，亦存在现实的危机。幸运的是，我们的国家已将湖南傩戏列为国家级非物质文化遗产，进行抢救、保护。国家号召各研究人员对湖南傩戏进行研究，并制订系列保护措施，我想，在广大学者、艺人、群众的共同努力下，蒙尘的湖南傩戏一定会在明天重新绽放出它的光芒！

参考文献

一、著作类

[1]《中国戏曲志·四川卷》编辑部. 四川灯戏 四川傩戏[M]. 内参. 成都：成都市华新联营印刷厂，1987.

[2] 吉登斯. 社会的构成：结构化理论大纲[M]. 北京：生活·读书·新知三联书店，1998.

[3] 蔡丰明. 江南民间社戏[M]. 上海：百家出版社，1995.

[4] 德江县民族事务委员会，贵州民院民族研究所. 傩戏论文选[M]. 贵阳：贵州民族出版社，1987.

[5] 邓光华. 傩与艺术宗教[M]. 北京：中国文联出版公司，1993.

[6] 富育光. 萨满教与神话[M]. 沈阳：辽宁大学出版社，1990.

[7] 高伦. 贵州傩戏[M]. 贵阳：贵州人民出版社，1987.

[8] 顾朴光，潘朝霖，柏果成. 中国傩戏调查报告[M]. 贵阳：贵州人民出版社，1992.

[9] 顾朴光. 中国面具史[M]. 贵州：贵州民族出版社，1996.

[10] 贵州省德江县委宣传部. 傩魂：梵净山傩文化文选[M]. 贵阳：贵州民族出版社，2003.

[11] 贵州省黔南布依族苗族自治州文化局，贵州省黔南布依族苗族自治州民委. 黔南州戏曲音乐[M]. 贵阳：贵州人民出版社，1994.

[12] 郭英德. 世俗的祭礼：中国戏曲的宗教精神 [M]. 北京：国际文化出版公司, 1988.

[13] 胡建国. 傩堂戏志 [M]. 长沙：湖南文艺出版社, 1989.

[14] 湖南省艺术研究所. 湖南傩戏研究论文集 [M]. 香港：香港大世界出版公司, 1994.

[15] 湖南省艺术研究所. 沅湘傩文化之旅 [M]. 长春：时代文艺出版社, 2000.

[16] 黄强. 神人之间：中国民间祭祀仪礼与信仰研究 [M]. 南宁：广西民族出版社, 1996.

[17] 蒋作斌. 蚩尤与梅山文化 [M]. 长沙：岳麓书社, 2007.

[18] 康保成. 傩戏艺术源流 [M]. 广州：广东高等教育出版社, 2005.

[19] 李华林. 德江傩堂戏 [M]. 贵阳：贵州民族出版社, 1993.

[20] 李岚. 信仰的再创造：人类学视野中的傩 [M]. 昆明：云南人民出版社, 2008.

[21] 李新吾, 李志勇, 李新民. 梅山蚩尤：南楚根脉, 湖湘精魂 [M]. 长沙：湖南文艺出版社, 2012.

[22] 李子和. 信仰·生命·艺术的交响：中国傩文化研究 [M]. 贵阳：贵州人民出版社, 1991.

[23] 林河. 《九歌》与沅湘民俗 [M]. 上海：三联书店上海分店, 1990.

[24] 林河. 古傩寻踪 [M]. 长沙：湖南美术出版社, 1997.

[25] 林河. 傩史：中国傩文化概论 [M]. 台北：东大图书公司, 1994.

[26] 林河. 中国巫傩史 [M]. 广东：花城出版社, 2001.

[27] 刘冰清, 金承乾. 辰州傩歌 [M]. 北京：中国文史出版社, 2006.

[28] 刘芝凤. 戴着面具起舞：中国傩文化 [M]. 哈尔滨：黑龙江

人民出版社，2005．

［29］罗钢，刘象愚．文化研究读本［M］．北京：中国社会科学出版社，2000．

［30］麻国钧．祭礼·傩俗与民间戏剧［M］．北京：中国戏剧出版社，1999．

［31］彭继宽．湖南土家族社会历史调查资料精选［M］．长沙：岳麓书社，2002．

［32］彭学明．祖先歌舞［M］．武汉：长江文艺出版社，1998．

［33］钱茀．傩俗史［M］．南宁：广西民族出版社，2000．

［34］乔晓光．活态文化：中国非物质文化遗产初探［M］．太原：山西人民出版社，2004．

［35］瞿湘周．古老　神秘　豪放：沅陵巫教和傩文化调查纪实［M］．泸溪：泸溪民族教育印刷厂，1999．

［36］曲六乙，钱茀．东方傩文化概论［M］．太原：山西教育出版社，2006．

［37］曲六乙，钱茀．中国傩文化通论［M］．台北：台湾学生书局，2003．

［38］曲六乙．傩戏、少数民族戏剧及其他［M］．北京：中国戏剧出版社，1990．

［39］石光伟，刘厚生．满族萨满跳神研究［M］．长春：吉林文史出版社，1992．

［40］宋天芬．傩仪舞蹈与傩戏舞蹈的特色及区别［M］∥文化部艺术服务中心．中国民间文化艺术之乡建设与发展初探．2010．

［41］孙文辉．巫傩之祭：文化人类学的中国文本［M］．长沙：岳麓书社，2006．

［42］覃敬念．浅议傩戏原始宗教基因的流布与革新［M］∥文化部艺术服务中心．中国民间文化艺术之乡建设与发展初探．2010．

［43］田青．音乐类非物质文化遗产保护的理论与实践：个案调查

与研究［M］．合肥：安徽文艺出版社，2012．

［44］庹修明．傩戏·傩文化：原始文化的活化石［M］．北京：中国华侨出版公司，1990．

［45］王恒富．傩·傩戏·傩文化［M］．北京：文化艺术出版社，1989．

［46］王文明，刘冰清，金承乾．辰州傩戏［M］．北京：中国文史出版社，2006．

［47］王文章．非物质文化遗产概论［M］．北京：文化艺术出版社，2006．

［48］王兆乾，吕光群．中国傩文化［M］．汕头：汕头大学出版社，2007．

［49］吴仕忠，胡廷夺．傩戏面具［M］．哈尔滨：黑龙江美术出版社，1999．

［50］伍亮．梅山文化简明读本［M］．长沙：湖南大学出版社，2015．

［51］萧兵．傩蜡之风：长江流域宗教戏剧文化［M］．南京：江苏人民出版社，1992．

［52］熊坤新．民族伦理学［M］．北京：中央民族大学出版社，1997．

［53］徐万邦，祁庆富．中国少数民族文化通论［M］．北京：中央民族大学出版社，1996．

［54］杨吉星，伍仁．民间面具［M］．石家庄：河北少年儿童出版社，2004．

［55］杨晶鑫．土家族风俗志［M］．北京：中央民族学院出版社，1989．

［56］杨启孝．傩戏傩文化资料集［M］．内参．贵阳：贵州民族学院图书馆，1990．

［57］杨涛．源远流长之思州傩戏傩技［M］∥文化部艺术服务中

心．中国民间文化艺术之乡建设与发展初探．北京：中国民族摄影艺术出版社，2010．

［58］于一．古傩神韵［M］．北京：中国戏剧出版社，2000．

［59］沅陵县文化局《沅陵县文化志》编写组．沅陵县文化志［M］．桃源：桃源县印刷厂，1988．

［60］云南省民族艺术研究所戏剧研究室，中国戏曲志云南卷编辑部．云南戏曲传统剧目汇编：5 傩戏：第1集［M］．昆明市：云南人民出版社，1989．

［61］张劲松．中国鬼信仰［M］．北京：中国华侨出版公司，1991．

［62］张子伟．湘西傩文化之谜［M］．长沙：湖南师范大学出版社，1991．

［63］张子伟．中国傩［M］．长沙：湖南师范大学出版社，1994．

［64］昭通地区行署文化局．端公戏音乐［M］．北京：文化艺术出版社，1994．

［65］郑英杰．文化的伦理剖析：辰州伦理文化论［M］．贵阳：贵州民族出版社，2000．

［66］中国艺术研究院戏曲研究所．傩戏中国戏曲之活化石：全国首届傩戏研讨会论文集［M］．合肥：黄山书社，1992．

［67］周育德．中国戏曲与中国宗教［M］．北京：中国戏剧出版社，1990．

二、报刊文章及会议论文等

［1］蔡多奇．侗族傩戏"咚咚推"赏析［J］．当代教育理论与实践，2011（07）．

［2］陈颉．傩戏［J］．散文诗，2002（04）．

［3］陈启贵．凤凰傩戏的历史沿革及其流派初探［J］．吉首大学学报（哲学社会科学版），1991（04）．

［4］陈天佑．关索戏：典型的戏曲型傩戏［J］．中华戏曲，1996（02）．

［5］陈政．石阡傩戏及其特点［J］．贵州文史丛刊，1997（02）．

［6］谌许业．神奇的傩戏傩技［N］．中国档案报，2010-10-15-004．

［7］达·雪涓．我国对傩和傩戏的研究［J］．西藏艺术研究，1989（01）．

［8］杜建华．城市化进程中巴蜀傩戏、祭祀戏剧的嬗变［J］．四川戏剧，2005（04）．

［9］方竞卿．论池州傩戏舞台砌末及舞美地方特色［J］．黄梅戏艺术，2010（02）．

［10］冯晓．人文环境对傩戏音乐保护与传承的重要性［J］．遵义师范学院学报，2012（04）．

［11］高登智．云岭高原话傩戏［J］．民族艺术研究，1989（03）．

［12］高洁，宋新娟、汪笑楠．鄂西土家族傩戏多元旅游开发研究［J］．湖北社会科学，2014（10）．

［13］高鸣鸾．开掘傩戏的美学精神［J］．艺术百家，1995（03）．

［14］高义谦．贵州的傩戏面具［J］．福建艺术，1994（06）．

［15］龚德全．傩戏美学特质探微：以贵州傩戏为例［J］．贵州民族学院学报（哲社科版），2011（04）．

［16］顾峰．论傩戏的形成及与戏曲的关系［J］．民族艺术，1990（03）．

［17］顾峰．一出独特而稀有的傩戏：关索戏［J］．戏剧艺术，1985（03）．

［18］顾朴光．贵州傩戏面具［J］．美术研究，1988（03）．

［19］顾朴光．贵州傩戏面具调查［J］．民族艺术，1990（02）．

［20］郭思九．傩戏的产生与古代傩文化［J］．民族艺术，1989（04）．

[21] 郭思九. 傩戏与面具文化 [J]. 民族艺术, 1991 (03).

[22] 郭妍琳. 当代文化视角下的傩祭与傩戏功能浅析 [J]. 艺术百家, 2007 (06).

[23] 过竹、邵志中. 中国苗族傩戏艺术述论 [J]. 贵州民族研究, 1993 (03).

[24] 何燕. 浅淡巴蜀傩戏的演剧特征及文化意蕴 [J]. 四川戏剧, 2003 (06).

[25] 侯良. 傩戏浅说 [J]. 民族论坛, 2000 (04).

[26] 胡迟. 池州傩戏：人与神的对话 [J]. 江淮文史, 2012 (04).

[27] 胡仲实. 广西傩戏（师公戏）起源形成与发展问题之我见 [J]. 民族艺术, 1992 (02).

[28] 皇甫重庆. 一种充满原始生命力的戏剧基因：略论傩戏、目连戏的参与形态 [J]. 贵州社会科学, 1990 (04).

[29] 黄麒华, 姚清海. 走进傩文化村 [J]. 民族论坛, 2001 (05).

[30] 黄玉英. 从巫术到戏剧：傩戏仪式的功能转变 [J]. 音乐时空（理论版）, 2012 (06).

[31] 黄竹三. 傩戏的界定和山西傩戏辨析 [J]. 民族艺术, 1992 (02).

[32] 江珂. 湘西傩戏音乐的艺术审美研究 [D]. 湖南师范大学, 2012.

[33] 姜尚礼. 中国傩戏傩文化 [J]. 民俗研究, 1996 (02).

[34] 金龙、付蓉华. 池州傩戏面具色彩运用特征探析 [J]. 艺术与设计（理论）, 2007 (11).

[35] 柯琳. 傩戏音乐的"活化石"意义 [J]. 音乐研究, 1991 (03).

[36] 柯琳. 傩戏音乐研究 [A]. 祭礼·傩俗与民间戏剧：98亚

洲民间戏剧民俗艺术观摩与学术研讨会，1998.

［37］李春熹．中外傩戏学者的盛大聚会：记中国傩戏学国际学术讨论会［J］．中国戏剧，1990（06）．

［38］李飞锐．从傩祭至傩戏之民俗舞蹈文化［J］．歌海，2009（02）．

［39］李福军．云南傩戏及其文化功能初探［J］．学术探索，2003（S1）．

［40］李怀荪．侗族傩戏冬冬推的文化内涵［J］．民族艺术，1995（01）．

［41］李绍明．巴蜀傩戏中的少数民族神祇［J］．云南社会科学，1997（06）．

［42］李永霞．傩戏的历史渊源及发展［J］．宜宾学院学报，2012（04）．

［43］李渝．贵州傩戏及傩戏中的性崇拜［J］．上海戏剧，1990（03）．

［44］李渝．贵州傩戏面具［J］．贵州文史丛刊，1989（01）．

［45］李云飞．布依族傩戏探秘［J］．贵州民族研究，1990（01）．

［46］李云飞．论贵州傩戏的演变［J］．贵州文史丛刊，1988（03）．

［47］李子和．贵州傩戏谈片［J］．贵州社会科学，1986（12）．

［48］廖奔．从傩祭到傩戏［J］．传统文化与现代化，1994（02）．

［49］刘必强．黔东南傩戏的沿革与流布［J］．贵州民族研究，1994（02）．

［50］刘冰清，王文明．辰州傩戏、傩技古朴神奇的活性美［J］．湖南文理学院学报（社科版），2008（02）．

［51］刘冰清．大湘西傩文化旅游开发三策［J］．商场现代化，2006（06）．

［52］刘冰清．傩文化的家庭伦理内涵：沅陵傩文化的个案研究

[J]．沧桑，2005（05）．

[53] 刘冰清．湘西傩文化的生态伦理追求[J]．经纪人学报，2006（01）．

[54] 刘恒武．中国戏剧的活化石"傩戏"[J]．民族大家庭，1999（04）．

[55] 刘怀堂．傩戏与戏傩："傩戏学"视野下的"傩戏"界说问题[J]．文化遗产，2011（01）．

[56] 刘廷新．凤凰傩戏解读[J]．人民音乐，2004（03）．

[57] 刘廷新．湘西傩堂戏的民俗色彩与宗教意识[J]．民族论坛，2005（12）．

[58] 刘兴祥．道真仡佬族傩戏：一朵瑰丽的民族民间文化奇葩[N]．贵州民族报，2008-5-5．

[59] 刘祯．傩戏的艺术形态与形成新探[J]．中国政法大学学报，2010（03）．

[60] 刘芝凤．古老独特的湘傩[J]．百科知识，2011（19）．

[61] 刘芝凤．湖南傩文化现状与抢救、保护对象研讨[A]．中国原生态稻作民俗文化抢救与保护：黎平国际学术研讨会，2005．

[62] 刘芝凤．新晃侗族的"咚咚推"[J]．怀化师专学报，1998（01）．

[63] 刘志群．藏戏和傩戏、傩艺术[J]．中央民族大学学报（哲学社会科学版），1991（03）．

[64] 卢军．"傩戏"与巫文化[J]．寻根，2004（03）．

[65] 陆焱．论傩戏仪式与结构[J]．中华文化论坛，2005（01）．

[66] 吕士民．漫画傩戏[J]．美术教育研究，2010（04）．

[67] 吕媛媛．傩戏服装元素与现代服装设计结合的探究[D]．石家庄：河北科技大学，2011．

[68] 罗琪娜．梅山傩戏的艺术特点[J]．文学教育（中），2012（02）．

[69] 麻国钧. 驱傩、傩舞、傩戏：戏曲起源在民俗学上的认识 [J]. 戏剧文学, 1987 (09).

[70] 马自宗. 殷村姚家傩戏面具 [J]. 黄梅戏艺术, 1983 (01).

[71] 毛小雨. 中国傩戏面具的分布及特征 [J]. 民族艺术, 1993 (01).

[72] 蒙光朝. 论广西壮族傩戏 [J]. 民族艺术, 1992 (01).

[73] 蒙国荣. 毛南族傩戏调查 [J]. 民族艺术, 1992 (01).

[74] 穆昭阳, 胡延梅, 龙立军. 侗族傩戏"咚咚推"的传承谱系与戏班成员 [J]. 原生态民族文化学刊, 2013 (02).

[75] 穆昭阳, 胡延梅, 杨长沛. 现状、问题与守承：天井侗族傩戏"咚咚推"的调查 [J]. 民间文化论坛, 2013 (01).

[76] 穆昭阳、杨长沛. 傩戏"咚咚推"与天井侗族的文化记忆 [J]. 戏剧文学, 2012 (11).

[77] 欧阳亮. 三岔傩戏传承现状调查研究 [J]. 艺术百家, 2012 (05).

[78] 潘峰. 池州傩戏风悠悠绽芳华 [N]. 安徽日报, 2010-12-10-C01.

[79] 彭蔚. 夜郎"咚咚推" [J]. 艺术教育, 2009 (11).

[80] 彭文廉. 简括庄重堂皇的民间艺术：贵池傩戏脸子 [J]. 黄梅戏艺术, 1990 (03).

[81] 钱茀. 从庙会到阅傩：傩戏大面积出现的基础 [J]. 戏曲研究, 1998 (00).

[82] 秦芸. 贵州湄潭傩戏语体风格探论 [J]. 安顺学院学报, 2012 (04).

[83] 曲六乙. 处于"扇面轴心"的湘傩之魂：《湖南傩戏研究论文集·代序》 [J]. 艺海, 1995 (01).

[84] 曲六乙. 建立傩戏学引言：在贵州傩戏学术讨论会上的发言 [J]. 贵州民族学院学报（哲社科版）, 1987 (02).

[85] 曲六乙. 中国各民族傩戏的分类、特征及其"活化石"价值 [J]. 戏剧艺术, 1987 (04).

[86] 尚立昆, 刘永述. 湖南桑植傩戏琐议 [A]. 祭礼·傩俗与民间戏剧: 98 亚洲民间戏剧民俗艺术观摩与学术研讨会, 1998.

[87] 沈国清. 贵州傩戏艺术的审美价值探讨 [J]. 贵州社会科学, 2012 (08).

[88] 舒达. 辰州傩戏音乐形态的张力 [J]. 湖南工业大学学报 (社科版), 2010 (05).

[89] 苏珂. 浅谈傩戏艺术及象征性对其传承演化的影响 [J]. 学术探索, 2012 (07).

[90] 孙文辉. 湖南新晃侗族傩戏"咚咚推"[J]. 中华艺术论丛, 2009 (00).

[91] 孙文辉. 人类学视野下的湖南傩戏 [J]. 艺海, 2009 (03).

[92] 孙文辉. 沅陵傩戏《三妈土地》[J]. 民族论坛, 2005 (06).

[93] 谈家胜. 贵池傩戏对宗族社会的反哺作用探究 [J]. 戏剧 (中央戏剧学院学报), 2008 (03).

[94] 覃会优. 布依族傩戏及其面具的艺术特点与当代价值 [J]. 大众文艺, 2012 (07).

[95] 覃嫔. 侗族傩戏咚咚推的表演特征及价值初探 [J]. 科技信息 (学术研究), 2008 (32).

[96] 覃嫔. 新晃侗傩"咚咚推"舞蹈艺术初探 [J]. 民族论坛, 2012 (02).

[97] 谭高荣. 傩戏的多维视角的文化解读: 基于城步桃林苗族傩戏的分析 [J]. 湖南人文科技学院学报, 2011 (01).

[98] 谭景元. 浅谈黔东铜仁地区傩戏的音乐风格 [J]. 铜仁学院学报, 2009 (04).

[99] 谭亚洲. 论毛南族傩戏的产生及其发展 [J]. 民族艺术,

1992（01）.

［100］唐红丽．傩戏·傩舞·傩面具［N］．中国社会科学报，2011-11-29-A05.

［101］唐志明．湘西苗族傩戏发展简述［J］．人民音乐，2007（11）.

［102］陶立璠．中国戏剧的活化石：贵州土家族傩戏简介［J］．中央民族大学学报（哲学社会科学版），1988（02）.

［103］田定湘．论傩戏的保护与开发［J］．民族论坛，2005（08）.

［104］田定湘．傩戏及其旅游开发初探［J］．艺术教育，2005（03）.

［105］田红云．从"祭"到"戏"：对湘西傩戏宗教艺术化的考察［J］．原生态民族文化学刊，2011（02）.

［106］田红云．傩戏的神话行为叙事探析：以湘西傩戏为例［J］．思想战线，2011（05）.

［107］田红云．试论傩戏的象征表达：以湘西傩戏为例［J］．戏剧（中央戏剧学院学报），2011（03）.

［108］田若虹．史前岩画、傩戏与中国前戏剧形态［J］．韩山师范学院学报，1999（01）.

［109］田永红．黔东北土家族傩戏与其原始宗教［J］．吉首大学学报（哲学社会科学版）1990（01）.

［110］田永红．土家族傩戏与其传说［J］．民族文学研究，1989（03）.

［111］涂金龙．印江傩戏的初探［J］．音乐大观，2014（03）.

［112］庹修明．贵州傩戏与傩面具［J］．民族艺术研究，1995（06）.

［113］庹修明．贵州傩戏宗教性、神秘性、戏剧性简论［J］．戏曲学报，2008（04）.

[114] 庹修明. 傩戏是多种宗教文化互相渗透混合的产物 [N]. 中国社会科学报, 2011-11-29-A07.

[115] 庹修明. 黔东傩戏：多种地域文化沉积的活化石 [N]. 贵州政协报, 2009-12-09-B4.

[116] 庹修明. 黔东傩戏傩文化发掘、保护与开发 [A]. 文化多样性与当代世界学术研讨会, 2006.

[117] 庹修明. 中国西南傩戏述论 [J]. 贵州民族学院学报（哲社科版）, 2001 (04)

[118] 汪泉恩. 贵州道真傩戏 [A]. 中国梵净山傩文化研讨会, 2003.

[119] 汪胜水, 石雁. 池州傩戏面具艺术的美学内涵解读 [J]. 沙洋师范高等专科学校学报, 2006 (06).

[120] 王建涛、李永霞、陈小珏, 等. 桂林傩戏现状调查研究 [J]. 乐山师范学院学报, 2012 (04).

[121] 王静思. 浅谈贵州德江傩戏文化保护问题 [J]. 教育教学论坛, 2012 (10B).

[122] 王蓉芳. 论湘西傩堂戏音乐的风格特征 [J]. 黄钟, 2004 (02).

[123] 王晓. "中国傩"濒危的现状与专家点评、建议 [C] //中国原生态稻作民俗文化抢救与保护：黎平国际学术研讨会, 2005.

[124] 王新荣. 带上脸壳就为神 摘下脸壳就是人 [N]. 中国艺术报, 2012-8-24 (4).

[125] 王星明. 贵池傩戏的文化释读 [J]. 中国戏剧, 2008 (06).

[126] 王义彬. 别无选择的生存：泛宗教、边缘化——池州傩戏的文化内涵 [J]. 音乐艺术, 2006 (03).

[127] 王勇. 原始古朴、异彩纷呈的昭通傩祭和傩戏 [J]. 民族艺术研究, 1993 (05).

[128] 王勇. 昭通傩舞初探: 兼谈傩舞与傩戏的流变 [J]. 民族艺术研究, 1991 (03).

[129] 王月明. 湖南傩戏艺术初探 [J]. 戏剧文学, 2009 (02).

[130] 王兆乾. 池州傩戏与宋代瓦舍伎艺 [J]. 戏曲艺术, 1983 (04).

[131] 王兆乾. 黄梅戏流行区的古老戏曲池州傩戏 [J]. 黄梅戏艺术, 1983 (01).

[132] 王政. 傩戏面具"额饰"与"额有灵穴"的巫术人类学底蕴 [J]. 戏曲研究, 2003 (01).

[133] 王智勇. 德江傩戏的社会功能初探 [C] //中国梵净山傩文化研讨会论文集, 2003.

[134] 吴戈. "傩戏"是怎样的"戏曲剧种"? [J]. 艺术百家, 1995 (03).

[135] 吴戈. 略论傩戏与目连戏 [J]. 民族艺术, 1994 (01).

[136] 吴家萍. "戏剧的活化石"傩戏 [J]. 初中生辅导, 2003 (06).

[137] 吴景军. "咚咚推": 深山里的戏剧活化石 [J]. 民族论坛, 2011 (10).

[138] 吴靖霞. 历史文化的积淀: 从傩戏的起源和发展探傩戏的本质 [J]. 贵州民族研究, 2006 (05).

[139] 吴乾浩. 傩戏文化的历史归属与发展形态 [J]. 民族艺术, 1990 (03).

[140] 吴秋林. 仪式与傩戏的神性空间 [J]. 贵州民族学院学报 (哲社科版), 2007 (06).

[141] 向安强, 张巨保. 侗族稻作农耕文化初探 [J]. 农业考古, 2008 (01).

[142] 晓华, '98 沅湘傩戏傩文化研讨会小记 [J]. 戏剧之家, 1998 (06).

[143] 肖军，杨世英，张家流，等. 侗族傩戏"咚咚推"享誉中外 [N]. 湖南日报，2006-9-7-B01.

[144] 熊晓辉. 土家族傩戏唱腔结构形式研究 [J]. 内江师范学院学报，2006（01）.

[145] 徐洪火. 傩、傩仪、傩舞、傩戏 [J]. 西南师范大学学报（人文社会科学版），1990（01）.

[146] 徐元. 令人担忧的傩戏 [J]. 科学大观园，2011（22）.

[147] 薛若邻. 傩戏、傩坛和戏曲的双向选择：兼谈傩文化的蕴涵 [J]. 文艺研究，1990（06）.

[148] 杨果朋. 侗族"咚咚推"的艺术特征及赏析 [J]. 中国音乐，2009（02）.

[149] 杨梅花. 彝族"傩戏"的文化扫描 [J]. 大理文化，2005（01）.

[150] 杨启孝. 傩文化资料的开发与利用 [J]. 西南民族大学学报（人文社会科学版），1994（S3）.

[151] 杨世英. 侗族傩戏现状令人忧 [N]. 中国文化报，2011-04-26（6）.

[152] 杨亭. 土家族傩戏的审美特质 [J]. 艺术百家，2011（05）.

[153] 杨先尧，吴继忠. 贡溪侗傩文化起源及其经济属性 [J]. 艺海，2010（01）.

[154] 杨雄，王仕佐. 贵州的傩戏和地戏 [J]. 风景名胜，2002（04）.

[155] 姚岚. 巫傩舞源流简论 [J]. 船山学刊，2009（03）.

[156] 叶辛. 我看傩戏 [J]. 上海戏剧，1991（02）.

[157] 一丁. 布依傩与布依戏析辨：兼谈《布依族傩戏探秘》一文 [J]. 贵州民族研究，1991（02）.

[158] 于一. 古老奇特的戏剧之花：四川傩戏 [J]. 四川戏剧，

1994（01）.

［159］余达喜. 关于建立南丰县三溪乡石邮村傩文化生态保护区的建议［C］//中国原生态稻作民俗文化抢救与保护：黎平国际学术研讨会论文选，2005.

［160］余达喜. 民间跳傩的文化解析［J］. 创作评谭，2013（06）.

［161］余达喜. 傩：一种泛文化现象［C］//"卧龙人生"文化讲演录：第一辑，2011.

［162］喻帮林. 贵州省沿河土家族傩戏概述［J］. 民族艺术，1995（02）.

［163］喻帮林. 傩戏与铜仁旅游［C］//中国梵净山傩文化研讨会，2003.

［164］喻帮林. 黔东北傩戏概述［J］. 贵州文史丛刊，1993（04）.

［165］袁仕礼. 神奇的傩戏绝活［N］. 中国民族报，2004-11-12-10.

［166］曾澜. 重叠或交错：乡村傩祭仪式和傩戏民俗表演中空间关联模式的变异：以江西傩仪的人类学田野调查为例［J］. 戏曲艺术，2011（04）.

［167］张怀璞. 简论鄂西傩戏的文化特征［C］//祭礼·傩俗与民间戏剧，'98亚洲民间戏剧民俗艺术观摩与学术研讨会，1998.

［168］张劲松. 简析瑶族原型傩戏在傩戏发生学上的研究价值［J］. 民族论坛，1992（03）.

［169］张劲松. 瑶族原型傩戏简析［J］. 中央民族大学学报（哲社版），1993（01）.

［170］张铭远. 傩戏与生殖信仰：傩戏与傩文化的原始功能及其演变［J］. 民族文学研究，1989（04）.

［171］张松. 四川傩戏表演初探［J］. 四川戏剧，1994（06）.

［172］张文华. 辰州傩歌的文化内涵［J］. 中国音乐，2014

（03）．

［173］张文华．辰州傩戏的民俗文化特质［J］．怀化学院学报，2010（04）．

［174］张文华．辰州傩戏特征初探［J］．中国音乐，2010（02）．

［175］张一鄂．水族的傩戏［J］．华夏地理，1992（02）．

［176］章军华．抚州傩戏演制与文化内涵［J］．东华理工大学学报（社科版），2009（02）．

［177］赵海燕．与神共舞楚水滨：湖南傩戏［J］．老年人，2013（07）．

［178］赵先政．鹤峰土家族傩戏文化形态概述［J］．戏剧文学，2009（02）．

［179］智联忠．傩文化的保护现状与对策［J］．艺苑，2011（03）．

［180］周根红．千年傩戏人神共舞［N］．陕西日报，2009-3-11．

［181］周杰．池州傩戏及其文化特质探究［J］．文艺争鸣，2011（10）．

［182］周显宝．安徽贵池傩戏中乐器和音乐的仪式性功能探究［J］．中央音乐学院学报，2003（03）．

［183］周远屹．原始情感物化中的湘西傩戏面具造型艺术［J］．电影评介，2007（19）．

［184］朱江勇．从傩戏的表演空间范围看其文化变迁［J］．贵州民族研究，2008（03）．

［185］朱世学．土家族傩戏面具的演化特点及功能［J］．民族论坛，1995（04）．

［186］朱燕，任靖宇．和谐与超越的仪式展演：固义傩戏的个案研究［J］．石家庄学院学报，2011（05）．

后 记

独坐在寂寥里，滴血的灵魂，在失落的人生里，常常把梦洇湿。从灵魂的深处，侧耳倾听，总会有傩鼓声响起……于是，我拣拾往事，进入一种境界，面对人生思忖。我没有理由掩饰自己的寒素，四季轮回，目睹朝花夕拾，夕阳的手臂把我拽进意念的黄昏，亦会有一种浅吟令我难忘。失落的傩锣鼓声把我生命的又一乐章奏响。人海辽阔世路多歧，以天地为心，以造化为师，幸而与缪斯萍水相逢，春雨如酥，润物无声，以真为骨，以美为神，才使我睁开了蒙眬的心眼，避免了可悲的沉沦。以崇高宏远的未来为理想，以宇宙万物为友，以人间哀乐为怀，回头望望，却几乎茫然。艺术的历程和生活的历程同样的漫长、曲折，充满艰辛，生活的平凡，正如我个性的平凡，但平凡之人对于平凡的生活亦不免有些凡庸的感慨。

重读自己的书稿，犹如翻阅童年照片，那傻傻神情虽有点可笑，确也使人感到亲切。纸上为诗，字字行行涂涂抹抹，恰如屐齿印苍苔，就是斑斑点点浅浅深深的生命足迹。时值初秋，四望皎然，我开始赶着长夜在灯下缀拾墨迹，略加挑剔，按出书惯例整理定稿，也算了结一桩心事。纸短情长，自愧才薄，总觉有负于水深浪阔的时代。有时也不免漏下一丝感触，一声赞叹，发出低弱的叫喊，像舟人之夜歌，信口吹来，随风而去，目的只为破除生命行程的寂寞。我不羡慕举大旗者，只知道敲自己的锣，打自己的鼓，走自己的路。亦如闲草野花在路边篱畔自开自谢，"傩戏"便是这墙荫下不甘被淹没的一株草，遂向远处阳光雨露

伸出它细小枝叶来。苍白荏弱正是它的本色，它的存在也是对自然的争取，它希冀的不只是世人的欣赏，还有对生命的镌刻……感谢这一片远岸遥灯一直在黑暗中照着我前进……

将"湖南傩戏研究"献给读者，倘世有同好，能博得几许共鸣，我将感到极大的欣幸！本书借鉴了前辈学者关于湖南傩戏研究的相关成果，在此谨表衷心的感谢！囿于笔者水平，本书肯定存在不完备的地方，恳请读者与专家们指正。

<div style="text-align:right">

池瑾璟

2018 年 9 月

</div>